ENTRE DOS AMÉRICAS

Narrativas de Latinas en los '90s

Guillermina Walas

University Press of America,® Inc.
Lanham · New York · Oxford

Copyright © 2000 by
University Press of America,® Inc.
4720 Boston Way
Lanham, Maryland 20706

12 Hid's Copse Rd.
Cumnor Hill, Oxford OX2 9JJ

Library of Congress Cataloging-in-Publication Data

Walas, Guillermina.
Entre dos Americas : narrativas de latinas en los "90's / Guillermina
Walas.
p. cm
Text in Spanish, with quotations in English.
Includes bibliographical references and index.
1. American literature—Hispanic American authors—History and criticism.
2. Women and literature—United States—History—20th century. 3.
American fiction—Hispanic American authors—History and
Criticism. 4. American prose literature—Women authors—History and
Criticism. 5. American prose literature—20th century—History and criticism.
6. Hispanic American women—Biography—History and criticism. 7. Hispanic
American women in literature. I. Title.
PS153.H56 W35 2000 810.9'9287'08968—dc21 00-062892 CIP

ISBN 0-7618-1833-2 (cloth: alk. ppr.)

Para mi familia.
Especialmente, a mi
madre.

Índice

Prefacio

Este libro aborda el tema de la narrativa de migración en el caso de mujeres provenientes de, o con raíces familiares en, la cultura hispana de Latinoamérica, pero a su vez, es también el producto de una experiencia migratoria. Se trata de textos autobiográficos o semi-autobiográficos, que enfatizan el valor de la memoria como espacio desde el cual se mantienen lazos o se establecen puentes simbólicos con la cultura de origen, y por ello, es tal vez inevitable establecer cierto contacto afectivo con las historias y autoras en cuestión, más aún si se ha vivenciado una experiencia similar o existe una historia familiar de desplazamiento y migración. Sería material para otro libro el contar mi propia historia familiar de migración, pero lo que me gustaría proyectar al lector de este texto, desde un principio, es la pregunta sobre el valor de la memoria individual y familiar como formadora de identidad, como problema y solución respecto de la misma. De esto tratan las narrativas a las que me referiré y es quizás por esa empatía que producen en el lector que todas ellas han tenido éxito. Son, asimismo, "narrativas de éxito", a pesar de la nostalgia y el sentimiento de pérdida que pueden leerse también entre líneas.

Sin duda, muy pocas personas pueden decir hoy en día, ya en el siglo veintiuno o en sus albores, que no ha existido algún tipo de desplazamiento geográfico y/o cultural en sus historias familiares y personales. En todos los casos, a través de algún tipo de narrativa (oral o escrita) la memoria se recrea y se mantiene viva, al mismo tiempo

que ofrece algún sentido específico de identidad. Es así que la memoria resuelve el problema de la formación de identidad y sin embargo, lo complica al mismo tiempo al ofrecer un contraste entre culturas, lenguas, tradiciones e ideologías. Tal contraste se acentúa cuando hablamos de mujeres y entra en juego una concepción de género moldeada socio-culturalmente.

En tal sentido, considero que las historias/narrativas de Judith Ortiz Cofer, Esmeralda Santiago, Mary Helen Ponce, Ruth Behar, Cristina García y Julia Alvarez que aquí se abordan, y que ellas mismas, como autoras-protagonistas, leen y reescriben una y otra vez, remiten a una vieja historia. Esta vieja historia de la mujer inmigrante en tierra desconocida que es ejemplificada ya en el relato bíblico de Ruth, actualmente y en el contexto de la migración latina/latinoamericana a los Estados Unidos, toma otro color a la vez que intenta dar forma a una identidad nueva. Se trata de una identidad nueva, en efecto, puesto que no se habla aquí de un/a inmigrante que opta por asimilarse o, por el contrario, que se niega rotúndamente a tal alternativa, desarrollando estrategias pertinentes a su elección. La particularidad de estos casos -y quizás "el secreto del éxito" que proyectan- reside en que la identidad se establece en un "entre-lugar", donde existe asimilación, pero también, resistencia a la misma.

Por ello, sus producciones se relacionan de una manera también particular con la literatura de una y otra América, la hispana y la anglo. Entre otras cosas, este trabajo intenta dar cuenta de las ambigüedades existentes en este tipo de "cross over" literario que se produce en las narrativas de estas escritoras de los '90s, cuya base es la presencia simbólica de lo hispano. Por tal motivo, también *Entre dos Américas* es, en cierta medida, ambiguo, con un pie en uno y otro territorio, literatura y lengua. Entre otras cosas, para acentuar tal condición, fue una elección el citar las ediciones originales en inglés, tanto las fuentes primarias como secundarias, a pesar de que en su mayoría se trata de textos publicados en ambos idiomas casi simultáneamente. De alguna manera, intento así darle cierto sabor bilingüe a la lectura, ya que es precisamente a una identidad bilingüe que las narrativas de latinas, en primera instancia, se dirigen como ejemplos de la posibilidad de representarse como tales, con sus conflictos y ventajas.

Agradecimientos

El acto de escribir puede ser considerado, por una parte, como estremadamente solitario e individual. Sin embargo, es también un acto colectivo, ya sea por las voces y escrituras previas que intervienen en el texto –sobre todo en la escritura crítica–, o por la necesidad de diálogo que el mismo escribir representa. En el caso de este texto, afirmaré que por diferentes circunstancias –personales y no tanto–, existió un continuo diálogo con diferentes interlocutores. Es a ellos a quien quiero y debo, sin duda, agradecer.

En primer lugar, a mi director de tesis doctoral en la universidad de Pittsbugh, John Beverley, quien no sólo apoyó este proyecto desde un principio, sino que también me alentó a trabajar para su posterior publicación. Fue él quien me hizo ver cuánto de mi propia historia y preocupaciones como inmigrante latinoamericana hay en mis lecturas a pesar de no ser una 'latina' como las autoras sobre las que aquí escribo. Luego, agradezco a Alicia Borinsky –y a través de ella, a Andrew W. Mellon Foundation– la oportunidad de participar en el instituto de verano "Migration and Exile" en Boston University en 1998. El instituto, además de permitirme establecer contacto y diálogo con otros estudiantes graduados, compartiendo similares preocupaciones, también me brindó la oportunidad de conocer a intelectuales y escritores latinos, estadounidenses y latinoamericanos, que han experimentado y reflexionado sobre el tema de la migración. En tercer lugar, quiero agradecer especialmente a uno de esos intelectuales: a

Doris Sommer, de Harvard University, quien emitió una opinión positiva hacia el proyecto en sus comienzos y me ofreció valiosas sugerencias y material sobre el cual reflexionar.

A mis compañeras de Pittsburgh les agradezco su compañía y el haber servido de interlocutoras en más de una oportunidad, aún en la distancia. En particular, le agradezco a Ana María Caula, quien me ayudó como lectora-editora en la preparación final del manuscrito.

Por último –aunque no en el último lugar–, a Gastón y a Julian por la paciencia, apoyo y compañía. Especialmente a Julian, para quien este libro es como un hermano mellizo: se gestaron y crecieron juntos, nacieron en un país que no es el de su madre/autora, tuvieron que compartir mi tiempo y son, en cierta forma, bilingües. Es principalmente por esto que considero que, en el caso de este libro, el acto de escribir fue siempre una actividad compartida. Gracias, Juli por tu compañía e inspiración.

Introducción

The memory is a mysterious - and powerful - thing. It forgets what
we want most to remember, and retains what we often wish to forget.
We take from it what we need.
 –Mary Helen Ponce, "Note from the Author", *Hoyt Street*

La memoria es siempre una función de lo imaginario y de allí su
condición para conciliar y conformar una comunidad entre aquellos
que la comparten de una u otra manera, como se comparte la
experiencia, en el caso de los latinos, de vivir en un territorio en el cual
la identidad al igual que la pertenencia al mismo, aparecen
cuestionadas de diferentes maneras, según el grupo del que se trate.
Ser "latino/a", según sugieren los textos a considerar, supone sentirse
ajeno, pero también con derecho a pertenecer al territorio donde se
nace o al que el sujeto se encuentra ligado por tradición, por un lado, y
al territorio en que se crece y vive, por otro. Sin embargo, como
veremos a lo largo de este trabajo, también permiten observar que a
partir de esa experiencia ambigua surge la memoria y luego la escritura
como formas de conciliar las partes en conflicto. Funcionando pues
como un puente simbólico entre culturas, nacionalidades, lenguas,
tierras, la memoria se ubica en un espacio fronterizo y desde allí puede
transformarse en creatividad. Los textos de este *corpus* permiten ver
cómo la memoria puede ser un instrumento verdaderamente

productivo.

Viviendo en una época en la que, como lo ha observado Edward Said, entre otros, es "la era de los refugiados, de las personas desplazadas, de la inmigración masiva" (Said 1990, 357), parece idealista pensar que la nostalgia y el sentimiento de ansiedad que provoca la situación de migración o exilio se convierta en algo positivo y fructífero como la creación literaria. Más aún si no se ha elegido por simple voluntad/deseo cambiar de patria y consecuentemente, de espacio, de lengua y tantas otras cosas que ligan afectivamente, definiendo una identidad en relación a una tierra. En algunos casos, el sentimiento de no pertenencia, de desplazamiento, por estar social y culturalmente discriminado, ni siquiera es consecuencia de haber migrado, sino de una situación histórico-política como sucede con un buen porcentaje del grupo chicano. En otros, se debe a un cambio radical de ámbito socio-cultural que lleva al sujeto a sentirse en inferioridad de condiciones aún cuando no lo está.

Estos y otros aspectos que conlleva el hablar de migración/exilio y de minorías, se hallan expuestos en los seis textos que se abordarán aquí: *Silent Dancing A Partial Remembrance of a Puerto Rican Childhood* (1990) y *When I Was Puerto Rican* (1993)[1] de las americano-riqueñas Judith Ortiz Cofer y Esmeralda Santiago, *Hoyt Street. Memories of a Chicana Childhood* (1993)[2] de la chicana Mary Helen Ponce, *Translated Woman. Crossing the Border with Esperanza's Story* (1993)[3] una etnografía de la cubano-americana Ruth Behar, las novelas *Dreaming in Cuban* (1992) de otra cubano-americana, Cristina García, y *How the García Girls Lost Their Accents* (1991)[4] de la dominicano-americana Julia Alvarez. Todos ellos publicados en la década de los noventa, y producidos por mujeres que podemos denominar como "latinas", establecen puntos de contacto entre sí por los planteos que ofrecen en relación a la memoria y su consecuente función en el delineamiento de una identidad femenina,

[1] Editados por Arte Público Press, Houston, y Vintage Books, New York, respectivamente. Todas las citas remitirán a estas ediciones.

[2] Trabajaré con la edición de 1995, de Anchor Books (New York), sin embargo el texto fue publicado previamente por University of New Mexico Press en 1993.

[3] Las citas en mi trabajo remitirán a la primera edición del texto: Boston: Beacon Press, 1993.

[4] Las citas pertenecerán a las siguientes ediciones respectivamente: New York: Ballantine Books, 1993 y New York: Plume/Penguin, 1992.

heterosexual, bicultural y de clase media,[5] a través de la escritura. Aunque no coincidan plenamente en la forma de resolver dichos planteamientos, la aproximación a los mismos hace posible e interesante que se los agrupe y se los ponga a dialogar entre sí.

El hecho de que la publicación de estas narrativas se produzca en una misma década, también habla de una nueva situación de la diáspora latinoamericana, sobre todo en lo que respecta a sus protagonistas mujeres. Estos textos presentan a una generación que se caracteriza, por una parte, por haberse distanciado de lo latinoamericano debido a las circunstancias dadas en el momento en que emigraron y a la formación recibida. Por otra parte, sin embargo, desde los ochenta comienza a producirse una apertura que facilita cada vez más la circulación concreta y simbólica entre una y otra América. En el caso particular de los textos a abordar, relacionados con México y el Caribe hispano, puede verse cómo la circulación entre Puerto Rico y el continente se hace cada vez más fluida, los viajes a Cuba desde Estados Unidos ya no son una mera expresión de deseo de un grupo de exiliados, la migración de dominicanos se ha agudizado al igual que los problemas en torno a la frontera entre México y este vecino del norte. Se trata de una serie de hechos que ha posibilitado que esta generación busque reconectarse con sus raíces hispanas. Luego, en los noventa, a pesar de que a nivel del discurso crítico las cuestiones de "raza", "clase" y "género' amenazan convertirse en clichés,[6] estas producciones reafirman la vigencia y necesidad de continuar reflexionando alrededor de ellas.

Teniendo en cuenta estos factores, en los próximos ocho capítulos que componen este trabajo exploraré el uso que se hace de la memoria en los mencionados textos, en los que se produce la conjunción de géneros literarios para narrar experiencias personales relacionadas con la migración y los conflictos que ésta provoca, principalmente en lo que refiere a la formación de identidad. La recurrencia a diferentes formas, pero siempre con el mismo contenido -la experiencia personal- y utilizando los mismos instrumentos básicos para narrarla -la memoria y la creatividad- por parte de estas autoras, lleva a plantear si estas narrativas no son una simple consecuencia de la necesidad de

[5]Vale aclarar que aunque no todas estas autoras provengan de clase media, sus recorridos son, en todo caso, de medro social a partir del acceso a la educación formal, y marcan historias satisfactorias de inserción tanto en dicha clase como en la cultura norteamericana.

[6] Parafraseo aquí lo señalado por Anthony Appiah y Henry Louis Gates, Jr. en la introducción a *Identities* (1).

justificar la vivencia del desplazamiento entre culturas, en algún sentido. En segundo lugar, se legitima la presencia latina en Estados Unidos[7] a la vez que se apunta a demostrar los aportes que la experiencia migratoria ofrece tanto para los sujetos como para la nación que adoptan. En este sentido, estos textos tienden a invalidar los estereotipos existentes acerca del grupo al que pertenecen sus autoras, al definir y simultáneamente reivindicar, sus identidades como mujeres y latinas de clase media, profesionales, en Estados Unidos.

En los dos primeros capítulos se examinarán cuestiones generales relacionadas con los puntos ya mencionados. En primer lugar, me detendré en las implicaciones de la migración, como desplazamiento que involucra toda una serie de cambios, a la hora de definir la identidad de los latinos en Estados Unidos así como la literatura producida por este grupo. Considerada como "literatura étnica", la misma aparece rodeada por una serie de controversias en su relación con la literatura canónica, tanto latinoamericana como norteamericana. La idea de lo latino como "etnicidad" es también un punto conflictivo, defendida por ciertos sectores como reivindicativa, y por otros, como discriminatoria. Aunque no me detendré más que superficialmente en este debate, que se extiende y supera la problemática de lo latino y su literatura, me referiré al mismo en tanto relevante en lo que respecta a la inscripción de estos textos y de las identidades que se representan en una zona fronteriza, en la encrucijada entre incorporarse a la norteamericanidad y recuperar, a la vez, lo particular de su procedencia hispana/latina.

En segundo lugar, me aproximaré específicamente a los planteamientos en torno a los géneros literario y sexual (*genre* y *gender*), que postulan los textos a analizar. En el cruce de lo autobiográfico, las memorias y el *bildüngsroman*, entre otros componentes, los textos seleccionados permiten observar la reformulación de identidades femeninas dada en el caso puertorriqueño, cubano, chicano y dominicano. Particularmente, esta reformulación adquiere un cariz especial al tratarse de esta generación que, como he señalado, aprende a circular, simbólica y físicamente, entre culturas, por una parte, y, por otra, ya que estos sujetos deben constituirse como mujeres reclamando una voz y un espacio tanto en una literatura latina que hasta hace unas pocas décadas estaba

[7]Una presencia que, según lo indican las estadísticas, será cada vez más fuerte (*The New York Times*, 3/27/1997; Stavans 11; Novas xi; Romero xiii; Darder &Torres, entre otras fuentes).

representada principalmente por hombres, como en relación a la literatura norteamericana producida desde grupos hegemónicos.

Por supuesto, dicha reformulación no se da de una manera subversiva o marcando una resistencia directa a los patrones hegemónicos y éste es un punto que las distancia de otras producciones de latinas: así como utilizan el lenguaje del actual colonizador, los parámetros para la construcción de la identidad son también los dominantes y muestran una postura conservadora, que encuadrada en los patrones de la clase media norteamericana. En cuanto al género sexual o *gender*, por mencionar un ejemplo, estos textos se rigen por parámetros heterosexuales sin referencia alguna a lo que se coloca fuera de ellos en lo que a sexualidad se refiere, y en tal sentido, continúan insertándose en una estructura patriarcal.

Los restantes seis capítulos se centrarán en cada uno de los textos que describiré brevemente a continuación. En ellos pueden observarse rasgos comunes que nos permiten agruparlos considerándolos como representativos de una generación cuya principal producción aparece en la presente década, lo cual es significativo dada la crisis del feminismo hegemónico como los cuestionamientos acerca del multiculturalismo que caracteriza a los años noventa.

Silent Dancing. A Partial Remembrance of a Puerto Rican Childhood de Judith Ortiz Cofer y *When I Was Puerto Rican* de Esmeralda Santiago, presentan el tema de las memorias de infancia desde la perspectiva americano-riqueña. En ambos casos se trata de textos no ficcionales -según puede notarse ya desde las portadas, en las que se muestra las fotos de sus autoras cuando eran niñas- producidos por mujeres que han tenido acceso a la educación formal en el ámbito norteamericano y, se podría decir, que han triunfado profesionalmente como escritoras.

Por otra parte, ambos marcan un trayecto entre la isla y el continente a partir del cual la identidad se construye en relación a las dos Américas: la hispana o latina y la anglosajona. En *Silent Dancing* se trata de un proceso de circulación continuo entre estos espacios, mientras que en el caso de Esmeralda Santiago se produce un traslado permanente que, en el transcurso de la historia personal, se convierte en decisión madura acerca de a qué espacio cultural asociarse[8]. Otro punto en común es la figura casi ausente del padre en estas historias y el planteo de modelos genéricos dentro de la cultura latina a partir de

[8] Así lo reafirma la autora en *Almost a Woman* (1998), la continuación de sus memorias.

los cuales las narradoras definen sus propias imágenes, ya sea imitando o diferenciándose de los mismos. Según puede notarse ya desde las portadas, en las que se muestran las fotos de sus autoras cuando eran niñas, se trata de textos no ficcionales, autorreferenciales producidos por mujeres que han tenido acceso a la educación formal en el ámbito norteamericano y han triunfado profesionalmente como escritoras.

También *Hoyt Street. Memories of a Chicana Childhood* de Mary Helen Ponce nos presenta la imagen de la autora con dos de sus hermanos en la portada, conduciendo a observar un uso similar de la memoria, apegada a lo autobiográfico y lo familiar, en este caso desde la perspectiva chicana y en un cruce con lo etnográfico. La migración es, en *Hoyt Street*, un elemento del pasado, una vivencia que pertenece a la historia familiar más que personal, sin embargo, la autora-narradora traza su identidad autodefiniéndose como producto satisfactorio de ese desplazamiento.

En su relación con lo etnográfico así como con la referencia a los contactos entre lo mexicano y lo americano, *Translated Woman*, presenta muchas conexiones con *Hoyt Street*, a pesar de que las mismas no son observables a nivel superficial. La elección de la etnografía de Ruth Behar, *Translated Woman. Crossing the Border with Esperanza's Story*, puede parecer incluso, discordante en esta selección ya que Esperanza, la supuesta protagonista del texto, nunca ha atravesado la frontera entre México y Estados Unidos. Sólo su historia de vida, traducida al inglés y bajo la forma de etnografía cruza la frontera de la mano de Ruth Behar, quien puede ser vista, en realidad, como la verdadera protagonista. En tal sentido, basándose principalmente en el capítulo más autobiográfico del texto, "The Biography in the Shadow", la incorporación de *Translated Woman* a este trabajo está más que justificada: no sólo plantea el problema de la inmigración mexicana a partir de lo que se deduce del estudio de campo y de la experiencia inversa de la etnógrafa y su familia -el ser percibidos como "gringos", los problemas que enfrentan en cada viaje, etc.-, sino que además presenta el tema de la identidad a partir de la experiencia de una cubana-americana de la misma generación que las restantes autoras latinas.

El trabajo etnográfico, en este y en otros textos de Ruth Behar, sirve como detonante para el acto de recordar y así, reconstruir la historia personal por medio de la memoria. Por otra parte, como los restantes textos mencionados, *Translated Woman* puede leerse como la historia de una alianza entre dos mujeres, cuyas circunstancias de vida son radicalmente opuestas y demuestran la amplitud del rótulo "latina" -si

pensamos que puede ser aplicado a sujetos del otro lado de la frontera. Al mismo tiempo, se acentúan los puntos en común que, ya sea por género o por raíces etno-culturales, o ambas causas, permiten tal alianza, así como se produce un replanteo de la conexión entre identidad de US-latinas y latinoamericanas.

Cuestiones similares a las de los textos mencionados, pero con algunas variantes, sobre todo en lo que respecta a la forma narrativa que adopta la memoria y a la perspectiva desde la que se posiciona quien recuerda, pueden ser introducidas a partir de *Dreaming in Cuban* de Cristina García y de *How the García Girls Lost Their Accents*, de Julia Alvarez. Estas dos novelas intentan reconstruir una historia familiar que involucra migración y/o exilio, una genealogía ficticia que encuentra motivación y plantea paralelos con las historias personales y familiares de sus autoras. De tal manera, puede verse cómo la memoria se conjuga con la creatividad para dar cuenta de una identidad escindida. Además, como en los textos de Ortiz Cofer, Santiago, Ponce y Behar, también en estas novelas las relaciones entre mujeres, ya sean matrilineales o de hermandad, suponen alianzas tanto como enfrentamientos, pero están siempre en el plano central de la historia. Respecto del tema de migración y/o exilio, estas narrativas representan, respectivamente, a los grupos cubano y dominicano, aún cuando se trate de una perspectiva parcial en tanto se relacionan con experiencias de mujeres y familias de clase media-alta. Tal perspectiva puede verse en relación con la adopción de un encuadre ficcional para narrar una experiencia que es claramente autorreferencial y producto de la memoria personal.

Interconectándose de diferentes maneras, estas producciones, que analizaré en forma independiente después de los dos primeros capítulos generales, permiten hablar de situaciones migratorias particulares a las latinas, donde la memoria registra los distintos desplazamientos y sirve como forma de anclaje cultural a partir de la cual se construyen y cuestionan nuevas identidades, nacidas en el borde entre culturas, nacionalidades, lenguas y en lo que respecta al género, en la tensión entre tradiciones y cambios. A su vez, en su calidad de historias de vida, aún cuando se enmarquen en la ficción, las narrativas de Cristina García y Julia Alvarez, apuntan a reformular una identidad cultural que compete a lo personal y a lo colectivo. En esa reformulación juegan con estereotipos para desmontarlos de distinta manera en base a la experiencia propia. Esto último, que podría entenderse como forma de postular una subjetividad excepcional, conjuntamente o no, se convierte en una refutación del

estereotipo.

Al remitir a una identidad que en términos simples llamaríamos "bicultural", estas narrativas marcan la conflictiva posición de sujetos que se definen entre espacios socio-culturales diferentes y desde allí deben repensar una serie de categorías y conceptos aceptados en uno y otro espacio. Desde las distintas formas que se elijen o desde las que afloran, estas historias de vida plantean interrogantes diversos en relación al género - *gender* -, la "latinidad" como concepto étnico, y el amplio tema del desarrollo y definición identitaria de los sujetos migrantes en la era de la globalización. Finalmente, nos sitúan frente a una nueva literatura escrita por mujeres de una minoría cada vez más numerosa en Estados Unidos, que se caracteriza por la presencia del componente autobiográfico y su buena inserción en el canon o *mainstream*, tanto a nivel comercial como académico. Según se intentará demostrar en este trabajo, estos textos tan diversos, que a un nivel superficial parecen compartir sólo el hecho de ser publicados a principios de los años noventa y de estar escritos por mujeres latinas,[9] señalan de diferentes maneras un giro en la llamada literatura de U.S. Latinos/as y, por la forma de relacionarse con lo hispano y lo estadounidense, en la identidad que tal literatura busca representar.

[9]Una categoría que además parece decir muy poco al contener, por una parte, una serie de fuertes estereotipos, y por otra, a un número considerable de grupos raciales, nacionales, sociales, cuya cultura común todavía se cuestiona desde algunos sectores.

I
Desplazamientos entre las Américas:
Identidades

I am a child of the Americas,
a light-skinned mestiza of the Caribbean,
a child of many diaspora, born into this continent at a
crossroads.
 –Aurora Levins Morales, "Child of the Americas"[10]

I am two parts /a person
boricua/spic
past and present
alive and oppressed
given a cultural beauty
...and robbed of a cultural identity.
 –Sandra María Esteves, "Yerba Buena"[11]

En la época de la globalización, la multiculturalidad y el derrumbamiento de barreras entre naciones, es curioso que la controvertida y transitada imagen de la frontera[12] así como la idea de

[10]En Roberto Santiago (79).
[11]En Juan Flores (188).
[12]El tema de la "frontera", de larga tradición en la historiografía norteamericana, ha tenido tanto éxito en las disciplinas humanísticas en las

escisión y de cruce entre espacios que la misma implica, se hayan convertido en metáforas principales para hablar tanto de identidad como de creación, sobre todo en el caso de los latinos/hispanos en Estados Unidos. De tal manera lo ejemplifican, no sólo figuras como Gloria Anzaldúa o Guillermo Gómez-Peña[13], que la han explotado al máximo en el terreno de la creación y en referencia a la conflictiva frontera entre México y Estados Unidos. También poetas "AmeRícans" -jugando con el término de Tato Laviera- como Aurora Levins Morales y Sandra María Estevez, entre muchos otros artistas y críticos, la eligen para auto-representar la escisión que perciben en sus identidades. Así puede verse en estos versos que resultan una buena introducción a la problemática e implicancias del lugar fronterizo o intermedio desde el cual se construye la identidad de los "latinos" y, en particular, de las "latinas" en Estados Unidos.

Sin duda, como también lo ejemplifican los citados versos, esta imagen de la frontera al igual de la idea de división que evoca, opera tanto negativa como positivamente. En una forma simple se puede notar que, en el primer caso, quien se ubica en la frontera no pertenece o no se siente perteneciente, en forma plena, a ninguno de los espacios divididos por la misma. A la vez, en el segundo caso, adquiere una carga positiva porque los sujetos que allí se encuentran y quieren permanecer deben desarrollar múltiples estrategias de sobrevivencia para no ser atrapados de uno u otro lado. Para el artista, dicha sobrevivencia se da en la creatividad.

Además, ese lugar fronterizo, aún en la supuesta era del poscolonialismo, opera como una "zona de contacto" en el sentido otorgado por Mary Louise Pratt, es decir como sinónimo de "frontera colonial" que invoca la co-presencia espacial y temporal de sujetos que previamente estaban separados por coyunturas geográficas e históricas y cuyas trayectorias se interceptan en dicha "zona de contacto" (Pratt 1992, 6-7). En el caso de los latinos, considero que desde un "espacio"

últimas décadas que incluso se ha creado un área específica basada en ella, los "estudios de frontera" o *"border studies"*. Dentro de este área, sin embargo, existen varias tendencias que no sólo no siguen una misma línea, sino que se oponen entre sí en lo que respecta al significado de la frontera: mientras unos lo interpretan como zona divisoria, que impide contactos, que separa, otros consideran que se trata de una zona de intercambio y convivencia en donde las culturas en contacto se enriquecen mutuamente.

[13]Me refiero por supuesto a las producciones quizás más importantes y conocidas de ambos: *Borderlands/La Frontera*, y a performances como *Border Brujo*, respectivamente.

semejante la identidad se construye y opera, produciendo un discurso propio, mediador y mediado por ambas culturas. Sin embargo, cabe preguntarse en qué lenguaje ese discurso se construye y la repercusión de esa elección. Como se verá luego, el uso predominante del inglés puede considerarse estratégico, sobre todo en la voluntad de desmontar estereotipos.

La cuestión del lenguaje en la relación entre culturas dominantes y dominadas ha sido siempre un punto clave: la estrategia de la cultura hegemónica en el caso de situaciones coloniales, como bien se sabe, consiste en prohibir el uso de la otra lengua e imponer la propia. Lo que sucede si esto no se logra es que la lengua del grupo subalterno se transforma en un elemento peligroso, que asedia la unidad, si no del "imperio", de la "nación" y su discurso monológico.

En lo referente a este tema, según Juan Flores y George Yúdice (en un artículo conjunto incluido en el texto teórico-crítico de Flores, *Divided Borders*), el lenguaje es utilizado por los grupos latinos "as a means to mediate diverse types of political enfranchisement and social empowerment: voting reform, bilingual education, employment opportunities, and so on" (Flores, Juan 200). En el campo literario también el uso particular que se hace del español, aún cuando aparezca en un grado mínimo en textos escritos principalmente en inglés, como si se tratara de un tipo de "interferencia", ubica a las producciones de latinos en una posición singular. El lenguaje es uno de los terrenos principales a partir del cual los latinos "negocian" su identidad e intentan dar nueva forma a las instituciones a través del cual el mismo se distribuye. También como señalan Yúdice y Flores, las prácticas lingüísticas creativas de los latinos constituyen una forma de mantener indeterminados o flexibles los bordes físicos, institucionales y metafóricos de la cultura en la que se insertan (Flores, Juan 217).

Deteniéndose específicamente en el caso chicano, Alfred Arteaga señala la heteroglosia como una estrategia propia del grupo:

> Chicano poem and cultural subject acknowledge heteroglossia; this is what chicano means: intercultural heteroglot. "American", according to the Anglo American's selective application of the continental name, means the suppression of heteroglossia and the selective recognition of only that set and sequence of factors that enhance the Self and that mark the alterity of Others. Distinctions of language, color, and religion are but some of the markers employed to subjugate. For Chicanos, linguistic practice has been the legal criteria to classify, to differentiate: Spanish Speaking, Spanish Surnamed, White Hispanic...(Arteaga 13).

La heteroglosia funciona, entonces, según Arteaga, como estrategia para interactuar desde una condición subalterna con el discurso hegemónico, logrando desestabilizar a este último. Tal estrategia no es privativa de los chicanos -como puede verse a partir de las citas de Yúdice y Flores-, sino que puede ser observada en los distintos grupos latinos en distinto grado.[14]

El tema de la lengua es fundamental al considerar cómo los latinos articulan su identidad en términos de "diferencia". Tal "diferencia" socava la aspiración a un *ethos* monolingüe (la imposición del *English-only*) y apunta, en cambio, a la instauración de un discurso multilingüe y de múltiples voces. Este será un punto recurrente en la lectura particular de cada uno de los textos a abordar. Por un lado, como ya se ha mencionado, se trata de una cuestión inevitable en tanto los latinos se definen principalmente en relación a una lengua: el español. Por otro lado y en consecuencia, los textos mismos postulan un debate en torno al tema: a pesar de que a nivel superficial parece claro que el inglés es el lenguaje elegido como medio de expresión -marcando, en este sentido, una postura indudablemente asimilacionista e interrogando, luego, la "hispanidad" o "latinidad" de esta escritura-, también se manifiesta a través de ellos el proceso traumático que lleva a la elección del mismo.

En todos los casos la elección del inglés es fruto de ese trayecto formativo que atraviesan las narradoras y protagonistas de estos textos, ya que dicho trayecto lleva a la toma de conciencia de un principio básico: el carácter de instrumento social que posee primordialmente el lenguaje según Dewey teorizara en 1897, lo que hace a la existencia de una correlación entre cambio lingüístico y cambio social (Seelye 15). La cuestión del lenguaje en estos textos escritos principalmente en inglés, pero considerados "latinos" postula varios interrogantes e interesantes reflexiones. En primer lugar, dada la naturaleza cultural del lenguaje, el expresarse en uno -inglés-, haciendo continuas referencias a otro -español-, expresa la ambigüedad cultural de los sujetos que se (auto)representan en la narración. En segundo lugar, lleva a preguntarse y analizar los fundamentos para la elección del

[14]Según las estadísticas, los grupos chicano y puertorriqueño son los que hacen mayor uso de la heteroglosia en tanto mantienen mayor contacto con el español. El grupo cubano, en cambio, se ha caracterizado por una asimilación más rápida a la cultura anglo-americana en lo que a la lengua se refiere, aunque también mantiene un grado de práctica heteroglósica. (Véase Romero et al. y Pachon y DeSipio para información estadística sobre la cuestión lingüística).

inglés como medio de expresión, así como las consecuencias o implicaciones de esto: algo que parece no muy difícil de comprender e interpretar dada la educación institucional o formal de estas autoras, pero que conduce, igualmente, a conclusiones de interés en torno a esta generación de escritoras "latinas". En tercer lugar, es notable que aún cuando estén completamente escritos en inglés, existe algo así como un "acento hispano" que va más lejos de las simples referencias culturales o de interferencias menores del español (como escribir "Mamá" en lugar de "Mother"). De diferentes maneras, estos y otros textos escritos por latinos llevan a postular la idea de frontera lingüística que se da no sólo en la relación entre el sujeto y los ámbitos socio-culturales que transita, sino en el sujeto mismo, como un problema de identidad que la escritura podría ayudar a resolver o superar.

Más allá del lenguaje, los escritores latinos se mueven en un espacio fronterizo por el contacto con diferentes tradiciones culturales, y en consecuencia, literarias. Respecto de la literatura chicana y puertorriqueña existe la recuperación de mitos y tradiciones relacionadas con tiempos anteriores a la conquista española. Luego, la influencia de la literatura latinoamericana -a su vez, influenciada por otras- y la norteamericana puede verse claramente en muchas producciones. En la mayoría de los casos, esto se debe a la formación "híbrida" de los autores: si bien conectados afectivamente a lo latinoamericano, muchos han sido formados dentro de la academia norteamericana y, aún más, se desempeñan profesionalmente en o en relación con departamentos de inglés.

Una de las dificultades que, desde mi punto de vista, enfrentan los escritores latinos por situarse en un espacio intermedio respecto del inglés y del español así como de las literaturas correspondientes, es el hecho de que no encuadran ni en uno ni en otro espacio, lo que hace que sean excluidos del canon tanto de la literatura latinoamericana como de la norteamericana. Desde el contexto de la segunda, la literatura latina opera como una literatura menor que compite en forma desigual con la que es producida desde el grupo dominante. Arteaga también marca esto en relación a las producciones chicanas:

> To speak , or even to attempt to learn to speak, sparks a display of power from the dominant group. It is within this system of unequal discoursive relationships that Chicanos speak and write (Arteaga 12).

Agregando que, por ejemplo, se han puesto cláusulas para que premios

prestigiosos en Estados Unidos, como el "Walt Whitman Award" que otorga la American Academy of Poets, sean dados a obras sólo escritas en inglés. Por otra parte, las producciones de latinos tampoco son consideradas dentro de la literatura latinoamericana cuando están escritas con intervención del inglés. La misma dificultad se da con respecto a su entrada en el mercado editorial.

Eliana Ortega en "Desde las entrañas del monstruo", utiliza la idea martiana de "nuestra América" para señalar que las producciones hispana/latinas en Estados Unidos son en su diversidad fruto de una historia y cultura común, descendientes directas de la "América Española Una" de Gabriela Mistral y testimonio de nuestra identidad, aunque muchos se resistan a aceptarla como parte de la realidad latinoamericana, ya sea porque están escritas en inglés o por el espacio desde donde surgieron. Afirma al respecto que "esta obra no puede ser juzgada únicamente con criterios lingüísticos y debe estudiarse tomando en cuenta todo el proceso histórico del que surge" (González y Ortega 164).

El artículo de Ortega -producto de un encuentro de mujeres escritoras en 1983 donde estuvieron presentes un grupo de latinas-, explica también las dificultades que afrontan las escritoras latinas en términos de entrada al mercado editorial, de distribución y difusión de sus obras y en consecuencia, de reconocimiento. La marginación de la literatura de latinos se da tanto desde lo latinoamericano como desde el espacio estadounidense.

Ahora bien, esta situación está cambiando y es a partir de los textos a considerar, publicados todos en la década de los '90s, que ese cambio puede observarse con claridad, siendo fruto de un proceso de más de tres décadas. Por una parte, desde los años '60-'70, lo latino ha comenzado a ser considerado en la academia norteamericana como parte de los "estudios tercermundistas" y la literatura producida por este grupo en inglés, se considera como "literatura étnica" dentro de la literatura norteamericana Luego, se está dando el surgimiento de editoriales o secciones editoriales en Estados Unidos -Arte Público Press, March/Abrazo Press, Vintage, Aunt Lute, entre otras- que publican casi exclusivamente producciones de latinos. También se han creado premios en los estados de mayor población hispano hablante y unos pocos de alcance nacional como el "Latino Literature Prize".[15] En

[15]El problema de tales premios es que cuando están dirigidos sólo a lo "latino", de alguna manera, siguen marginando estas producciones al no hacerlas competir con las producciones de la cultura hegemónica.

la academia norteamericana, a su vez -como lo demuestra este trabajo-, se está abriendo un espacio tanto en los departamentos de inglés como de español para el estudio de esta nueva literatura, además de que estas producciones despiertan un claro interés desde los Estudios Culturales.[16]

Para ejemplificar mejor esto que sucede con la literatura de los latinos en Estados Unidos, podemos recordar lo que señalaba Silviano Santiago en 1971 acerca de la literatura latinoamericana:

> Between sacrifice and play, between prison and transgression, between submission to the code and aggression against it, between obedience and rebellion, between assimilation and expression, between neo-colonialism and radicalism (...); it is there that the cannibalistic ritual of Latin American literature makes it way (Santiago, Silviano 19).

También la literatura de U.S. Latinos se construye en un "entre-lugar" de similares características; sin embargo, el mismo ya no se instaura en la relación "Europa-América" -el segundo término entendido como Latinoamérica-, sino entre una y otra América. Por lo tanto, de seguir existiendo ese ritual canibalístico en lo latino, ahora éste se hace más complejo porque también lo latinoamericano mismo es "digerido" e incorporado a esta nueva literatura. Vista en esta perspectiva, la literatura de latinos tendría el rasgo único de ser doblemente fronteriza y por tal razón, la capacidad de "circular" desafiando límites entre diferentes literaturas y disciplinas, de la misma forma en que circulan entre territorios culturales los sujetos que la producen.

Mary Romero, en una línea de sentido diferente a la que se puede inferir de las conclusiones de Silviano Santiago sobre lo latinoamericano, ya que se refiere a la experiencia de migración más que a la producción literaria, habla de dobles fronteras que los latinos tienen que enfrentar actualmente en Estados Unidos. Como lo mencionábamos en un principio, esta autora también refuerza el valor dual, positivo y negativo, de la frontera:

> On the one hand, *fronteras* evoke the possibilities and potentialities symbolized by wide open frontiers and panoramas. On the other hand, *fronteras* are borders, sober reminders of the concrete divisions and limits between the dominant U.S. society and Latinos (Romero et al.

[16] No resulta extraño encontrar referencia a escritores latinos y análisis de sus producciones en textos que encuadran dentro de la crítica cultural como puede verse en estudios de Homi Bhabha, Caren Kaplan, Stuart Hall, entre otros.

v).

Esta observación, que podría aplicarse a otros grupos migratorios en Estados Unidos si se la considera superficialmente, encierra, sin embargo, la idea de que, por un lado, los latinos parecen más resistentes a la asimilación que otros grupos migratorios, y por otra parte -y posiblemente por esa misma resistencia-, presentan un desafío mayor para la cultura a la que han arribado.

Antes de entrar de lleno en el tema de los latinos como inmigrantes en Estados Unidos, cabría señalar que al hablar de migración, diáspora, desplazamiento, exilio, en relación a cualquier grupo en las últimas décadas, se presentan diferencias respecto de fenómenos similares dados, por ejemplo, a principios de siglo o en relación a las guerras mundiales. En parte, tales diferencias se deben al fenómeno de la globalización y las posibilidades de "circular" entre diferentes espacios, así como de mantener contacto con la cultura de origen, aún a la distancia. De una forma tal vez simplista, se podría afirmar que "asimilarse" al nuevo espacio, cultura, nación, se hace más difícil, o bien, es menos necesario para los grupos migrantes en tanto el espacio nacional se hace cosmopolita; o, como tercera posibilidad, resulta necesario para tales grupos resistir hasta cierto punto la asimilación para mantener una diferencia que desde ciertas perspectivas resulta o es potencialmente valiosa.

Con respecto a Estados Unidos, si bien la idea de que llegar a ser "americano" es "un acto de libre elección" -según la frase de Eric Hobsbawm[17]-, tanto para el individuo como para la sociedad nacional, es parte de un imaginario construido por, e instalado en los grupos dominantes, la misma lleva implícito el problema de silenciar el hecho de que mientras el individuo puede hacer la elección ideológica de "americanizarse", también la otra parte puede optar por aceptar o no al individuo en la comunidad nacional extendiéndole (o no) el derecho pleno a la ciudadanía. Bonnie Honig, en "Ruth, the Model Emigree" marca este aspecto contradictorio al señalar la ambigüedad de que, a pesar de haber aportado en otras épocas mucha de la energía que dio forma a lo que es hoy Estados Unidos (el mito de la América de inmigrantes), "Immigrants are one of the chief dangers which Americans are trying to defend their home country these days" (Honig 1). En otro de sus ensayos, *Immigrant America?*, Honig también

[17]Citado por Suzzanne Oboler en "So Far from God, So Close to the United States" (Romero et al. 31-54).

coincide con Werner Sollors al remarcar la tensión existente entre teorías que focalizan en las ideas de "consent" o de "descent" desde la cultura receptora, es decir, desde Estados Unidos (Sollors, Introduction).[18] Por otra parte, esta autora marca cómo el mito de una América de inmigrantes sirve para asegurar la identificación de la nación-estado con el ideal democrático, que de otra manera se vería en peligro por la migración misma (Honig, *Immigrant America?* 5).

Más allá de esto, el mito de la América de inmigrantes sirve en la actualidad para enfatizar también un imaginario de tolerancia y convivencia multicultural, al ser visto bajo la lente de la globalización. Algo que al igual que el contraste entre el mito y la realidad, acarrea un sinnúmero de contradicciones. Principalmente, como advierte Slavoj Zizek, la exaltación de la multiculturalidad en términos superficiales y con el único propósito de mantener el predominio del capitalismo, tiene como contracara la eliminación de las particularidades que hacen a la definición de diferentes identidades culturales (Zizek 29). Es decir que el multiculturalismo puede conducir a una homogeneización cultural, envolviendo, por un lado, nuevas formas de racismo, y por otro, sugiriendo que la posmodernidad es, más que una superación de la modernidad, una especie de movimiento en reverso de esta última (Zizek 43-44).

En mi abordaje me detendré más en la actitud de los (in)migrantes hacia el país al que arriban o en el que circulan, Estados Unidos, más que en la visión que se tiene de ellos desde los ojos de los ciudadanos anglosajones o asimilados a la cultura norteamericana de manera tal que ya no se perciben a sí mismos como inmigrantes. Por supuesto, los textos también dejan ver de manera clara cómo son percibidos estos sujetos y sus familias por parte del país y la cultura receptora. Es por ello que resulta importante tener a la vista la problemática de la migración y los debates actuales en torno a la misma, tanto desde la perspectiva de la nación-estado y los ciudadanos que la conforman, como de aquellos que arriban en calidad de inmigrantes o circulan interactuando con la cultura estadounidense.

Volviendo al tema de los latinos en relación con otros grupos

[18] Werner Sollors sostiene, además, que las llamadas "literaturas étnicas" -categoría dentro de la que estos textos son considerados- nos proveen de las claves acerca de lo que es la "americanidad" y en tal sentido, a pesar de ser consideradas al margen del canon, pueden ser vistas como la literatura americana más prototípica o representativa. Por último, estas literaturas, según Sollors, tienden a demostrar la imagen de una "América de inmigrantes" (Sollors 7-8).

inmigrantes en Estados Unidos, ya sea como concreta resistencia a la asimilación, como forma de reafirmación de las diferencias en busca de la construcción de una sociedad culturalmente diversa o como simple apego a la cultura propia, este grupo heterogéneo presenta varias diferencias respecto de otros, sobre todo por el desarrollo de estrategias tendientes a mantener la diferencia, tanto respecto de otras minorías como del grupo dominante. Sin embargo, también comparten ciertos rasgos en su experiencia migratoria. Por un lado, se distinguen por el hecho de que en la mayoría de los casos, pero sobre todo, en cuanto a los puertorriqueños y mexicano-americanos, existe una "circulación" entre los espacios involucrados, lo que hace que se mantenga el contacto con la cultura de procedencia y no se produzca, ya sea a largo o corto plazo, una asimilación completa a la cultura, y menos aún a la nación a la que se arriba, a pesar de que muchos latinos -de hecho, todos los puertorriqueños[19]- sean ciudadanos estadounidenses. Aquí cabe señalar que no todos lo latinos son inmigrantes, aunque más de un tercio pueden considerarse como tales. Entre los mexicanos un cuarto son inmigrantes -aunque la proporción varía según la zona geográfica que se considere; de los puertorriqueños, una mitad es nacida en la isla y la otra en la parte continental de Estados Unidos. Tres cuartos del grupo cubano nació en Cuba, pero la mayoría llegó a Estados Unidos hace más de treinta años (Vilma Ortiz, en Romero et al. vii).

No todos los grupos que conforman lo "latino" en Estados Unidos tienen una experiencia migratoria similar, si bien se suele generalizar diciendo que todos provienen de una Latinoamérica donde los problemas políticos y económicos los llevan a buscar condiciones mejores en "el norte". En segundo lugar, también se suele asociar a esa Latinoamérica, por las mismas razones mencionadas, con otro tiempo, pre-capitalista, por lo cual los latinos, al vivir en Estados Unidos, definirían su identidad entre esos dos tiempos, y las distintas formas

[19] Aquí cabría una reflexión sobre el status de ciudadanía que poseen los puertorriqueños, dado que no se trata de una ciudadanía plena, sino que la misma se reduce a una segunda categoría. Actualmente el debate acerca de la opción de adquirir una ciudadanía plena mediante la anexión de la isla como el estado número 51 o continuar como hasta ahora con un status de menos privilegio pero más independencia -manteniendo la ilusión de ciertos grupos en una futura independencia total de Estados Unidos-, se halla en un momento candente. Es notable, además, que uno de los puntos del debate refiere al lenguaje, puesto que aceptar ser un estado más podría equivaler a renunciar al español y aceptar el inglés como lengua oficial de la isla.

socio-culturales que tales tiempos implican.[20]

Los cuatro grupos latinos mayoritarios en Estados Unidos que se corresponden con los textos seleccionados para mi proyecto[21] -mexicanos, puertorriqueños, cubanos y dominicanos-, presentan rasgos migratorios distintivos, sobre todo en la relación de sus lugares de procedencia con Estados Unidos.

El caso de los mexicanos o "chicanos" -comprendiendo en el segundo término, a personas de origen mexicano ya sea nacidas en territorio mexicano o norteamericano-, por ejemplo, encuentra sus raíces en la historia de la expansión estadounidense, la proximidad geográfica entre un país y otro y la pobreza de México (principalmente en la zona de la frontera). Estas condiciones facilitan -o provocan- una migración continua conectada con la también histórica función de los mexicanos como mano de obra barata en la economía norteamericana. A pesar de que un porcentaje de chicanos han vivido en el sudoeste por generaciones, la inmigración es el vehículo más importante por el cual la población mexicana creció y se consolidó regionalmente, aunque su situación política y social continúa siendo muy vulnerable. Según algunos investigadores, la historia de la migración mexicana en el siglo veinte es cíclica: tienen las puertas abiertas en la época en que se necesita mano de obra y luego se producen deportaciones masivas en los períodos de recesión económica.[22]

De los textos a trabajar, sólo *Hoyt Street. Memories of a Chicana Childhood* ejemplifica directamente la escritura chicana. Sin embargo, es en *Translated Woman. Crossing the Border With Esperanza's Story*, el que mejor describe y da cuenta de las características de la migración mexicana, así como de las cuestiones políticas, sociales y culturales que el cruce de la frontera hacia uno y otro lado, pero principalmente en dirección norte, pone en juego. En *Hoyt Street*, siendo la autora protagonista de una historia que ella misma describe como "feliz", resulta difícil pensar que estamos ante la experiencia más común y representativa de los chicanos, más allá de que el texto apunte a mostrarla como tal. Estamos ante una narración que nos presenta una

[20]Señalo esto basándome en las observaciones de Marc Zimmerman (43) quien a su vez remite al ensayo de Juan Flores y George Yúdice (incluido en el libro de Flores) al que ya se ha hecho referencia en este trabajo.

[21]Cabe aclarar que la selección de textos no fue pensada en relación a la representatividad de lo latino a partir de sus grupos mayoritarios en Estados Unidos.

[22]Remito al estudio de Candace Nelson y Marta Tienda, quienes al respecto citan tres fuentes (Véase Romero et al. 12-13).

"historia ejemplar" más que un caso típico, en la cual hay una clara defensa de la asimilación a la sociedad estadounidense. Aún así se defiende y rescata la tradición mexicana, sobre todo en lo que respecta a aspectos positivos como la unidad familiar, la religiosidad y los valores que estas instituciones, familia e iglesia -así como la escuela o educación formal- promueven. El texto sostiene la idea de que es posible lograr la realización personal del individuo migrante si se combinan los valores culturales de la hispanidad, es decir, los que provienen de la familia y el catolicismo, con los de la cultura anglosajona ligados principalmente a la educación formal de corte liberal. Aunque los padres de la narradora llegan a Estados Unidos prácticamente como "*wetbacks*", el texto define un camino de ascenso social que va de la mano con la voluntad de integrarse a la norteamericanidad. Lo que se narra es quizás la excepción a la regla más que la norma.

Translated Woman, en cambio, presenta un panorama más realista a pesar de que la etnografía no trate de la inmigración en sí. En la experiencia de cruce de la etnógrafa hacia México, la otra cara de la historia queda perfectamente a la vista, en primer lugar de la etnógrafa y, luego, de los lectores. Mientras que quienes cruzan la frontera en sentido norte-sur, "los gringos", son vistos como sujetos altamente privilegiados, todo lo contrario ocurre con quienes cruzan la frontera en sentido opuesto perteneciendo al lado sur. A pesar de ello, estos últimos ven también el otro lado de la frontera como el lugar de la utopía, donde es posible ser "otro" y donde todo es riqueza.[23] Esta ambigüedad es descripta por la etnógrafa al hablar de la percepción que Esperanza -quien es objeto de estudio en la etnografía- tiene de su cruce simbólico, en la forma de historia de vida, de la frontera en sentido norte:

> On the one hand, she sees el otro lado as a place where she may achieve a new, more positive, identity (...). But on the other hand, her remarks during our visit to her comadre in San Luis also showed that she thinks of 'the other side' as a site of political and psychological repression of Mexicans who seek nothing more than honest work (*Translated Woman* 245).

Otros grupos, en general procedentes de Centro América -de los que no hablaré aquí por no estar representados en el corpus a trabajar-

[23]Ver, por ejemplo, el pasaje de la página 258 de *Translated Woman* en el que que transcribe un diálogo que da clara cuenta de esta creencia.

presentan características muy similares al caso mexicano, con la diferencia principal de que al no ser vecinos inmediatos de Estados Unidos, el flujo migratorio y sus consecuencias se dan en otra escala.

En cuanto a los puertorriqueños, no se trata de inmigración propiamente dicha por la situación colonial de la isla,[24] aunque en lo que respecta a las condiciones laborales que enfrentan sus experiencias son similares a las de los mexicanos en lo que respecta a la circulación de capital y mano de obra entre la isla y el continente -con la diferencia de que los puertorriqueños no sufren el problema de la deportación. El patrón de migración circular emergió en la década de los '60s[25] y lleva implícito el hecho de mantener conectada a la comunidad de la isla con la del continente y es un aspecto distintivo del grupo con respecto a otros. La hegemonía estadounidense en la isla pareciera hacer bastante difícil la definición de su sociedad en términos culturales y étnicos, sin embargo, creo que el gran porcentaje de puertorriqueños que han migrado al continente y este patrón de circulación entre espacios culturales diferentes, también modifica -o lo hará tarde o temprano- la sociedad norteamericana. *When I Was Puerto Rican* así como *Silent Dancing. A Parcial Remembrance of a Puerto Rican Childhood* ejemplifican esto, además de evocar desde sus títulos y/o subtítulos una identidad en relación a una nación que, en este caso, por el uso o mención de un tiempo pasado ("was"/ "childhood"), el lector infiere que el sujeto del discurso ha perdido, abandonado, o

[24]Justamente, mientras escribo esto, se está definiendo por medio de un plesbicito el status de la isla que actualmente funciona como "Estado Libre Asociado" en relación a Estados Unidos. La isla pasaría a ser el estado número cincuenta y uno según una de las interpretaciones del resultado del plesbicito. Sin embargo, aún incorporándose como estado, transcurrirá mucho tiempo hasta que los puertorriqueños sean aceptados como ciudadanos plenos en el imaginario estadounidense. Por otra parte, el hecho de que el mayor porcentaje de los votos haya sido por ninguna de las opciones dadas -una especie de voto en blanco- también podría marcar que el destino de la isla es continuar en su status actual. Lo que este plesbicito deja en claro es que si bien hay una voluntad de independencia cultural respecto de Estados Unidos, esto no implica también una voluntad de autonomía como nación. Sin duda, Puerto Rico, plantea un caso único en este sentido.

[25] Precisamente, los dos textos puertorriqueños que integran mi proyecto se relacionan con esta época. Tanto la experiencia de infancia de Judith Ortiz Cofer como la de Esmeralda Santiago -pero sobre todo la de la primera-, dan cuenta de una generación, la de sus padres, que inicia este proceso circular que posiblemente se conecta con el simple hecho de que en los '60s se hiciera más accesible viajar en avión.

simplemente, cambiado por otra en el pasaje a la adultez. Es interesante analizar el tema de cómo es definida la "puertorriqueñidad" en estos textos pensando en la complejidad de esta cuestión más allá de ellos.

Hablar de Puerto Rico como "nación" resulta, sin duda, un punto conflictivo. Si nos regimos aquí por lo señalado por el escritor puertorriqueño Luis Rafael Sánchez en una entrevista, el problema se vería resuelto en estos términos:

> ...la gente se ríe cuando uno dice nación ¿De qué estamos hablando? La nación es Estados Unidos, Puerto Rico es la patria. Esa es la distinción sofista del anexionismo (...) Pero creo en mi nación (...) Es lo que Edward Said llama una unidad de costumbres alrededor de un mismo idioma o una tradición. Y hay tal cosa como una nación puertorriqueña (Rincón 192).

Es en relación a tradiciones y costumbres perdidas o imposibles de sostener en el ir y venir entre el espacio norteamericano y la isla que los textos en cuestión construyen una identidad nacional puertorriqueña conectada con el pasado y también, en cierto modo, perdida.

Sin embargo, el tema no se define de una forma tan simple. Tal como lo observa Jean Franco en su Introducción a *Divided Borders*, Puerto Rico es isla y continente, una colonia y una nación, una comunidad unida por un lenguaje que, paradójicamente, no es hablado por todos sus miembros (Flores, Juan 9). En lo que respecta a esto último, por ejemplo, el lenguaje elegido por ambas autoras es el de la colonia, no el de la nación, pero hay una consideración de la nación en el uso del gentilicio para designar toda una serie de costumbres, tradiciones, hábitos culturales como si definiera una identidad nacional de esa manera.

El debate acerca del estatus dependiente de Puerto Rico y la puertorriqueñidad, que se remonta a principios de siglo y sigue siendo candente, concierne principalmente a la relación entre Estados Unidos y la isla y a la circulación, tanto física como simbólica, dada entre ambos espacios. Esto se percibe ya en los ensayos contenidos en *Insularismo* (1934) de Antonio Pedreira, donde la pregunta acerca de la identidad nacional es planteada en términos de la disyuntiva del pueblo puertorriqueño entre "aplatanarse" -mantenerse apegado al lugar de nacimiento y dejarse llevar letárgicamente- o intervenir determinando el curso de su historia. Actualmente, ensayos como "El país de cuatro pisos" (1980) de José Luis González, a pesar de dar una

visión que contrasta con otras precedentes por su enfoque socio-económico y político más que filosófico, buscan resolver el mismo dilema: cómo explicar, definir y/o justificar la posesión de una identidad nacional en el caso de un pueblo que no ha llegado a constituirse como "nación" y que, en la interacción con Estados Unidos, parece alejarse cada vez más de la posibilidad de hacerlo.

Por otra parte, a pesar de ser ciudadanos estadounidenses, la presencia puertorriqueña en el continente sigue siendo percibida como una amenaza a la nación al mismo tiempo que, por el hecho de que tengan ciudadanía, funciona a veces como impedimento para unirse a los reclamos de otros grupos hispanos. Como lo advierten William Flores y Rina Benmayor -y puede constatarse en una simple observación de la realidad diaria-, para los puertorriqueños el tener la ciudadanía no garantiza la igualdad social, ya que el racismo sigue estando presente y continúan siendo tratados como ciudadanos de segunda:

> Viewed as "foreigners", they receive the same harsh anti-immigrant treatments as other Latinos. Moreover, the strength and continuance of Spanish in Puerto Rican communities, and cyclical and circular labor migration patterns back and forth between the island and the United States, are issues commonly invoked by assimilationists and conservatives as explanations for persistent poverty and as justification for persistent "othering" and exclusion (Flores y Benmayor 3).

Como puede notarse, en los textos a abordar las autoras muestran como su "puertorriqueñidad" es percibida como amenaza en el contexto del continente a la vez que la presencia de los norteamericanos en la isla también es considerada como tal por los puertorriqueños.

A pesar del carácter personal, subjetivo de estas historias, en ambas se encuentran implícitas, en una versión superficial, las coordenadas del mencionado debate cultural en torno a Puerto Rico: la narración, en tanto construcción de una identidad, se produce en el espacio del mismo y encuentra resolución en la medida en que la identidad se va definiendo. En el último texto autobiográfico de Santiago, al que también se hará referencia en el capítulo dedicado a esta autora, se manifiesta claramente el debate proyectado desde un imaginario adolescente:

> Mami made it clear that although we lived in the United States, we

were to remain 100 percent Puerto Rican. The problem was that it was hard to tell where Puerto Rican ended and Americanized began (*Almost a Woman* 25).

Existe, a pesar de este conflicto explícito entre americanización y puertorriqueñidad, una cierta resolución al problema en los textos de ambas autoras. Esta resolución se produce, sin embargo, siguiendo el cliché de la identidad puertorriqueña como puente entre dos culturas que, según lo indica Juan Flores, fue acuñado con espíritu asimilacionista y reaccionario para sugerir un matrimonio por conveniencia entre una pareja mítica: el materialismo anglosajón y la espiritualidad latina (Flores, Juan 13). Indudablemente, en esta línea asimilacionista se inscriben los textos de Cofer y Santiago, aunque en lo que respecta a la primera, la autora se haya manifestado en contra de dicha postura. Ambos describen un trayecto en el que los sujetos, en ese ir y venir físico tanto como simbólico, pasan a ser parte de la cultura norteamericana y lo puertorriqueño se va convirtiendo en una mera "marca de nacimiento".

Precisamente, si se piensan los textos de Santiago y Ortiz Cofer como *bildüngsromans* o relatos de formación no ficcionales, los mismos apuntan a narrar el pasaje desde una identidad/nacionalidad adquirida por nacimiento a otra que implica el desplazamiento de la primera, por una parte, así como una toma de conciencia y una serie de elecciones que se dan a partir del aprendizaje, el cambio -geográfico y social- y la observación tanto de lo que implica pertenecer al primer espacio como a aquel del desplazamiento. Como en todo *bildüngsroman*, la memoria es la herramienta que integra la identidad presente y pasada de las protagonistas, reflejando el trayecto de crecimiento y desarrollo personal que se ha recorrido a la vez que se recobra un cúmulo de experiencias perdidas en forma simbólica.

En su introducción a *The Cuban Condition*, Gustavo Pérez-Firmat pone en contraste el caso cubano al puertorriqueño en lo que respecta a la construcción de una identidad nacional. Mientras el puertorriqueño Pedreira marcaba como el mal de su país la idea de 'aplatanarse', aproximadamente en la misma época -década del '30 al '40 -, el cubano Jorge Mañach acusaba la falta de identidad nacional cubana al excesivo intercambio cultural y a la poca conciencia de autonomía e integridad como isla (Pérez-Firmat 1989, 3). Después de la revolución cubana y del aislamiento político-económico al que Cuba se ha visto sometida, este patrón se habría invertido, por lo menos en lo que respecta a la circulación de personas y bienes simbólicos, y en la

relación de ambas islas con el país del norte.[26]

Yendo al caso concreto de la inmigración cubana a los Estados Unidos, la misma se distingue de las experiencias mexicana y puertorriqueña, principalmente por tres factores. En primer lugar, se trata de refugiados políticos más que de migrantes por razones económicas. Su recepción en Estados Unidos fue una bienvenida pública por parte del gobierno federal como forma de mostrarse como "salvador" de estas "víctimas del comunismo". En tercer lugar, en una fase temprana del éxodo cubano, a diferencia de otros grupos, entre los cubanos estuvieron representados sectores de clase alta y con un buen nivel de educación. En su condición de refugiados políticos también se distinguen de otros grupos que llegan a Estados Unidos en las mismas circunstancias por la buena recepción que han tenido en general. A pesar de esto, el grupo ha afrontado muchas dificultades que los hacen semejantes a los otros grupos de inmigrantes de Latinoamérica, con la diferencia de haber logrado integrarse en cierta medida a la "americanidad" al emerger en Miami haciendo de la zona un enclave étnico-económico.[27]

En *Dreaming in Cuban* de Cristina García así como en "The Biography in the Shadow" en *Translated Woman* de Ruth Behar se puede ver la representación de algo que afecta a muchos cubanos, hijos del primer grupo de exiliados en Estados Unidos que salieron de la isla siendo muy pequeños y cuya memoria de ese hecho es, por tal motivo, borrosa: la necesidad de trazar puentes hacia ese terreno prohibido que es Cuba. Terreno no sólo prohibido en los términos políticos concretos que supone la relación de Estados Unidos y Cuba, sino en el campo simbólico en este caso: la idea de recordar algo de lo cual no se tiene verdaderamente memoria, es decir, el tiempo vivido en Cuba. No sólo las relaciones entre estos países -o la falta de ellas- son un impedimento para entrar en la isla. Es la memoria la que, principalmente, prohíbe entrar en ese terreno dominado por el español y la cultura hispano-caribeña de la isla.

Tanto Ruth Behar como Cristina García y su alter ego en la ficción, Pilar, pertenecerían a lo que se denomina, según Rubén Rumbaut, "generation 1.5": "Children who come abroad but are being educated and come of age in the United States", que no son exiliados

[26] Por supuesto, esta idea de "inversión" sigue prolongando la dependencia de ambas islas de distintas maneras.

[27] Para más detalle sobre las corrientes de exiliados/emigrados cubanos a Estados Unidos, remito al estudio de María Cristina García.

(generación 1 de cubanos), ni hijos que han nacido en Estados Unidos (generación 2). A diferencia de Rumbaut, para quien esta generación se halla en desventaja porque es marginal tanto en su cultura nativa como en la que se forman, Gustavo Pérez-Firmat sostiene que, a pesar del conflicto que provoca esta situación intermedia entre una y otra cultura, los integrantes de la "generación 1.5" pueden circular en ambas considerándola como la propia y adoptando elementos positivos o ventajosos de cada una: se trata de "translation artists", en el sentido en que pueden trasladarse entre estas culturas (Pérez-Firmat 1994, 4-5).[28]

Para Eliana Rivero, quien también elabora una clasificación de las latinas o hispanas en Estados Unidos, estas autoras serían "Native Hispanics", lo mismo que las restantes autoras y protagonistas de este corpus de trabajo: hijas de inmigrantes o exiliados -ubicados en la categoría de "migrated Hispanics"-, que han nacido en Estados Unidos o han sido traídas a una edad temprana, por lo cual el inglés es el idioma en el que se han educado (Horno-Delgado et al. 7 y 189-99).

Según se vislumbra en las producciones de estas autoras -propiamente literaria en un caso, etnográfica en otro-, estos sujetos que han nacido en territorios de cultura hispana, no han tenido parte en la decisión de migrar y se han educado en la cultura norteamericana, tratando de no perder el acento como las hermanas García -jugando un poco con la ficción de la autora dominicana-, pero de que tampoco se note demasiado. A diferencia de la mayoría de los cubanos de la generación de estas autoras, el ambiente en el que crecieron no es el de Miami, sino el de New York, donde por un lado, la comunidad cubana es sólo una más entre los grupos representativos de la latinidad, y por otro, se trata de un escenario completamente distinto al de la isla.

Los dominicanos, por su parte, revisten a la vez el carácter de inmigrantes y exiliados políticos y su presencia en Estados Unidos ha crecido en forma pareja durante las últimas tres décadas. En los noventa la cuestión de inmigración se ha convertido en un patrón intrínseco de la sociedad y economía dominicana. En New York, constituyen el grupo inmigrante de mayor crecimiento. Según Luis Guarnizo, los dominicanos también se caracterizan por un patrón

[28]A pesar de que en su ensayo Pérez-Firmat se refiere específicamente a los cubano-americanos, Esmeralda Santiago en relación con Puerto Rico, Julia Alvarez respecto de República Dominicana y migrantes de otros países que han sido traídos a Estados Unidos en una edad temprana podrían situarse dentro de esa "generación 1.5" que se ubica en una zona borrosa, híbrida en lo que respecta a su pertenencia cultural y su nacionalidad.

cíclico, pero que no es fomentado por Estados Unidos, como sucede en el caso mexicano por las deportaciones, sino que se produce por la circulación de capital entre uno y otro espacio. La hipótesis de Guarnizo es que los migrantes dominicanos se están convirtiendo en un grupo social cuyo territorio económico, social y cultural trasciende las fronteras nacionales (Romero et al. 162).

Esto último puede observarse en *How the García Girls Lost Their Accent* de Julia Alvarez tanto como en otros textos que refieren a la migración dominicana. A pesar de que el texto de Julia Alvarez narra un caso similar al de la primera ola migratoria de cubanos -los García salen de la República Dominicana, con sus cuatro hijas pequeñas, como exiliados y pertenecen a la clase media o alta de la isla-, existen diferencias claras: la circulación que se produce entre los espacios y en la que crecen las protagonistas en la novela es una de las principales y, en cierta forma, representa a la posición de los dominicanos más cerca del caso puertorriqueño, a pesar de la diferencia en el status de los habitantes de una y otra isla en relación a Estados Unidos.

Si habláramos de estos grupos y de los restantes procedentes de Latinoamérica[29] en general como de uno solo, los "latinos", para pensar en qué se distinguen de otros grupos inmigrantes actuales y anteriores, habría varios puntos a tomar en consideración. A pesar de que para estudiosos de las relaciones entre grupos migratorios y la cultura hegemónica en Estados Unidos, tales como Werner Sollors, las producciones del grupo hispano o latino no son más que una vertiente de las "literaturas étnicas"[30], que vendrían a reafirmar la definición de lo canónico, hay motivos para pensar que esta literatura tiene rasgos que la distinguen, así como la experiencia de los grupos de los cuales la misma emerge.

Entre otras cosas, se plantea aquí nuevamente el tema de la lengua. Como afirman Juan Flores y Georges Yúdice en "Living Borders/ Buscando América" (versión publicada en *Divided Borders*),

[29]No consideraré en detalle a estos grupos, no sólo por no ser relevantes a este trabajo, sino porque tampoco presentan rasgos tan distintivos entre sí como estos cuatro principales. En el caso de los sujetos que provienen de países de Centro América se trata en su mayoría de exiliados y refugiados políticos, aunque también existan casos de inmigración propiamente dicha. En cuanto a Sudamérica, depende mucho de la época y el país del que hablemos.

[30]A pesar de que Sollors reconoce que grupos como el chicano no representan exactamente una típica experiencia inmigratoria (Sollors 8), utiliza ejemplos provenientes de este y otros grupos hispanos para ilustrar su teoría.

[a]s a result of continuous immigration over the last 30 years, as well
as the historical back-and-forth migration of Mexican-Americans and
Puerto Ricans and more recently of other national groups, Latinos
have held on to Spanish over more generations than any other group
in history. Ninety percent of US-Latinos speak Spanish. In contrast,
speakers of Italian dwindled by ninety-four percent from the second to
the third generation (Flores, Juan 200).[31]

El debate en torno al bilingüismo que los latinos han logrado introducir
en la sociedad norteamericana es, sin duda, un punto distintivo con
respecto a grupos inmigrantes anteriores.

Por otra parte, los latinos han logrado romper la dicotomía racial
blanco/negro, presentándose además como un grupo no clasificable en
base a raza, etnia e incluso, clase. A pesar de que se los considera más
cercanos en su experiencia a los afro-americanos -principalmente por
la discriminación que sufren algunas comunidades latinas- que a los
europeos inmigrantes, a diferencia de los afro-americanos, los latinos
continúan siendo tratados como extranjeros, aún cuando se trata de
chicanos que ni siquiera han inmigrado, sino que se encuentran en el
territorio perdido por México en la guerra con Estados Unidos desde
hace varias generaciones o de puertorriqueños.

En su estudio sobre las perspectivas políticas de los latinos
inmigrantes en Estados Unidos, Harry Pachon y Louis DeSipio,
además de marcar que los latinos constituyen actualmente el grupo
inmigratorio principal conjuntamente con los asiáticos desde 1965,
afirman que la incorporación política de estos grupos a la nación -es
decir, el proceso de "naturalización" y "ciudadanía"- no está acorde
con el porcentaje de inmigrantes, lo que ha creado un amplio debate
acerca de las políticas migratorias, sobre todo en lo concerniente a la
integración de estos grupos a la sociedad norteamericana (Pachon y
DeSipio). Esto lleva a considerar que desde un punto de vista legal
gran parte de los latinos inmigrantes son concretamente "insiders-
outsiders" en esta cultura, no sólo en los casos en que la circulación de

[31] El estudio de Harry Pachon y Louis De Sipio parece contradecir estas cifras
que dan Yúdice y Flores. Sin embargo, dado que el primero está claramente
dirigido a demostrar la capacidad de asimilación de los latinos a la
norteamericanidad y la necesidad de facilitar la naturalización de los diferentes
grupos latinoamericanos inmigrantes, en este caso, me inclino por la
credibilidad de lo afirmado por Yúdice y Flores, que además coincide con
otros trabajos consultados como, por ejemplo, algunos de los contenidos en
Acosta-Belén y Barbara Sjostrom, *The Hispanic Experience in the United
States*.

la que he hablado es posible, sino en aquellos de inmigrantes que no han regresado a sus países desde que llegaron a Estados Unidos: es cierto que un porcentaje de latinos inmigrantes no quiere naturalizarse aunque podría hacerlo, sin embargo, un buen porcentaje no lo hace porque no le es dada la posibilidad.

Como señalan Candace Nelson y Marta Tienda, un mito dominante acerca de las experiencias sociales y económicas de los inmigrantes estadounidenses es que la mayoría de los grupos tienen las mismas oportunidades en la sociedad que los recibe. Por ello,

> [w]ithout regard for the differences in the historical context of the migration, reception factors in the new society, or the migration process itself, ethnic groups are evaluated by how they fare in becoming American. Those who do not succeed socially or economically -the unmeltable ethnics- contribute towards the demise of the American "melting pot" as the dominant metaphor guiding our understanding of ethnic relations. Despite the plethora of alternative interpretations (...) the melting pot metaphor has yet to be replaced (Romero et al. 7).

En cierta forma, si se entiende la "etnicidad" como construcción social, podría pensarse que la (auto) declaración de los latinos como grupo étnico, aún cuando no lo sean, es parte de una estrategia política para marcar su presencia en Estados Unidos, buscando reconocimiento en la diferencia. Tal estrategia apunta a demostrar que de ser incorporados a la (norte)americanidad, esa incorporación debe implicar un cambio en dicho concepto al comprender no ya una identidad blanca y de predominio anglosajón, sino identidades diversas. Esto es lo que haría de la sociedad estadounidense una sociedad realmente multicultural.

Afirma Edna Acosta-Belén que los rótulos colectivos "Hispanic" y "Latino" se han transformado en un símbolo de afirmación cultural y de identidad en una sociedad alienante que en su tradición ha sido hostil y prejuiciosa respecto a las diferencias raciales y culturales, además de no haber respondido a las necesidades educacionales y económicas de un amplio segmento de la población hispana. A pesar de que cada grupo tiene su propia identidad, los "latinos" o "hispanos" están tomando conciencia de que el mostrarse unidos como comunidad les otorga una voz política más efectiva (Acosta-Belén y Sjostrom 84).

En la mayoría de los textos a analizar o que pertenecen a autoras de este corpus, existe una reflexión sobre lo que implica ser "Hispanic" en Estados Unidos. En *Almost a Woman*, la continuación de *When I Was Puerto Rican* que Esmeralda Santiago acaba de publicar, el primer

contacto que la narradora tiene en el ámbito neoyorquino le revela que ella es una "Hispana", no sólo porque habla español sino por su condición de inmigrante puertorriqueña en el continente (*Almost a Woman* 4-5). En *Muddy Cup* -un texto al que me referiré en forma secundaria-, se registra la condición de mero rótulo que puede tener esta denominación: cuando Elizabeth, una de las hijas de la familia que protagoniza la historia, pregunta qué debe completar como "raza", un empleado del consulado le señala "Just write Hispanic", "In America, everyone who speaks Spanish is Hispanic" (Fischkin 200).

Estos son sólo ejemplos de lo que estos textos intentan denunciar y demostrar: mientras el rótulo se instaura en tono discriminatorio, igual que un sello que funciona implicando diversos rasgos negativos (extranjerismo, procedencia de un país o territorio sub-desarrollado, minoría racial[32], etc), la posibilidad de triunfar se halla igualmente presente. La conciencia del ser "hispano" se convierte en una marca que hace doblemente valioso cualquier tipo de logro. En la voz de estos sujetos el carácter discriminatorio de la denominación queda al descubierto al mismo tiempo en que se revierte. En los casos a observar, la conjunción particular de autobiografía, memoria de infancia, *bildüngsroman* y etnografía que se produce de distintas maneras en la construcción de la narrativa, según se explorará luego, también se relaciona con este intento de salir de la idea de discriminación y marcar, en cambio, un privilegio: el de poder hablar/escribir, por sí mismas y como ejemplo[33] de la colectividad.

Por eso, la voz política de la que habla Edna Acosta-Belén, entre otros críticos, es particularmente interesante de observar tanto en relación al género literario como al "*gender*". A partir de la década de los ochenta las escritoras hispanas/latinas emergen de una forma casi revolucionaria, ya sea a nivel de mercado (comenzando con Isabel Allende y Rosario Ferré, hasta llegar a Sandra Cisneros, y varias de las autoras de nuestro corpus que siguen sus pasos con ciertas variantes en los noventa) como ideológico y literario (Gloria Anzaldúa sería el ejemplo más paradigmático). Más allá del peso que adquiere lo

[32]A pesar de que, como lo remarcan Flores y Yúdice en "Living Borders/ Buscando América" (Flores, Juan 199), es un error considerar como "minoría racial" a un grupo que es heterogéneo en este y otros aspectos, tal idea se ha difundido y oficializado.

[33]Podría observarse aquí que se trata de un "ejemplo" en un doble sentido: como algo que es representativo, y a la vez, como algo que sale de la norma convirtiéndose en "ejemplar". Dentro de las contradicciones dadas entre ambas interpretaciones del término "ejemplo", se mueven los textos en cuestión.

personal, una de las facetas que se releva de la obra en general de las latinas -a pesar de la disparidad que parece existir a nivel superficial-, es la complejidad de la relación de estas mujeres con su comunidad étnica de pertenencia o el espacio cultural del que provienen, sobre todo desde la perspectiva del género (sexual). En 1989 la puertorriqueña Margarite Fernández Olmos señalaba la necesidad de desmantelar los valores tradicionales de la cultura hispánica para emprender un verdadero análisis de las estructuras de poder (Fernández Olmos 96). También su compatriota, la poeta Luz María Umpierre manifestaba de esta forma el dilema en el que se encuentran las escritoras de su generación:

> ...las hispanas quieren recrear su cultura pero eliminar al mismo tiempo aquellos aspectos que las atan, por lo que se da un proceso doble en su escritura: uno de creación y otro de destrucción. En este proceso estamos dando una nueva definición de la cultura: lo que es para nosotras dentro del contexto de este país (González y Ortega 168).

Este doble proceso se da en la mayoría, si no en todas, las artistas hispanas en diferentes grados y de distintas formas. En el caso de las chicanas, Gloria Anzaldúa marca el punto más paradigmático según puede verse en toda su producción, pero principalmente en *Borderlands/La Frontera*, texto en el que se da un juego permanente entre construir y destruir a partir de los parámetros hispanos/mexicanos a la vez que se interactúa con lo anglo, siempre intentando desmantelar los estereotipos vigentes.

En sentido amplio, sin embargo, se puede afirmar que en ninguno de los textos que integran el corpus de este trabajo existe un intento radical de deconstrucción de estereotipos y de postulación de un "nuevo feminismo" como en el caso del grupo chicano en el que podríamos ubicar a Gloria Anzaldúa, Cherrie Moraga, Norma Alarcón, Ana Castillo, entre otras partidarias del "xicanismo" (léase, "feminismo chicano"). En el caso de este grupo sí se observa una posición marcadamente opuesta o, por lo menos, diferente, de la de los latinos (hombres). En cambio, la postura de las escritoras latinas que propongo abordar es, en cierta medida, más "*light*" respecto al feminismo, dado que, si bien existe una crítica hacia concepciones culturales como el machismo -en distinto grado, según el texto- y una reivindicación de lo femenino, sobre todo, al ubicarlo en una posición central, no se produce un intento de ruptura completa respecto de los roles tradicionales asignados a la mujer dentro de la estructura

patriarcal.

A pesar de esto, la mayoría de las escritoras que se definen como "latinas", más allá de presentar una postura política bien definida o no, comparten el hecho de identificarse como mujeres tercermundistas, aún cuando hayan nacido y criado en Estados Unidos como sucede con muchas puertorriqueñas y chicanas, y se identifican con la clase trabajadora, marcando diferencias, en algunos casos, entre sus obras y las de escritoras latinoamericanas de una élite privilegiada que viven en Estados Unidos en un exilio voluntario. Como señala Eliana Ortega que se hizo evidente entre las escritoras latinas en el encuentro de 1983, "esta literatura es considerada marginal y es marginada tanto por la élite latinoamericana como por el chauvinismo anglosajón" (González y Ortega 166).

La voz de las escritoras que integran el corpus de análisis en este trabajo como la de las latinas más radicales, emerge haciendo más heterogénea y múltiple la visión de lo latino en Estados Unidos, principalmente al incorporar la perspectiva de género en la discusión acerca de la identidad. Las distintas formas de abordar el tema del género y ubicarse representacionalmente en los textos por parte de las latinas demuestra, entre otras cosas, que la complejidad y diversidad de la experiencia, no ya de los latinos en general, sino de las mujeres escritoras en particular, es doblemente importante: no sólo se presenta la problemática entre tradiciones culturales, lengua, pertenencia e identidad nacional, el hecho de ser percibidas como "diferentes" en el espacio estadounidense, etc., sino el conflicto de cómo (auto)representarse como mujer desde o en ese borde intercultural. En este sentido, sus voces implicarían una posición de doble marginalidad ("a double alienated position") a pesar de que hayan triunfado en el mercado y se autorrepresenten como mujeres plenamente realizadas en lo profesional y personal.[34]

Desde mi punto de vista, es la necesidad de legitimar sus producciones, de afirmar el derecho a escribir, a convertirse en escritoras marcando además sus identidades como "latinas", lo que hace que, más allá del género literario elegido para expresarse, siempre exista una traza autobiográfica o, en la narrativa propiamente autobiográfica, también un cruce con el *bildüngsroman*. En todos los casos, son relatos de crecimiento e iniciación personal en los que se

[34]Quizás esa doble marginalidad se constataría en el hecho de que el surgimiento de un *corpus* producido por mujeres latinas es mucho más reciente que el de literatura producida por hombres con una educación y experiencia similar.

manifiesta explícitamente el recurso de la memoria. También en lo que respecta al género literario, entonces, estos textos se ubican en una zona fronteriza, lo que marca las dimensiones creativas del proceso de recordar, revitalizando la sustancia de ese recuerdo y buscando el sentido del camino recorrido así como las coordenadas que hacen a la identidad del presente de la narración. La multifacética forma narrativa en la que se materializa o verbaliza la memoria es una muestra más del carácter de búsqueda y afirmación de identidad que revisten estos textos. La ubicuidad de los mismos respecto de diferentes puntos de abordaje, es también una posible consecuencia de esa doble subalternidad -ser mujer, ser latina- de la cual estos textos de los noventa intentan escapar, según exploraré en los próximos capítulos.

II
Hacerse mujer entre fronteras:
Géneros desde diversas perspectivas

Según reflexiona Margaret Montoya en su ensayo "Masks and Identity",

> [p]ersonal narratives, and in this particular case Latina autobiography,
> are more than stories (...). Furthermore, they invent, reform and
> refashion personal and collective identity (Delgado y Stefancic 37).

Todos los textos a considerar se presentan como narrativas personales
que, ya sea desde la perspectiva chicana, cubano-americana,
americano-riqueña o dominicana, ponen el acento en la memoria, lo
autobiográfico y en la idea de formarse como mujer en la frontera
entre dos culturas, entre dos Américas: la hispana o latina y la
anglosajona.

Las subjetividades que se delinean en estos textos se caracterizan
por ser mujeres e (in)migrantes. De estos dos rasgos principales, el
segundo no es fruto de una elección personal, a pesar de que hablar de
inmigración supondría, a diferencia del exilio, el traslado deliberado de
una territorio nacional a otro. El tema de la nacionalidad, según ya he
observado, es percibido no sólo desde la perspectiva de migrantes
"involuntarios", sino además, de mujeres que definen sus identidades

fuera de los territorios con los que socio-culturalmente se ven ligadas por nacimiento o tradición.

En lo que respecta al género sexual o *gender*, no parece extraño ni problemático el pensar que no existe una elección por parte de los sujetos acerca de su identidad como mujeres. Sin embargo, como si reafirmaran la famosa frase de Simone de Beauvoir, "One is not born a woman; one becomes one" (en *The Second Sex*), estas narrativas enfatizan el proceso de "hacerse mujer" que adquiere otro tono al tratarse de sujetos que experimentan ese proceso en la encrucijada entre dos culturas, representantes de tradiciones diferentes. El estrés al que todo adolescente se enfrenta en el proceso de maduración y definición de la identidad, es aquí agravado por la "bi-culturalidad". A pesar de que el ser mujer implica una condición de subalternidad tanto en una como en otra cultura, el grado y la forma en que se asume dicha condición varía. Para presentar sólo un ejemplo, como bien se sabe, la tradición patriarcal, la idea del varón como cabeza de familia y posición de poder, es mucho más fuerte y arraigada en la cultura hispana que en la anglosajona.

En un estudio de 1979, Lourdes Miranda King señala que la mujer puertorriqueña en los Estados Unidos está atrapada entre dos fuerzas: por un lado, está presa de la falta de poder económico y político que afecta a la población puertorriqueña en general; por otro, sufre por la fijación de roles sexuales que la hace sentir culpable de su realización personal en una sociedad que la mira desde arriba, tanto a ella como a su gente (Acosta-Belén 1979, 128). A pesar de que esta reflexión ya tiene veinte años, todavía puede verse su vigencia así como su extensión a otros grupos hispanos. Los textos a considerar muestran este tipo de doble discriminación, que es observado también por las autoras y protagonistas, pero sus experiencias, como he señalado, apuntan a presentar esto como algo que puede o ha sido superado y a demostrar la posibilidad de realización personal como mujer latina en el contexto norteamericano, fuera del estereotipo, así como de esa doble discriminación.

Es de notar que en estas historias las imágenes femeninas son las dominantes. La figura paterna es la de un sujeto que siempre está de paso, mientras que aquellas que sirven como modelos genéricos -madres, abuelas- funcionan como figuras constantemente presentes en la memoria de las protagonistas a partir de las cuales las narradoras definen sus propias imágenes, ya sea imitando o diferenciándose de las mismas. Por una parte, esto reafirma la idea de "*agency*" o del poder de decidir y transformar su medio que ejerce la mujer latina como

madre y en relación al ámbito privado en general; un poder que tiene carácter colectivo más que individual y se constituye a partir de redes de solidaridad entre mujeres.

Como en la historia bíblica de Ruth, analizada por diferentes críticas en relación al tema de migración y *gender*[35], en estos textos se postula, por una parte, la idea de alianza entre mujeres dentro de una situación de migración/exilio; por otra parte, la pregunta acerca de cómo relacionarse tanto con lo nuevo como con lo que se deja atrás siendo mujer. Como en "Ruth", además, las historias a observar ponen de manifiesto los aportes de lo latino a la cultura estadounidense, así como los beneficios que se reciben por pasar a formar parte de esta última, aún cuando exista también un proceso de "duelo" en relación a lo que se pierde: *Dreaming in Cuban* y *How the García Girls...* son los casos más paradigmáticos en este sentido. Es decir, en conjunto se ofrece una visión positiva de la migración tanto para el sujeto como para la cultura receptora. En estos casos es aún más positiva en tanto estas mujeres adquieren voz propia y hacen uso de ese poder de "*agency*" en el acto de narrar, e incluso, escribir, sus historias. Luego, habría que observar si como Honig señala respecto de "Ruth" (Honig 36), estas narraciones marcan el advenimiento de un nuevo orden, por lo menos en lo que respecta a Estados Unidos y si ese nuevo orden implica la marginalización de los sujetos que lo hicieron posible.[36] Una respuesta tentativa en relación con esa posibilidad de narrar sus versiones de la experiencia migratoria que separa a estas mujeres de la bíblica Ruth, es que aún cuando estos sujetos se sientan marginados, tanto por ser mujeres como por pertenecer parcialmente a otra cultura, sus textos son un ejemplo de que es posible salir de esa marginación. Por supuesto, esa opción, como sucede en el relato de Ruth con la idea de ser aceptado, requiere de una serie de concesiones: la principal y más evidente, es tal vez, la renuncia al español tanto para crear como para hacer pública la experiencia personal.

Los modelos genéricos adoptados en estos textos son muy similares: se trata de mujeres heterosexuales que privilegian tanto su rol tradicional -el matrimonio y, sobre todo, la maternidad- como sus ambiciones de realización profesional. En los dos primeros textos a

[35]Remito a Honig ("Ruth, The Model Emigree") quien hace una lectura de dicho texto a la vez que revee las lecturas de Julia Kristeva (en *Strangers To Ourselves* y en *Nations Without Nationalism*) y Cynthia Ozick ("Ruth" en *Reading Ruth: Contemporary Women Reclaim a Sacred Story*).
[36]Volveré a estos interrogantes al analizar los textos en particular y en las conclusiones.

considerar, *Silent Dancing* y *When I Was Puerto Rican*, es donde quizás estas características aparecen mejor destacadas. Pero, mientras que en *When I Was Puerto Rican* la madre es el modelo principal, en *Silent Dancing* puede verse un contraste entre las figuras de la madre y la abuela, siendo la primera la típica imagen de la mujer sumisa, que sigue a su marido, aunque continúe apegada a su cultura de origen, en tanto la segunda es una "Mamá" con mayúscula, según la denomina la narradora: es la mujer que lleva las riendas de la casa y es la autoridad de la familia. Madres, abuelas, tías, forman en los dos relatos una red que no sólo presenta modelos diversos del género -a pesar de la restricción que he señalado a un patrón heterosexual-, sino que marca un fuerte vínculo de solidaridad proyectado, a su vez, implícita o explícitamente a las mujeres futuras: las hijas.

Entonces, una de las características que los textos de latinas tienen en común, según puede observarse en estos y en otros que no se trabajarán aquí, es el trazado de relaciones matrilineales, y el protagonismo que en consecuencia se le otorga a la mujer, no sólo por ser generalmente la "voz" que conduce la narración y selecciona el material a recordar, ficcionalizar, etc., sino por el trazado de genealogías predominantemente de línea materna. Esto no implica, sin embargo, que exista siempre una "corrección" del machismo y de los estereotipos construidos en torno a la mujer latina, que podrían verse como "errores" o "deficiencias" en las que incurren generalmente los textos de latinos (hombres). Quizás, la centralidad de las mujeres en estos textos, se debe no sólo al hecho de que sus productoras pertenezcan a dicho género, sino a una correspondencia con la realidad. A pesar del concepto de machismo que según los estereotipos creados en torno de lo latino dominarían a esta cultura, las estadísticas marcan que muchas familias latinas, y principalmente las puertorriqueñas, tienen una mujer a la cabeza.[37]

Las implicancias de este hecho son varias y deberían ser analizadas en detalle, pero a simple vista remiten nuevamente a lo señalado acerca de la solidaridad entre mujeres y el poder de "*agency*" que las mujeres hispanas tienen en el ámbito privado. Este poder se proyecta o intenta trascender a lo público en las producciones literarias recientes de las latinas. En conjunción con el feminismo anglosajón, aún en los casos en que se lo rechaza o se apunta a trazar una distancia,[38] las escritoras

[37]Véase Vilma Ortiz en Romero et al.

[38]Señalo esto por la asociación general, ya mencionada, de las escritoras latinas con un "feminismo de color" -principalmente en el caso de las chicanas- a pesar de que ninguna de la autoras cuyos textos aquí se trabajan se ha

latinas buscan marcar que también pueden tener esa "*agency*" en el ámbito público.

A su vez, como lo observan Eliana Ortega y Nancy Saporta Sternbach respecto del activismo de las latinas en los ochenta, estas escritoras educadas en los años sesenta gracias a ciertos beneficios dados a las minorías, encuentran dos décadas más tarde la necesidad de autodefinirse cuando muchos programas sociales han desaparecido (Horno-Delgado et al. 10). Estas críticas apuntan también a remarcar que una de las especificidades que agrupan a las latinas, es el reconocimiento y la celebración de lo que denominan una "herencia matriarcal". Como lo vemos a través de los textos aquí considerados, un punto común al discurso de las latinas es el intento de rendir homenaje a una larga línea de mujeres predecesoras (Horno-Delgado et al. 12).

Es por todo esto, quizás, que, por una parte, el tema de género (en el sentido de *gender*), aflora en el trazado de una historia matrilineal, en la reconstrucción de un pasado desde la perspectiva de las mujeres que funcionan en él como protagonistas. En el interés por el recorrido vital propio y ajeno, siempre definido como femenino, que es recuperado a través de la memoria, convertido en narración, materializado en libro, se enfatiza una problemática que compete tanto a lo hispano como a lo estadounidense. En síntesis, la cuestión del "*gender*", que se hace más compleja en el cruce de tradiciones que asignan diferente rol y valor a lo femenino, así como la historia de formación en el proceso de traslado entre culturas, se concretiza en la conjunción de diferentes géneros literarios, manifestados en distinto grado en cada caso: la novela -ya sea bajo la forma de crónica familiar y/o del *bildüngsroman*-, la autobiografía -más específicamente, una de sus vertientes, la memoria de infancia-, la etnografía, el testimonio.

Esto lleva a notar que, de alguna manera, en la intersección de géneros literarios compatibles en los que lo privado se hace público, estos textos confieren a la escritura un cariz práctico que va más allá de la mera actualización de una vida vía la memoria: los relatos ejemplifican, con una infaltable cuota de didactismo, dada en diferentes grados, la variedad de experiencias e interpretaciones que tiene la migración/exilio para una generación de mujeres que, aunque provenientes de distintas clases sociales, circunstancias políticas y económicas en sus respectivos países, tienen todas la posibilidad de

manifestado expresamente ya sea en contra o a favor del feminismo anglosajón.

desarrollarse profesionalmente, insertándose en la clase media estadounidense.

De diferentes maneras y concediéndole un valor distinto, estas narraciones apuntan a demostrar el poder de autorrealización tanto como de ascenso social para mujeres que provienen de lo que se considera "un grupo étnico minoritario", es decir, como "latinas", siempre y cuando estén dispuestas a asimilarse a la corriente cultural dominante. Sin dejar de acentuar el carácter traumático que posee esa posición fronteriza contenida bajo el término "biculturalidad", estas narrativas buscan una superación de dicho trauma.

Como bien se sabe, el recurso a la memoria conjuntamente con el acto de narrar, es común en estos casos, cumpliendo la misma la función de interpretar, explicar y, por último, superar, lo que es percibido como traumático.[39] Entonces, otra clase de género es también producto de una opción por los bordes y se cuestiona en estos textos, según se observa en la recurrencia a distintos materiales y formatos para encuadrar escrituralmente un mismo elemento básico: la experiencia, siendo mujer, de formarse entre culturas, según es recuperada por la memoria. Es decir, si bien en forma superficial se podría afirmar que la narrativa es el género incuestionablemente elegido para materializar la memoria[40] - a pesar de que haya también cierta irrupción de la poesía en algunos casos[41]-, y luego, la

[39] A pesar de esto, Linda Wagner-Martin nota que es mucho más común y aceptado el nombrar el trauma en las biografías (y, por consiguiente, autobiografías) de hombres: "to name the trauma in women's lives is controversial" (Wagner-Martin 12).

[40] Nótese aquí que autobiografía, novela, testimonio, etnografía, pueden verse dentro de un género mayor, como es la narrativa, según una conceptualización tradicional que siga la división clásica entre drama, épica y lírica: la narrativa, y en especial estas narrativas que dan cuenta de una experiencia vital, se asociarían con la épica. No entraré, sin embargo, en el tema del género a este nivel, ni tampoco en las distinciones entre ficción y no ficción, por un lado, por la complejidad del mismo, que requeriría de otro libro. Por otro lado, porque mi planteo parte del presupuesto de que así como en los textos de encuadre ficcional, existen aspectos no ficcionales (léase "autobiográficos"), también en los no-ficcionales la construcción textual ya implica un grado de ficción. Adhiero, en este sentido, a una postura relativista en torno a la ficcionalidad existente en toda narrativa.

[41] Me refiero, principalmente al texto de Ortiz Cofer, que es el que da más espacio a este género, así como en lo narrativo, es el que posee más reflexión ensayística como se verá luego.

autobiografía[42] en tanto el componente autorreferencial en relación con sus autoras está presente en todas ellas, estas producciones oscilan, a su vez, entre la pertenencia a este último género en su definición ortodoxa, la memoria de infancia, el *bildünsgroman*, e incluso, la confesión, el testimonio y la etnografía. Esto los sitúa también en una zona de frontera y formula un grado sutil de transgresión, por parte de sus autoras, puesto que eligen recrear la memoria de sus experiencias entre diferentes formatos narrativos sin mantenerse apegadas a un género fijo, como podría ser la autobiografía en sentido estricto.[43] En este punto me detendré para considerar a grandes rasgos las diferencias y semejanzas entre los diferentes géneros literarios que se conjugan en estos textos, por un lado, y, por otro, en la comparación entre ellos mismos, teniendo en cuenta el significado del predominio de uno u otro. Según lo afirma Caroline Brettell en su ensayo "Blurred Genres and Blended Voices", la recurrencia indistinta a una variedad de géneros y disciplinas aparece como algo característico a la hora de escribir sobre la vida de mujeres, principalmente en alguna forma autorreferencial (Reed-Danahay 223).

Teniendo este último punto muy en cuenta, mi observación irá desde la autobiografía y uno de sus derivados, la memoria de infancia, hasta el *bildüngsroman*, pasando por la etnografía y aludiendo también a otros componentes como el testimonial, en el mismo orden que he dispuesto luego los textos para su análisis particular. Desde esta ligera revisión de los mencionados géneros o tipos de discurso, me aproximaré de a poco a los textos en cuestión.

En tanto "inquiries of the self into its own origin and history" (Olney 1980, 342), dentro de los límites textuales y condicionados por tales límites y la escritura misma, todas las narraciones en cuestión pueden ser consideradas autobiografías, aunque parciales, puesto que se reducen a una etapa determinada: la infancia y, en algunos casos, también la adolescencia. Por esto último, se acercarían más a las memorias de infancia. Algunos de los textos, *Silent Dancing*, *When I Was Puerto Rican* (y su continuación, *Almost a Woman*), *Hoyt Street* y una de las secciones de *Translated Woman*, cumplen perfectamente

[42]Como lo afirman Mary Chamberlain y Paul Thompson en su Introducción a *Narrative and Genre*, "not only can autobiography itself be broken down into a series of genres, but each of them is likely to draw on other genres: both in the sense of major genres, and also of generic motifs and devices" (Chamberlain y Thompson 11).

[43]Explicaré más adelante por qué todos estos textos pueden ser considerados autobiografías, aunque ninguno lo es en un "sentido estricto".

con la definición de autobiografía o narrativa autobiográfica que ofrece Philippe Lejeune, "[a] retrospective prose narrative written by a real person concerning his/her own experience, [...] where the focus is his individual life, in particular the story of his personality" (Lejeune 4-12), pero entrarían en la categoría o subgénero en el que la narración se restringe al período de niñez y adolescencia temprana, es decir, a la llamada "memoria de infancia". También *Dreaming in Cuban* y *How the García Girls Lost Their Accents* cumplen hasta cierto punto con la definición de Lejeune no tanto por la restricción temporal respecto de los alcances de la narración en cuanto a la experiencia vital de las protagonistas, sino por el hecho de que no refieren directamente a las autoras mismas, sino que relatan una versión ficcionalizada de sus vidas que se inserta en la narración fragmentada de una historia familiar. La memoria de infancia conjuntamente con lo autobiográfico son rasgos que aparecen parcialmente en estos dos textos y sólo en relación a Pilar y Yolanda, personajes principales en una y otra historia.

Volviendo al género, hablar de autobiografía y de memoria de infancia parece entonces referir a lo mismo: una narración retrospectiva en primera persona autorreferencial, con respecto a quien firma el texto en calidad de "autor", que cubre su historia de vida. Pero, en el caso de las memorias de infancia, la historia se ve, por supuesto, restringida a un período dado que, generalmente, va desde el nacimiento hasta la juventud o una etapa post-adolescencia, en la que se toma conciencia del "yo". La diferencia mayor entre autobiografía y memoria de infancia reside entonces en la restricción temporal de la segunda.

Esto implica, sin embargo, otras diferencias significativas: en primer lugar, en el caso de la autobiografía, el hecho de que la narración cubra hasta un presente en el cual el autor ya se halla en el tramo final de su vida, supone que a través de la misma ha sido protagonista de una serie de acontecimientos únicos que la hacen digna de contar o "hacer pública". Así, la justificación del acto de narrar está dada por la interacción del sujeto con su medio histórico social, en el que se supone que su presencia ha sido trascendental. Es por esto que en una autobiografía propiamente dicha, los años de infancia se ven reducidos a marcar solamente aspectos que fueran fundamentales para la formación de ese sujeto cuyas acciones modificarían de alguna manera el curso de la historia.[44] Esto conduce a un segundo punto que

[44]Sylvia Molloy llama la atención sobre este punto con respecto a la

diferencia a la autobiografía de la memoria de infancia y es la relación de la primera con la historia con mayúscula, supuestamente escrita por los hombres - es decir, varones.

La tradición autobiográfica, tanto en Latinoamérica como en la literatura anglosajona es muy rica, sin embargo, su popularidad y estudio se han visto restringidos al orden masculino. Esto no quiere decir que no exista abundante material autobiográfico de mujeres tanto en una como en otra tradición, pero sí supone la asignación de un valor diferente a dicho material, ya sea por parte de sus autoras como desde la recepción. Por otra parte, como lo observa Sidonie Smith en *Poetics of Women's Autobiography* -uno de los principales trabajos críticos en torno a la autobiografía de mujeres-, el acceso a hacer pública una autobiografía en el caso femenino, ha implicado, a través de la historia, la apropiación de ficciones androcéntricas en torno a la mujer, por una parte, y por otra, una alianza con formas de autoridad patriarcal (literaria, eclesiástica y política) para acceder tanto a la autobiografía como forma de auto-expresión como para cumplir con las expectativas de sus lectores (Smith, S. 174).[45] Esto es uno de los puntos que ha colocado a la autobiografía femenina a la sombra de una consideración seria hasta un momento reciente.

En Latinoamérica, por ejemplo, desde los escritos de Sor Juana Inés de la Cruz, como su famosa carta en *Respuesta a Sor Filotea de la Cruz* (1691), hasta textos más contemporáneos como *Autobiografía* (1979) de Victoria Ocampo muestran la productividad de las mujeres dentro de este género. También en la literatura anglosajona, mientras que las autobiografías masculinas, que siguen claramente los modelos establecidos por San Agustín y Rousseau, han sido consideradas material digno de lectura y estudio, la versión femenina del género ha comenzado a ser estudiada en épocas recientes.[46] En este sentido, la

autobiografía latinoamericana del siglo XIX: "One of the most expressive silences in Spanish American autobiographies of the nineteenth century concerns childhood", aduciendo que esto se halla en relación con las estrategias que el autor utiliza para validar su historia (Molloy 6-7).

[45]El caso de Sor Juana ejemplificaría perfectamente, en la literatura latinoamericana, lo señalado por Sidonie Smith con respecto a esa alianza con formas patriarcales y el cumplimiento con las ficciones sobre la femineidad: una vez deshecha esa alianza, o defraudadas las expectativas de lo que es esperable en una mujer, el poder de autobiografiarse, como de acceder a la expresión literaria, es coartado por la autoridad.

[46]Considérese, por ejemplo, la diferencia entre el texto teórico-crítico de James Olney *Metaphors of Self. The Meaning of Autobiography*, de 1972 -uno de los

autobiografía de mujeres, en tanto producto narrativo de una minoría o grupo subalterno, no se distanciaría tanto del testimonio como la autobiografía masculina, sobre todo la decimonónica latinoamericana que apunta a definir la identidad que ocupa u ocupará un lugar hegemónico en la nación.

En cuanto a la tradición anglosajona, Mary Mason encuentra una explicación para esta diferencia entre el desarrollo, historia y características del género respecto del "*gender*", que podría ser extendida a Latinoamérica tanto como a la literatura autobiográfica de latinas en la actualidad. Esta diferencia reside en el hecho de que la autobiografía femenina se escribe para justificar la relación con un "otro" y definir la identidad en esa relación.[47] En su artículo "Autobiographies of Women Writers" concluye, luego de examinar cuatro autobiografías inglesas entre el medioevo y el siglo diecinueve, que

> ...these are the four great originals, the lived and recorded patterns of relationship to others that allowed these women, each in her own characteristic way, to discover and delineate a self and to tell the story of that self even as it was being uncovered and coming into existence (Olney 1980, 231).[48]

Por lo cual, observa finalmente en comparación con textos más actuales que, a pesar de las variaciones que la contemporaneidad ha

más difundidos en la academia en relación al tema, en el que la autobiografía de mujeres estaba casi por completo excluída-, y su *Autobiography: Essays Theoretical and Critical*, publicado ocho años más tarde, en el que se incluye un ensayo de Mary Mason sobre la autobiografía de mujeres escritoras. En este sentido, se podría decir que lo mismo sucede en general con la autobiografía de sujetos integrantes de grupos minoritarios y sugerir que lo reciente de la atención puesta en estas producciones se debe a los intentos de los estudios postcoloniales.

[47]Si bien no estoy de acuerdo totalmente con esta observación que tiende a negar la autonomía femenina, la misma aparece bien ejemplificada en los casos presentados por esta crítica, y sí aparece claro que el egocentrismo de la escritura autobiográfica femenina -y agregaría que de la escritura femenina en general- es menor que en la autobiografía producida por varones en las que el "yo" aparece exaltado en sí mismo, representándose como contribuyente a la historia y a los "otros" que la viven, pero no en viceversa.

[48]Este artículo, en una versión sintética, fue publicado también en la colección editada por Sidonie Smith y Julia Watson, *Women, Autobiography, Theory. A Reader* (321-324).

traído a la escritura autobiográfica de mujeres,

> [o]ne element, however, that seems more or less constant in women's life writing -and this is not the case in men life-writing - is the sort of evolution and delineation of an identity by way of alterity... (Olney 1980, 231).

La autobiografía de mujeres se caracteriza entonces por el delineado de una identidad que se da a través de una relación especular, ya sea que ésta implique identificación o rechazo. Luego, también la conjunción entre retro e introspección sería mayor en esta escritura por esa misma búsqueda de identidad.

La idea de que las escritoras autobiógrafas definen su identidad a través de otros que pueden -y suelen- ser mujeres, en el caso de los textos a abordar se conecta con el hecho de que todos trazan fuertes relaciones entre mujeres -a pesar de que la identidad resultante es explícita e indudablemente heterosexual-, haciendo del texto un espacio matriarcal, según se verá principalmente en las novelas, donde lo autobiográfico queda en una zona más marginal, pero el énfasis puesto en el "*gender*" se hace más evidente.

Por todo esto, quizás sea que en la autobiografía femenina sí suele ocupar un espacio importante la experiencia de la niñez, lo que hace que la memoria de infancia sea un subgénero mucho más relacionado con la escritura de mujeres y también con la irrupción de la imaginación -por lo tanto, de la ficción-, que la autobiografía tradicional u ortodoxa, concebida y recepcionada, desde la perspectiva masculina, como histórica, no-ficcional. Nota Sylvia Molloy que es por ello que la "*petite histoire*", lo anecdótico, la escena familiar, que no parece tan relevante a la historia con mayúsculas y se percibe como ficción, es reducida a un mínimo en la autobiografía hispanoamericana masculina que aspira a pertenecer al campo histórico (Molloy 82-83). En la autobiografía escrita por mujeres así como en el subgénero de las memorias de infancia (ya sea escrita por varones o mujeres) esa "*petite histoire*" ocupa un espacio importante, por lo cual, en lo que respecta a la escritura de mujeres, autobiografía y memoria de infancia se encuentran mucho más cercanas una de la otra, como también de lo ficcional.

En relación al carácter de migrantes involuntarias o de segunda generación de sus autoras, los textos a considerar serían comparables en algunos aspectos con el caso de los textos autorreferenciales de la condesa de Merlín, principalmente con *Mis doce primeros años*, pero

también con *La Havane*, que Sylvia Molloy examina en su estudio sobre autobiografía: se trata de relatos de mujeres, escritos fuera de Latinoamérica, en otro idioma y desde otra cultura, a través de los cuales las narradoras se constituyen como "autoras"(Molloy 86-87). Pero, a diferencia de la condesa, hay a primera vista un elemento ausente o que al menos no es tan relevante como en su caso: la actitud nostálgica. La escritura no sirve para mantener vivo un "dulce sueño" -la niñez así como la tierra y la gente relacionable con ella-, sino en todo caso para revivir un pasado que hace más valorable el presente.

Además, si como señala Molloy, "autobiography is as much a way of reading as it is a way of writing"(Molloy 2), estos textos dan cuenta de una lectura subjetiva de las dos culturas entre las que se inscriben al mismo tiempo que permiten ser leídos como autobiografías. En dicha lectura "intercultural", la preocupación por la identidad nacional -algo muy propio de las autobiografías hispanoamericanas según Molloy, y que también se percibe claramente en estas autobiografías de latinas-, aparece doblemente problematizada, sobre todo en el caso de las producciones puertorriqueñas: por un lado, la nacionalidad puertorriqueña es de por sí cuestionable; luego, el carácter migrante de estos sujetos y la dependencia de Puerto Rico, hacen que, aún considerando la existencia de tal nacionalidad, la misma entre en conflicto con la "americanidad" o nacionalidad estadounidense. También el tema de la nación aparece en los restantes textos, principalmente en *Dreaming in Cuban*, donde ya se presenta en el título mismo.

A su vez, habría que hacer ciertas distinciones en relación a la autobiografía o a las memorias de infancia y el *bildüngsroman* que es el formato que prima en los textos más ficcionales (*Dreaming in Cuban* y *How the García Girls...*), pero que está implícito en *Silent Dancing*, *When I Was Puerto Rican* (y su continuación, *Almost a Woman*), *Hoyt Street* y la zona autobiográfica de *Translated Woman*. El *bildüngsroman*, a diferencia de la autobiografía, no presupone autoreferencialidad, y en general, suele implicar ficción aunque no sean éstas características distintivas. En lo que respecta a esto último, es decir, al componente ficcional, cabría sí distinguir entre autobiografía y memoria de infancia, en tanto la segunda, según observan algunos teóricos[49], poseería más de ficción que la autobiografía propiamente dicha y, en tal sentido, se acerca al *bildüngsroman* entendido como novela -relato ficcional- de

[49]Remito principalmente a Molloy y a Coe.

formación.

Si bien en todos los casos - memoria, autobiografía, *bildüngsroman*-se trata de géneros ligados a la modernidad y al espíritu individualista burgués y que surgen a fines del siglo XVIII, el *bildüngsroman* se centra más en la relación "individuo-sociedad", mostrando el proceso que permite a uno ser parte de la otra, mientras que la autobiografía no supone tal integración. Por el contrario, al poner énfasis en la particularidad del sujeto, la autobiografía se opone en cierta manera a esa sociabilización que implica un encuadre en la norma.

En su estudio sobre la "autobiografía de infancia" (o memorias de infancia, como se las ha llamado aquí), Richard Coe explica muy bien esta diferencia principal entre este género y el *bildüngsroman* al indicar que:

> The *bildüngsroman* (...) subordinates the self (ultimately) to the judgment of the greater world; the Childhood Autobiography judges and frequently condemns the world in terms of the self (Coe 9).

Siguiendo esta distinción podría observarse que existe cierta ambigüedad en los textos a considerar entre el grado de crítica y el interés de integración al mundo que rodea al sujeto. Los polos, en este sentido, son *Hoyt Street* y *Silent Dancing*: mientras el primero enfatiza en la integración, el segundo apunta a relevar la subjetividad, lo singular de un "yo" mujer, bicultural y escritora.

De todas maneras, dada su compatibilidad, podría decirse que los textos en cuestión presentan rasgos tanto del *bildüngsroman* como de la autobiografía y su derivado, la memoria de infancia. Como señala John Beverley, estos géneros comparten el hecho de afirmar textualmente la subjetividad del narrador e implican que es posible el triunfo del individuo por sobre las circunstancias, produciendo el efecto especular de confirmar y autorizar la situación de relativo privilegio social del héroe/narrador (Beverley 1989, 16-23). Sobre todo, cuando se habla de autobiografía de infancia, sub-género con cierta autonomía para algunos críticos, los rasgos comunes se acentúan ya que tanto ésta como el *bildüngsroman* finalizan con el arribo del protagonista/narrador a un estadio de madurez en el que la identidad ha sido definida. De una manera general, se diría que autobiografía o memoria de infancia y *bildüngsroman* funcionan, en los textos a abordar, como sinónimos de relato de formación. Respecto a lo etnográfico y testimonial -formatos a los que me referiré más adelante-también ponen de manifiesto el tema de la identidad y su definición a

través de una narrativa, por lo cual, a pesar de las diferencias, habría cierta compatibilidad que permitiría una coexistencia bajo el predominio de uno u otro.[50]

Por último, al leer cada uno de los textos propuestos para este trabajo, me interesa detenerme en la conjunción entre el relato de formación que implica el pasaje de niña a mujer y la narración del proceso migratorio que supone asimismo otro tipo de pasaje, el de una cultura a otra. En estos pasajes se produce el descubrimiento de un pasado intercultural, que involucra el cruce de la frontera en un aspecto físico y simbólico.

En el caso de las dos narraciones que abordaré en primer lugar, *Silent Dancing* y *When I Was Puerto Rican*, las dos de autoras americano-riqueñas, el formato genérico que moldea el relato de esos pasajes es el de la memoria de infancia. Luego, en *Hoyt Street* se da un cruce entre la memoria de infancia y lo que podríamos llamar una "auto-etnografía". *Translated Woman* es una etnografía propiamente dicha, en la que se interpolan aspectos autobiográficos y testimoniales -sobre todo en la interpretación que Randall hace del género[51]- y, específicamente en el capítulo "The Biography in the Shadow" asistimos también al cruce entre el relato de formación y la autobiografía. El *bildüngsroman*, presente en diferente medida en todas las narraciones, da forma principalmente a *Dreaming in Cuban*, sobre todo si la novela es leída focalizando en la figura de Pilar, y luego en *How the García Girls Lost Their Accents*, donde asistimos a una especie de *bildüngsroman* colectivo: un relato que da cuenta de la formación de las cuatro hermanas, pero en el que se privilegia la trayectoria y perspectiva de Yolanda.

En el relato del trayecto de niña puertorriqueña a mujer americano-riqueña y escritora, Ortiz Cofer y Santiago adoptan estrategias muy diferentes, pero que conducen a un mismo efecto. Por ejemplo,

[50]La incompatibilidad mayor se daría en el hecho de que la etnografía y, principalmente, el testimonio, buscan representar una identidad colectiva más que individual. Luego, está el problema de la posición que ocupa socialmente el sujeto que habla, que enuncia, en el texto: mientras la autobiografía no supone mediación alguna más allá de las que imponga el autor mismo a su narración autorreferencial, en el testimonio tenemos una voz que nos llega altamente mediada por todo un proceso de edición, que además supone una producción colectiva del texto más que individual como en los géneros modernos (autobiografía, *bildüngsroman*). Para más detalle sobre estas diferencias remito principalmente a Beverley (1989).

[51]Ver especialmente Randall (1992).

mientras la primera prefiere caratular como "ensayos" al collage de géneros literarios que conforman su texto (específicamente, poesía y cuento que se inscriben en la narrativa autobiográfica mayor), la segunda opta por una memoria estríctamente cronológica que juega con la didáctica popular -"jíbara", podría decirse-, de los refranes que encabezan cada capítulo. Sin embargo, ambos hacen uso de la cultura oral de diferentes formas y establecen un mismo proceso en el que las experiencias de infancia, sobre todo aquello que se observa primero con ojos de niña y luego desde el presente del discurso acerca de comportamientos de los mayores, hacen a la reafirmación de estereotipos vigentes para finalmente conducir al lector a la conclusión de que es posible romper con ellos.

La presencia del elemento etnográfico es importante en *When I Was Puerto Rican* si bien no se expresa explícitamente la intención de registrar desde tal perspectiva la propia experiencia. En *Hoyt Street*, en cambio, Mary Helen Ponce señala ya en su "Nota de Autor" que el texto tuvo su origen en un proyecto antropológico sobre las formas de celebrar la Pascua y la Semana Santa en tres generaciones de mexicano-americanos (Ponce ix). Sin embargo, el proyecto deriva en la construcción de un texto que oscila entre la autobiografía, la memoria de infancia, el *bildüngsroman* y la etnografía, lo cual conduce a pensar en él como "autoetnografía": un tipo de etnografía postmoderna que focaliza o refiere no sólo a la identidad del sujeto mismo que la construye (lo cual la convertiría más en una autobiografía), sino a la de su propia comunidad. Según Reed-Danahay, la autoetnografía se ubica en la intersección de tres géneros de escritura antropológica que están en boga: 1) "antropología nativa", en la que sujetos que anteriormente eran objeto de estudio antropológico se convierten en autores de estudios sobre sus propios grupos; 2) "autobiografía étnica" es decir, narrativas personales escritas por miembros de una minoría étnica (dentro de este grupo podríamos insertar tal vez a las seis narrativas de este corpus); y 3) "etnografía autobiográfica" en la que el antropólogo introduce elementos de su propia experiencia personal dentro de la etnografía (Reed-Danahay 2).

A pesar de que es *Hoyt Street* el texto que mejor "encaja" en la descripción de la "autoetnografía", resulta de interés pensar en todos los textos aquí trabajados como pertenecientes, al menos en forma parcial, a dicho género en el sentido que Mary Louise Pratt le otorga: como un discurso que surge de una minoría colonizada para contrarrestar las versiones del colonizador y que, por lo tanto, tiene

una función de resistencia (Pratt 1992 y 1994). Para Pratt la autoetnografía es "a text which people undertake to describe themselves in ways that engage with representations others made of them" (Pratt 1994, 28). Además, suponen una apropiación de elementos de la metrópolis o del "conquistador": en este caso, el uso del inglés. Por otra parte, la autoetnografía no supone que quien escribe deba tener una formación como antropólogo o etnógrafo: sólo implica que el autor/autobiógrafo, ubica su historia de vida dentro del contexto social en el cual la misma ha transcurrido/transcurre (Reed-Danahay 9).

La conexión entre antropología, y más precisamente la etnografía como género de escritura dentro de dicha disciplina, y la autobiografía está siendo estudiada ampliamente en los últimos años, en parte por la flexibilización de las fronteras disciplinarias, que han llevado a la reflexión acerca de las conexiones entre antropología, historia y literatura, y sobre todo, al estudio de las implicaciones de que el antropólogo se convierta en "autor". La discusión acerca del autor, relacionada a su vez con otras que postulan el tema de la posmodernidad, se ha manifestado en estas disciplinas y en las ciencias sociales en general, prácticamente al unísono, tanto en relación a la "autoría" del texto como a la "autoridad" para escribirlo y "firmarlo".[52] En Latinoamérica, en particular, el interés puesto en el testimonio como género escritural, se debe en parte a que el mismo ha servido como foco perfecto en el cual centrar este debate, por el carácter disciplinariamente fronterizo de dicho género y los cuestionamientos que desde el discurso testimonial mismo se realizan respecto de la función instrumental del editor -generalmente, etnógrafo- en la corporización escritural de la voz de sujetos subalternos.[53]

[52]Sin entrar en más detalle sobre este tema, cuya complejidad excede el presente trabajo, agregaré que el debate ha sido sobre todo candente en la década de los ochenta desde la repercusión de escritos como "What is an Author" (1975) de Michel Foucault hasta la aparición de *Works and Lives: The Anthropologist as Author* (1988) de Clifford Geertz. En los últimos años, si bien se ha aplacado, la discusión aún sigue vigente.

[53]Al respecto, remito principalmente a *The Real Thing*, editado por Georg Gugelberg, en torno al discurso testimonial en Latinoamérica, ya que el mismo sintetiza el estado de esta discusión teórica, a la vez que, si bien se apunta a su clausura, los ensayos muestran finalmente tanto la imposibilidad de esa clausura como de su continuación infinita. Este "callejón sin salida" ideológicamente se conecta con la situación de la izquierda académica y el delineado de un corpus de literatura tercermundista, que escape al canon sin dejar de ser considerada en la academia, y que sea representativa de la voz del

En el caso de la antropología, el debate compete principalmente a la participación, lugar adoptado e incidencia del antropólogo no sólo en la comunidad o en relación a los sujetos estudiados, sino en la escena textual, a la hora de convertir en escritura su experiencia. De las autoras aquí consideradas, Ruth Behar ha hecho explícita recientemente su incursión en este debate en su texto más teórico acerca del trabajo antropológico, *The Vulnerable Observer. Anthropology That Breaks Your Heart* (1996), aunque su preocupación al respecto está presente en la mayoría de sus trabajos como se verá en *Translated Woman*, donde queda claro que la "raza", la nacionalidad, el *gender*, la edad y la historia personal del antropólogo, afectan el proceso, la interacción y el material que emerge del estudio de campo (Okely y Callaway xi).

Retornando específicamente a la conexión entre etnografía y autobiografía, como señala Deborah Reed-Danahay en su "Introducción" a *Auto/Ethnography*, "we are in the midst of a renewed interest in personal narrative, in life history, and in autobiography among anthropologists" (Reed-Danahay 1). Esto se debe primordialmente a los cambios producidos a nivel del estudio de campo en un mundo posmoderno y poscolonial, en conjunción con las nuevas vertientes teóricas que se han dado en la antropología desde la década de los ochentas,[54] por lo cual este nuevo interés reviste interrogantes muy diferentes a los que postulaban las narrativas personales y las historias de vida, observadas desde la antropología, en épocas anteriores.

Etnografía, autobiografía y testimonio comparten un punto fundamental que se relaciona con aquello que Lejeune, respecto de la autobiografía, llamó "pacto autobiográfico", con lo que la antropología considera como intrínseco a la condición de ciencia social que reviste y, por consiguiente, el aspecto "científico" del discurso etnográfico; en lo que respecta al testimonio, esa característica que tendría en común con los otros dos discursos es el tema sobre el que gira *The Real Thing*, según ya se ha mencionado. Me refiero a la idea de veracidad y de referencia a "lo real" que estos géneros de escritura presuponen de diferentes maneras. Al mismo tiempo, estas ideas deben ser entendidas con cierto relativismo dentro de los parámetros de la posmodernidad. Sin embargo, estos tres géneros se prestan a ese relativismo postmoderno, no sólo por jugar entre los pactos de realidad (veracidad)

subalterno.
[54]Ver nota 52 de este trabajo.

-ficción, así como representar diferentes voces y perspectivas, sino también al ubicarse en márgenes disciplinarios.[55]

Translated Woman es un texto paradigmático para observar estos temas. En primer lugar, de las narrativas a considerar la que encuadra en los parámetros de una etnografía propiamente dicha en la que todos los elementos genérico-literarios localizables parecen secundarios y derivados de la experiencia de la antropóloga en su estudio de campo. También en este texto es donde el componente testimonial se hace más presente, en tanto en lo que respecta a Esperanza -sujeto etnografiado u objeto de estudio de la etnógrafa-, su vida contada oralmente funciona como un testimonio en el que Ruth Behar es la mediadora, quien hace posible el acceso de su voz al ámbito público, el cruce de la frontera entre oralidad y escritura, así como del español al inglés y, por supuesto, el tránsito de su historia desde México a Estados Unidos como si se tratara de una migración simbólica.

Lo autobiográfico en *Translated Woman* es un componente importante y también en este caso se podría hablar de un tipo de "autoetnografía", aunque a diferencia de *Hoyt Street*, se trata más de una "etnografía autobiográfica" que de la intersección entre los tres géneros de escritura antropológica que mencionábamos como característicos de este nuevo género posmoderno. O sería una "autoetnografía" según la definición de Norman Denzin, para quien el género supone la incorporación de elementos de la propia experiencia de vida al escribir, acerca de otros, una biografía o etnografía tradicional (Denzin 28). Por otra parte, Reed-Danahay señala que una de las principales características de la perspectiva autoetnográfica es que: "the autoethnographer is a boundary-crosser, and the role can be characterized as that of a dual identity" (Reed-Danahay 3). En tal sentido, no sólo *Translated Woman* es una autoetnografía, sino que también *When I Was Puerto Rican* y *Hoyt Street* entran en esta categoría genérica entre la antropología y la literatura. Como ya he mencionado, en mayor o menor grado todos los textos seleccionados para este trabajo tienen algo de autoetnografía, y volviendo a la comparación con el relato bíblico de Ruth, podría decirse que en estos casos es como si Ruth o una hija imaginaria del personaje adquirieran

[55]Estos temas aparecen tratados por varios críticos y de diferentes formas. En relación específica de los mismos y a las conexiones entre autobiografía y antropología remito específicamente al capítulo de Judith Okely "Anthropology and Autobiography. Participatory experience and embodied knowledge" (Okely y Callaway 2-27). En cuanto a la inclusión del testimonio en el debate, remito nuevamente al texto editado por Gugelberg.

voz, se convirtieran en "autoras" para contar desde diferentes perspectivas y utilizando variadas estrategias y formatos narrativos, sus experiencias vitales como "*multicultural crossovers*" (Zimmerman, Flores-Yúdice).

Por último, las novelas en las que me detendré, exitosas en el mercado y también en la academia, trazan genealogías ficticias aunque de raíz concreta en las historias familiares, no ficcionales, de sus autoras latinas. Por ésto, además de *bildüngsroman*s de conexión autobiográfica respecto de sus protagonistas, estas novelas pueden leerse como crónicas de familia: *Dreaming in Cuban* (1993) de Cristina García y *How the García Girls Lost Their Accents* (1991) de Julia Alvarez, se caracterizan, en lo formal, por presentar una narración fragmentada tanto por la división temporal como por la aparición de diferentes voces y perspectivas, todas o en su gran mayoría femeninas, en la (re)construcción de una historia familiar. Más allá de esto, lo que prima es el diseño de genealogías matrilineales, según ya he mencionado como un aspecto común a todos los textos del corpus, aunque aquí esas genealogías se hacen más explícitas al manifestarse precediendo a la narración. A la genealogía se le suma el trazado de relaciones horizontales también entre mujeres. En este sentido se los podría considerar como crónicas ficcionales de familia que presentan una visión no sólo femenina, sino feminista en tanto intentan desestructurar el orden patriarcal. Esta intención se manifestaba también en los textos anteriores tanto en las redes de solidaridad entre mujeres, demarcadas por las historias personales, como por la refutación de la imagen de mujer como ser pasivo y objeto masculino.

En primer lugar, entonces, en estas novelas de Julia Alvarez y Cristina García, se hace aún más evidente el deseo de representar una herencia matriarcal, por un lado, y, por otro, de anunciar el advenimiento de una nueva generación en la que la mujer hispana ya no está sujeta a las leyes del padre, sino que puede manejar su propio destino.[56] Aunque esto se realiza sin discusión acerca de la idea de que es en relación a la familia donde las cualidades femeninas son mejor expresadas. Por el contrario, las novelas, como los restantes textos a abordar, reafirman las palabras de Evelyn Acworth: "It is the mother

[56] A pesar de lo observado por varias críticas latinas acerca del poder de la figura materna y de las alianzas entre mujeres en esta cultura, según se ha citado más arriba, cabe destacar una vez más que en general se sigue asociando lo hispano/latino con un orden "tradicional", es decir, patriarcal (Zimmerman 13-16, Delgado y Stefancic 497-551).

who binds the family together through her qualities of love, compassion and intuitive understanding" (Acworth 171).

Lo que parece contradictorio así expresado, tiene su lógica si incursionamos un poco en el concepto de matriarcado. Principalmente, un punto a considerar es el hecho de que, como lo aclara Pat Whiting al hablar acerca de la existencia de este sistema en un pasado previo a la imposición del patriarcado, "women did not abuse their powers and that matriarchy was definitely not the converse of patriarchy" (Whiting 4). El matriarcado no es un patriarcado "al revés" en tanto a diferencia de este último, no supone la supremacía de un individuo o un grupo aislado por sobre la comunidad, es decir, no impone jerarquías: es el pensamiento comunitario lo que define al matriarcado. La razón de que esto sea así es lo que Bachofen ha explicado con respecto a la función materna:

> Raising her young, the woman learns earlier than the man to extend her loving care beyond the limits of the ego to another creature, and to direct whatever gift of invention she possesses to the preservation and improvement of this other's existence. Woman at this stage is the repository of all culture... (Fromm 5).

De tal manera los aspectos positivos del matriarcado residen en el sentido de igualdad y en la afirmación incondicional de la vida, mientras que los negativos, según interpreta Fromm, estarían en su apego a la tierra y a los lazos de sangre, su falta de racionalidad y orientación hacia el progreso (Fromm 6). Negativo o no, el apego a la tierra -significando en este caso un espacio cultural- y a los vínculos de sangre es parte de lo que se vislumbra como femenino en estos textos. Tratándose de narrativas de migración, son precisamente esos vínculos con otra cultura y otra tierra lo que se intenta recuperar para trazar, en alianza con el presente de este otro espacio cultural, una nueva identidad femenina anglo-latina.

En segundo lugar, la crónica de familia remite al tema de la construcción textual de una nación y de una identidad cultural en relación a la misma. La crónica de familia, sumada a lo autobiográfico, en estos casos no funciona como narración alegórica de una parte de la historia nacional como veíamos que sucedía en el uso masculino de la autobiografía ortodoxa, sino que al desarrollarse en un diálogo entre países, cuestiona las ideas de "nación" y "nacionalidad", principalmente en lo que respecta a los sujetos de la última generación en el árbol familiar.

Este cuestionamiento termina por dar lugar a otra concepción de

estas ideas en la cual el componente extranjero -en este caso, hispano- es esencial. Pensando en la siguiente afirmación de Edward Said, "All nationalisms in their early stages develop from a condition of strangement" (Said 359), estos textos llevan a pensar en un nuevo nacionalismo que está siendo desarrollado por los hispanos en Estados Unidos.

Este nacionalismo que aflora entre líneas en los textos, surge de esa "condición", precisamente del ansia de sus productoras -y de las protagonistas a nivel de la ficción- por dejar de ser percibidas como extranjeras a raíz de su procedencia hispana. Al mismo tiempo, esa ansiedad lleva a la construcción de una imagen conciliatoria de la nación y la nacionalidad. Esta imagen es moderadora de las partes en conflicto de la identidad escindida del migrante involuntario. Como consecuencia, se apunta a que lo hispano sea incorporado de alguna manera a la "americanidad". O que al menos exista una reconciliación entre la pertenencia por nacimiento o herencia a una nación hispana y la necesidad de integrarse/ser integrado a la nación estadounidense. En este aspecto, *Dreaming in Cuban* es el ejemplo más claro, ya que a partir de la figura de Pilar se busca, por un lado, marcar lo conflictivo de la identidad del sujeto bi-cultural, y por otro, unir simbólicamente a las partes enfrentadas.

Sin embargo, hay un elemento que, más allá de reconciliaciones, permanece y se hace una constante: la nostalgia, ocasionada no tanto por un sentimiento de pérdida, sino por la conciencia de que no se puede volver atrás más que a través de la memoria. Es en estos textos donde la memoria funciona explícitamente como un instrumento catártico. "How could anyone remember so much?"(79) se pregunta la madre de Yolanda en *How the García Girls Lost Their Accents* cuando el personaje tras una crisis amorosa comienza a recitar, parafrasear, citar de memoria. De manera todavía más remarcable, a Pilar, la protagonista de *Dreaming in Cuban* se le encomienda la tarea de recordar "todo", la historia familiar, la historia de Cuba, la historia de su vida. También en los textos no-ficcionales esta función está presente: la memoria lleva a una forma de reconciliación con las raíces, ya sea que tal reconciliación traiga consigo la nostalgia o una mirada optimista hacia el futuro.

Y esta función de la memoria y de la ficcionalización de la experiencia autoral no es exclusiva de las dos novelas abordadas en este trabajo. En su novela *Cantora* (1992)[57], la autora chicana Sylvia

[57]Esta novela, que consideraré aquí sólo marginalmente, encuentra muchas

López-Medina indica que la voz de Amparo, la protagonista de su novela, es "a single facet in a cultural kaleidoscope of memories" (López-Medina vii) pensando que la misma tiene, desde la ficción, cierto poder conciliatorio. También en otras novelas como *Mother Tongue* (1994) de Demetria Martínez o *In Search of Bernabé* (1993) de Graciela Limón, ambas conectadas a un episodio de la guerra salvadoreña -el asesinato del Arzobispo Oscar Romero en 1980-, narran, ficcionalizando, el éxodo de refugiados a Estados Unidos desde la perspectiva de mujeres involucradas en las respectivas historias. En las dos novelas existe una conexión autobiográfica, por una parte, y por otra, se le concede a la memoria un poder reivindicativo, catártico, conciliatorio en relación a un pasado traumático. Esto queda explícito principalmente en *Mother Tongue* que no sólo es dedicado a "la memoria de los desaparecidos", sino que comienza con dos epígrafes -del *Popol Vuh* y de Paul Simon- que focalizan en el poder de la memoria y la necesidad de recordar. Luego, tenemos novelas que tematizan la experiencia de migración del Caribe francés como *Breath, Eyes, Memory* (1994) de Edwidge Danticat, en la que existe una conexión autobiográfica (como la protagonista, también la autora viajó a los doce años a Estados Unidos para reunirse con sus padres) que sirve como punto de partida para la ficción (según lo describiera Ortiz Cofer). En *Breath, Eyes, Memory*, como en los textos a trabajar, se configura un clan de mujeres a través de la narración, para el cual la memoria es el punto de reunión, y dentro del cual, la protagonista, como sujeto entre culturas, es quien "necesita" recordar: "I need to remember"(Danticat 95), enfatiza Sophie, la protagonista/narradora, en una sección crítica del texto, su primer regreso a la isla.

En tercer lugar, en los casos de relatos ficcionales que se abordarán aquí (*Dreaming in Cuban, How the Garcia Girls...*), los mismos funcionan como un disfraz para la autobiografía que se entrama de diferentes maneras en cada caso. Si bien no me interesa detenerme en el cotejo de lo que existe de no-ficcional o de propiamente autobiográfico -como bien se sabe, toda escritura tiene componentes autobiográficos-, este es un punto a destacar ya que la experiencia de migración se registra y reproduce en lo ficcional. En tal sentido, la

similitudes con *Dreaming in Cuban, How The García Girls...*y *Hoyt Street*. Por un lado, porque la narración semi-ficcional intenta reconstruir, por medio de la memoria de diferentes protagonistas mujeres, el trayecto migratorio familiar. Por otra parte, como en el caso del texto de Mary Helen Ponce, se apunta a reivindicar la identidad chicana y la posibilidad de ascenso social de este grupo en el contexto norteamericano.

representación ficcional permite observar cómo afecta esta vivencia personal/familiar al sujeto en la definición de su identidad como escritora y mujer latina/hispana. Además, en el abordaje de la ficción desde lo autobiográfico, demuestran lo que Sidonie Smith señala como la nueva forma femenina de autobiografía, en la cual la auto-representación se emprende con mayor inventiva e ingenuidad que en épocas anteriores (Smith, S. 175-76).

En el tránsito por cada uno de los textos se observarán éstas y otras características que hacen a la representación del género -*gender*- en relación a la situación de migración/exilio involuntario, según es vivenciada por esta generación de mujeres latinas. En este tránsito quizás se llegue a comprender el por qué de la elección de narrar en inglés una experiencia personal que en gran medida ha transcurrido en otro idioma; en segundo lugar, el por qué de recurrir a la memoria privada para hacer pública una serie de acontecimientos vividos por un colectivo -la familia, el grupo étnico, toda una generación de inmigrantes latinos, y en especial, de mujeres- y luego, por último, la justificación del uso de determinado formato para transformar la memoria en escritura, produciendo textos creativos, pero con un fuerte anclaje en la experiencia concreta y una clara intención de representar otra imagen de la mujer latina en los noventas.

III
Silent Dancing: memoria para la creatividad

Las memorias de infancia en tono ensayístico-experimental de la autora puertorriqueña Judith Ortiz Cofer se presentan como un buen lugar para iniciar la exploración de los puntos detallados en los capítulos anteriores. *Silent Dancing. A Parcial Remembrance of a Puerto Rican Childhood* (1990) es el primero de estos textos de la década que, por una parte profundiza en la veta autobiográfica que ya se hallaba presente en producciones de latinas en los ochenta[58] y, en segundo lugar, inicia un camino de conciliación al mismo tiempo que plantea lo conflictivo de la pertenencia bicultural, sobre todo a la hora de construir y representar la identidad en un encuadre genérico.

[58]Me refiero principalmente al caso de las chicanas: *The House on Mango Street* (1984) de Sandra Cisneros y *Borderlands/La Frontera* (1987) de Gloria Anzaldúa, son los dos ejemplos más difundidos en los que el anclaje autobiográfico se une al intento de representación de una identidad genérica formada en medio de conflictos culturales. También Ana Castillo, Denise Chávez y Cherrie Moraga siguen esta línea entre las autoras chicanas. En lo que respecta a otros grupos de latinas que han producido en los ochenta, es notable el peso de lo autobiográfico en la poesía casi más que en la prosa, tanto producida en español como en inglés.

Aún cuando *Silent Dancing* pueda leerse como un texto claramente asimilacionista, en una entrevista de 1994,[59] su autora, Judith Ortiz Cofer, declara que "la asimilación puede corromper la creatividad, basada en la memoria y el lenguaje", y que en su obra hace uso de estos elementos "como herramientas para conectar dos culturas: la puertorriqueña y la norteamericana". Precisamente, el texto traza los orígenes de la creatividad en el caso personal de la autora y de su vocación como escritora, a pesar de la contradicción de que no vemos en términos muy claros ese anti-asimilacionismo que la misma profesaría. Es notable que el texto logre el objetivo de conectar las dos culturas vía dicha creatividad siendo que se muestra lo conflictivo de poseer una identidad entre dos aguas, o mejor dicho, dos tierras. Aún más, es interesante observar que el punto de choque, pero también donde la resolución se produce, es el género (en el sentido de "*gender*"): el texto puede leerse como una exploración del ser mujer en una y otra cultura para luego definir tal identidad genérica en el caso subjetivo de quien escribe.

Silent Dancing es, en primer lugar, un relato autobiográfico de formación y como tal, la memoria juega un rol central. Como señala Sylvia Molloy respecto a la autobiografía, el relato "does not rely on events but on an articulation of those events stored in memory and reproduced through rememoration and verbalization' (Molloy 5). De hecho, la reflexión acerca de esas formas de articular la memoria en narración y sus implicaciones es una constante que atraviesa este texto. La misma Ortiz Cofer define el carácter de *bildüngsroman*, así como de la función de la memoria y lo autobiográfico en el acto creativo en el "Prefacio", donde además caratula como "ensayos" a las diferentes partes que componen el texto. Señala allí　su deseo de que estos "ensayos" sean no simplemente la historia de familia, sino exploraciones creativas dentro de un terreno conocido -precisamente, en el sentido que tiene aquello que es familiar-, para así trazar los orígenes de su imaginación creativa (12).

De tal manera, se busca trascender la anécdota en pro de un fin más

[59] Véase "The Art of Not Forgetting: An Interview with Judith Ortiz Cofer", por Marilyn Kallet, publicada en un número especial de *Prairie Schooner,* dedicado a los latinos (Winter 1994). Esta entrevista también es interesante porque en ella Ortiz Cofer explicita que es el lenguaje lo que constituye su herramienta para definir su identidad. Algo que, como se verá más adelante, se infiere de la lectura de *Silent Dancing* y resulta un punto clave para entender el conflicto de identidad de las latinas: se definen en relación a sus raíces hispanas, pero a partir del inglés.

"profesional": analizar, explorar, a partir de los recuerdos familiares, las bases sobre las que se asienta su vocación de escritora. El modelo -en el sentido de lo que se toma como parámetro para la comparación tanto como para la imitación-, en esta exploración no es ni puertorriqueño ni norteamericano, y está afuera del marco familiar. Virginia Woolf es la imagen de escritora y mujer profesional que guía el texto. Examinaré luego cómo este modelo se conjuga con los modelos familiares y populares de la cultura puertorriqueña en el plano genérico, pero por ahora vale señalar el hecho de que en la construcción del texto no sólo la memoria y las imágenes familiares son el terreno para la exploración sino también el cotejo de lo personal, la recepción oral de narrativas y, principalmente con lo que se conoce por medio de la lectura de una figura modelo que funciona, además, autorizando esa exploración creativa.

> I am not interested in merely "canning" memories, however, and Woolf gave me the focus that I needed to justify this work. Its intention is not to chronicle my life -which in my case is still very much 'in-progress", nor are there any extraordinary accomplishments to showcase...(12-13).

Ortiz Cofer llama a Woolf *"literary mentor"* y hace explícita su función de modelo, en tanto

> like her, I wanted to try to connect myself to the threads of lives that have touched mine and at some point converged into the tapestry that is my memory of childhood (13).

El trabajo con la memoria es legitimado o autorizado así con la mención, cita, seguimiento de una figura literaria canónica que es mujer y anglo en el más estricto sentido.

En relación a la función de la memoria queda entonces establecido explícitamente que la misma recupera imágenes que luego servirán como puntos de partida para la práctica, el "ensayo", de la escritura, que a su vez, en este texto en particular, terminará por construir una memoria de infancia en el sentido genérico literario. Si la escritura comienza con una "meditación sobre hechos pasados", aún cuando la memoria sea así "a jumping off point" (12), un mero punto de partida, la producción ficcional estará fuertemente ligada a lo autobiográfico y en particular, a la infancia. Se trata de una escritura creativa que, aún cuando la escritora lo niegue, es de alguna manera "esclava de la memoria" al necesitarla para activar la imaginación.

Las aclaraciones de Ortiz Cofer puntualizan el carácter instrumental de la memoria y niegan la dependencia de la creatividad a la misma. Sin embargo, se implica al mismo tiempo la raíz autobiográfica de su escritura más allá de *Silent Dancing,* lo que puede comprobarse al leer *The Line of the Sun (1989), The Latin Deli* (1993) y *An Island Like You: Stories of the Barrio* (1995). En estas producciones el tema de la identidad del artista migrante entre dos culturas, así como el intento de hacer visible la "latinidad" o el carácter étnico, son puntos centrales.[60] Tal vez, esa centralidad tenga su razón en el anclaje escritural que constituye la memoria.

En *Silent Dancing* la escisión del sujeto en continuo viaje entre una y otra cultura se hace evidente desde un principio. La primera mención de la experiencia de vivir "entre dos mundos" aparece conjuntamente con el relato de otra experiencia que es fundamental para sentar las bases de la vocación de escritora al mismo tiempo que inicia su definición en el plano genérico sexual: el recuerdo de las mujeres de la familia reunidas en la casa, contando historias. Estas historias orales, en las que lo folklórico y lo real -anecdótico- conviven, también ingresan a la memoria para conjugarse con otros materiales de la experiencia vital de la propia autora y con lo literario propiamente dicho. En el imaginario, tales historias pasan a representar lo puertorriqueño, por un lado, y por otro, a crear una conciencia de pertenencia doble, a dos mundos que contrastan:

> They told real-life stories (...): stories that became a part of my subconscious as I grew up in two worlds, the tropical island and the cold city, and which would later surface in my dreams and in my poetry (15).

Estas experiencias de recepción van dando forma a una identidad en constante movimiento, que estará siempre buscando adaptarse al espacio cultural en el que se encuentra, pero asimismo, siendo o sintiéndose un "*outsider*" en todos. Esto, sin embargo, tiene la ventaja

[60]"The Story of my Body"en *The Latin Deli*, por ejemplo, comienza con una cita de Víctor Hernández Cruz que dice "Migration is the story of my body" y luego, al hablar de diferentes rasgos físicos, puntualiza en las diferencias entre los parámetros puertorriqueños y americanos en cuanto a cuestiones de estéticas, recreando una idea de etnicidad puertorriqueña/latina (*The Latin Deli* 135-146).En otro de los relatos de la misma colección, "The Myth of the Latin Woman", precisamente apunta a denunciar el estereotipo étnico y deconstruirlo a partir de la experiencia personal (*The Latin Deli* 148-154).

de conceder mayor adaptabilidad al sujeto, según la narradora reconoce. El interactuar en la cultura angloamericana como "*outsiders*", como sujetos ajenos a ella, convierte a la autora y a su hermano en lo que denomina "camaleones culturales" ("cultural chameleons"17).[61] Como tales, han desarrollado la habilidad de camuflarse, mezclándose y confundiéndose en el común de la gente, con los "*insiders*".

Sin embargo, como lo demuestra el texto mismo, la mayor ventaja de ser un "camaleón cultural" no es "la habilidad de mezclarse y hacerse invisible entre la muchedumbre"; por el contrario, reside en la capacidad de usar elementos de una y otra cultura, haciendo que afloren en la ocasión oportuna o en relación a un objetivo para el cual se sabe o intuye que funcionan como instrumentos apropiados.

Por otra parte, como lo explicita uno de los poemas entramados en él, el texto busca combatir ese "camaleonismo" al advertir acerca de los peligros que trae el olvido de la cultura de procedencia, y en tal sentido, algunos "ensayos" se aproximan a la idea manifestada en la entrevista que citábamos al comenzar:

> It is a dangerous thing
> to forget the climate of your birthplace
> to choke out the voices of dead relatives
> when in dreams they call you
> by your secret name (El Olvido 65).

Así, el lenguaje y lo que de él se origina, ya sea en forma oral o escrita, ficcional o no, se convierte tanto en refugio como en arma que se aprende a usar en contra del olvido y de la aculturación que conlleva el cambio de espacios.

El material oral, hispano, procedente de la cultura puertorriqueña es, entonces, la materia prima tanto de la memoria como de la literatura en inglés que producirá la autora. Esto tiene su razón de ser en la experiencia que la memoria ha registrado. La infancia de la narradora transcurre oscilando entre estadías en la isla y New Jersey según la asignación de su padre, militar de la marina americana. Durante el tiempo en la isla, su pasatiempo principal consiste en escuchar a las mujeres, y especialmente a su abuela -a quien llama "Mamá", con mayúscula- contando historias. Es esta vivencia la que, según la narradora, despierta su vocación: "It was under that mango tree that I

[61]La figura del camaleón es recurrente en la obra de Ortiz Cofer. Ver, por ejemplo, "The Chameleon" (*The Latin Deli* 147).

first began to feel the power of words" (72), y la que, al faltarle, lleva a descubrir también el poder de la memoria unida al lenguaje: "In looking back I realize that Mamá's stories were what I packed -my winter store" (60).

Mientras Virginia Woolf, como se ha mencionado, representa el modelo escritural, propiamente literario, de la autora, la abuela es el modelo oral. Esta figura, poseedora de un "poder matriarcal", según lo define Ortiz Cofer, logra entretener durante las labores cotidianas y captar la atención de toda una audiencia de mujeres a través de relatos que tienen la misma condición didáctica que su propia figura:

> Mamá [la abuela] freed the three of us like pigeons from a cage. I saw her as my liberator and my model. Her stories were parables from which to glean the *Truth* (17).

Esta es la voz que libera a través de sus historias, que guía y da forma a la propia voz narrativa de la autora. Se trata de una voz que repite o reproduce la voz modelo y sin embargo, va tomando una identidad propia con el tiempo, la madurez y la práctica:

> ...that inner voice which, when I was very young, sounded just like Mamá's when she told her stories in the parlor or under the mango tree. And later, as I gained more confidence in my own ability, the voice telling the story became my own (81).

La identificación con la abuela, desde otra perspectiva, hace más contrastante el enfrentamiento generacional con la madre. Lo curioso del mismo reside en que se produce o explicita usando a la memoria como arena de debate. Aunque los puntos de conflicto conciernen principalmente al rol de la mujer y a la actitud que se adopta frente a la cultura estadounidense, Ortiz Cofer decide llevar el conflicto a dos zonas principales. El primero es el campo del recuerdo de experiencias familiares, donde coteja su propia versión de un episodio infantil con la de su madre ["I have my own 'memories' about this time in my life, but I decide to ask her a few questions, anyway" (153)]. Además de remarcar así el carácter personal, subjetivo de la memoria, muestra cómo la misma puede moldearse de acuerdo a las concepciones que se tienen de la vida y a las actitudes adoptadas ante las distintas eventualidades.

El otro campo en el que se produce la disidencia con la figura materna es el lenguaje: los problemas se enfatizan en la definición de palabras claves,

when she and I try to define and translate key words for both of us, words such as "woman" and "mother". I have a daughter too, as well as a demanding profession as a teacher and writer.

(...) I liberated myself from her plans for me, got a scholarship to college, married a man who supported my need to work, to create, to travel and to experience life as an individual (144).

Ortiz Cofer parece indicar que "vivir en español", como lo hace su madre -para quien "casa" equivale a "lugar de nacimiento" y por lo tanto, "Puerto Rico" y "español" (39)-, es muy distinto a su opción de "vivir en inglés". En el primer caso, la opción equivale a estar ligada al estereotipo latino de mujer que es el "satélite" del marido, no sólo por estar relegada a las tareas domésticas sino por ser representada como un objeto sexual que proyecta la imagen del sujeto masculino que la posee. Su madre, "belleza latina", confirma lo que todos saben: "que una mujer puertorriqueña es el satélite de su marido; ella refleja tanto sus facetas luminosas como las oscuras" [...that a Puerto Rican woman is her husband's satellite; she reflects both his light and his dark sides] (60).

"Vivir en inglés", en cambio -como lo indica la cita de la página 144 de *Silent Dancing*-, implica un tipo de "liberación" de las reglas patriarcales proyectadas por la madre hispana y una concepción diferente tanto del rol de mujer como del matrimonio. Sin embargo, las diferencias que marca Ortiz Cofer, como las del feminismo ortodoxo nos hacen preguntar hasta qué punto se trata de una liberación y no de una suma de responsabilidades y ataduras. Se trata de una liberación tan contradictoria como el anglicismo de esta escritura de latinas.

No es inusual que la relación entre lenguaje y desplazamiento cultural tome como eje de conflicto y referencia a la figura de la madre en la escritura autobiográfica femenina. Según observa Bella Brodzki en su ensayo "Mothers, Displacement and Language" (Smith y Watson 1998, 156-159), respecto de las memorias de infancia de Nathalie Sarraute y Christa Wolf,

(...) the mother *engenders*[62] subjectivity through language; she is the primary source of speech and love. And part of the maternal legacy is the conflation of the two. Thereafter, implicated in and overlaid with other modes of discourse, the maternal legacy of language becomes charged with ambiguity and fraught with ambivalence. In response

[62]Cursivas del original.

(however deferred), the daughter's text, variously, seeks to reject, reconstruct, and reclaim -to locate and recontextualize- the mother's message (Smith-Watson 1998, 157).[63]

El reclamo, la reconstrucción, refutación o rechazo del mensaje materno se produce, en el caso de Ortiz Cofer, no sólo en relación al lenguaje y a la idea de asimilación a la cultura a la que se ha migrado -algo que se verá en todos los textos de este *corpus*-, sino en lo que respecta al acto y forma de recordar: el lenguaje y la memoria son, en tal sentido, las arenas en las que se lleva a cabo un conflicto productivo con la madre y la cultura que ésta representa, así como con las formas de concebir el género que de tal cultura se derivan.

Por otra parte, la narración también apunta a mostrar que más allá de las diferencias culturales, generacionales y de clase que pueden darse entre mujeres -en especial, madres e hijas-, existen elementos comunes que forman esta identidad genérica. Así lo ilustra la historia de "Marina", el niño que es criado como una mujer y luego descubre su identidad al enamorarse. Lo anecdótico funciona en este caso como un lugar desde el cual la narradora y su madre pueden buscar un significado de la palabra "mujer" que les sea común a ambas,[64] más allá de las barreras generacionales. La narradora finaliza reconociendo una complicidad y un entendimiento final con la madre en relación al significado de ser mujer ["I looked at my mother and she smiled at me; we now had a new place to begin our search for the meaning of the word *woman*" (151)].

A este respecto, el texto deja leer finalmente que si bien existe un desacuerdo también existe un respeto por "la versión" que elige su madre, que coincide con lo que la narradora define como el estereotipo de mujer puertorriqueña tradicional. Sin embargo, el mensaje acerca del significado de ser una "mujer puertorriqueña" es bastante contradictorio, dado que en relación a la abuela ("Mamá") y a las alianzas entre mujeres en el espacio de la isla, el mismo es positivo y se configura como un matriarcado:

> It was on these rockers that my mother, her sisters and my grandmother sat on these afternoons of my childhood to tell their

[63]Esta observación de Brodzki es válida para éste y los restantes textos aquí considerados como podrá verse más adelante.

[64]Ese significado, por lo que puede deducirse de la historia, relaciona lo femenino con un tipo de sensibilidad: "Yet he would never forget the lessons she learned at the río -or how to handle fragile things" (151).

stories, teaching each other and my cousins and me what is like to be a woman, more specifically, a Puerto Rican woman (14).

...la casa de Mamá. It is the place of our origin; the stage for our memories and dreams of Island life (22).[65]

The teachers communicated directly with the mothers, and it was a matriarchy of far-reaching power and influence (53).

Pero como ya he indicado, en la representación de la madre, Ortiz Cofer recurre a las imágenes estereotípicas de lo femenino-hispano, lo que asigna un carácter negativo a la idea de mujer puertorriqueña tradicional.

Acerca de los modelos genéricos también se podría agregar que el texto postula, por un lado, un modelo escritural que como ya se ha dicho es representado por Virginia Woolf; por otro, existen los modelos familiares: madre, abuela, tías, primas; y en tercer lugar, los modelos de la oralidad que surgen de los relatos de la abuela.[66] En esta última categoría, el dúo de "María Sabida" y "María la Loca" señalan los parámetros genéricos principales: el de la mujer que más que inteligente es viva y sabe dominar las situaciones poniéndose en la posición de autoridad, y el de la mujer débil que es dominada por el hombre no por falta de inteligencia, sino por oir solamente a su corazón.

María Sabida became the model Mamá used for the "prevailing woman" -the woman who "slept with one eye open"- whose wisdom was gleaned through the senses: from the natural world and from ordinary experiences. Her main virtue was that she was always alert and never a victim. She was by implication contrasted to María La

[65]Esta idealización de la casa de la abuela podría permitir una comparación con *La Casa de los Espíritus* de Isabel Allende: de igual manera, la abuela es la raíz del imaginario de la narradora; sin embargo, como puede verse en el capítulo "Talking to the death", aquí es el abuelo la figura conectada con los espíritus y la abuela, "Mamá", es quien tiene "los pies sobre la tierra".

[66] En estos y otros aspectos existe un paralelo respecto del rol y de los modelos de mujer, entre el texto autobiográfico de Ortiz Cofer y la novela de Edwidge Danticat, *Breath, Eyes, Memory,* en la cual la abuela y la tía son narradoras orales que presentan distintos modelos de mujer a la protagonista. Pero, a diferencia del texto de Ortiz Cofer, no existe en la historia ficcional de Danticat, un contraste marcado entre modelos de escritura y oralidad o entre modelos anglos y latinos de mujer.

Loca, that poor girl who gave it all up for love, becoming a victim of her own foolish heart (72-73).

Obviamente, la narradora identifica a su abuela con el primer tipo de mujer, que es a su vez el modelo a seguir para la definición de su propia identidad.

Conectando "*gender*" y cultura, el capítulo que lleva el mismo título que el libro, "Silent Dancing", es tal vez el más apropiado para observar el tema de la identidad ya que simultáneamente a la descripción de un video en la que existe especial detalle en las figuras femeninas -la madre, una prima y la novia de un primo-, se reflexiona en torno a las implicaciones del desplazamiento de Puerto Rico a New Jersey. En el video, las tres mujeres, que aparecen vestidas de rojo, cumpliendo también con el estereotipo, representan las diferentes posiciones en relación a la isla y al continente: la prima es la más americanizada ["She doesn't have a trace of what Puerto Ricans call 'la mancha' "(86)],[67] mientras que la novia marca la posición de la recién llegada de la isla y la madre está en una postura intermedia entre estos polos, identificables a su vez, con la consabida dualidad "prostituta/virgen".[68] Como en los textos de Esmeralda Santiago, la madre es sinónimo de la "mujer decente", que ha logrado un equilibrio entre esas dos imágenes extremas y también, en lo que respecta al proceso de asimilación, marca una posición intermedia, nostálgica, de los que viviendo en el continente nunca llegan a adaptarse a la cultura de este espacio.

Luego, la imagen del video familiar muestra a los hombres jugando al dominó, lo que lleva a la reflexión de que, como en este juego tradicional, en la cultura puertorriqueña -e hispana o latina, por extensión- los hombres actúan, participan activamente, mientras las mujeres miran: "The women would sit around and watch, but they never participated in the games" (88). Esta visión sexista de la cultura o del sexismo que en la misma se codifica, ratifica lo que el feminismo de diversas maneras y en varias de sus vertientes ha notado acerca de la construcción del género tanto como de la definición y alcances del término "mujer". En palabras de Judith Butler,

[67]Esto se relaciona con uno de los refranes de *When I Was Puerto Rican*: "Al jíbaro nunca se le quita la mancha de plátano" (*WI* 7).
[68] Parece ser que la mujer americanizada se identificaría con el primer miembro de esta dualidad mientras que la más puramente puertorriqueña con el segundo según la descripción de Ortiz Cofer.

...the term fails to be exhaustive, not because a pre*gender*ed "person" transcends the specific paraphernalia of its *gender*, but because *gender* is not always constituted coherently or consistently in different historical contexts, and because *gender* intersects with racial, class, ethnic, sexual, and regional modalities of discursively constituted identities. As a result, it becomes impossible to separate out *"gender"* from the political and cultural intersections in which it is invariably produced and maintained (Butler 3).

A pesar de esto y del reconocimiento que el texto hace de las dificultades de definir la idea de "mujer" más allá de las marcas que la cultura impone, entre otras variables, la narradora, según se observaba en el contrapunto con la figura materna, se esfuerza por buscar una definición universal de ese término dentro del cual su identidad, tanto como la de la madre y las demás mujeres de la imagen familiar encuadren, y en ese esfuerzo reside la conclusión del texto con respecto a la cuestión genérica.

En lo que hace a la identidad cultural, existe una mayor complejidad en la narración por la ambigüedad con la que tal cuestión se manifiesta en el texto. Si bien en *Silent Dancing* no se rechaza ni cuestiona la existencia de una identidad puertorriqueña, continuamente se marcan las diferencias entre los que han vivido siempre en la isla, los que se desplazan y los que se han americanizado por completo. En el mencionado capítulo del video familiar, las tres mujeres descriptas son ejemplo de ello y, en general, el tema aparece siempre ligado al problema de definir la identidad genérica.

En "Quinceañera", donde se narra la última visita a Puerto Rico como niña-adolescente y sin compromisos afectivos, la narradora relaciona su última estadía como parte de la "tribu matriarcal" de su madre con el descubrimiento del verdadero significado de convertirse en mujer en Puerto Rico, es decir dentro de los márgenes y límites de la cultura hispana. En esta estadía en la isla, la lección es que bajo los parámetros puertorriqueños una mujer debe casarse, para evitar tanto la soledad como ser caratulada como prostituta. Finalmente, entre las diferencias culturales y generacionales que marca en relación a su madre en el presente del discurso, reaparece la asociación de la mujer tradicional de la isla y la dedicación exclusiva a la maternidad y el matrimonio, mientras que en el continente, la imagen que Ortiz Cofer proyecta como propia es la de mujer "moderna" que puede mantener el rol tradicional a la vez que se desarrolla profesionalmente fuera de su casa.

También, es notable el énfasis puesto en los prejuicios existentes en

torno a los puertorriqueños y latinos en general, que hace al padre de la narradora adoptar un comportamiento obsesivo por asimilarse y no ser visto como latino. La narradora no comparte esta obsesión con su padre, pero tampoco coincide con la postura completamente nostálgica y cerrada que le atribuye a su madre. Por un lado, señala "English was my weapon and my power"(98) destacando su incorporación a la cultura norteamericana, pero por otro, el texto en sí recupera costumbres, tradiciones que también la unen a la isla en cuanto a su identidad cultural. Como para Esmeralda Santiago, este estado intermedio produce desorientación y sin embargo, es reconocido como posición ventajosa. En el capítulo dedicado a la adolescencia, "The Looking-Glass Shame", Ortiz Cofer nota que si bien no es inusual para un adolescente el sentirse desconectado de su cuerpo, para alguien que al mismo tiempo habita o vive -ya sea física o psíquicamente- en dos culturas, este fenómeno se intensifica (118).

Tal estado de "esquizofrenia cultural", "cruzando cada día la frontera entre dos países" (118-119), según ella misma lo define, determina su posición genérica: la de mujer que puede transitar entre los formatos que adquiere el género en una y otra cultura sin estar atrapada en ninguno de ellos. Lo que era en principio un problema se convierte en una gran ventaja.

Siendo el lenguaje visto como arma, se refuerza a lo largo del relato la idea de que es necesario aprender a usarlo para que no se torne en contra del sujeto mismo. Sobre todo, en el caso del inglés que podría verse como el arma del enemigo desde la perspectiva puertorriqueña y es por ello que el texto puede interpretarse como asimilacionista tanto como, según lo explica Cofer en la ya mencionada entrevista, defendiendo la autonomía cultural y en contra de la pérdida de las raíces puertorriqueñas. De hecho, la imagen del silencio, de la "mudez", que recorre como una sombra todo el texto ["Once again I was the child in the cloud of silence, the one who had to be spoken to in sign language as if she were a deaf-mute"(62)], parece indicar que la única manera de ser escuchado es trabajar con las "armas del enemigo", como cuando se es niño y se necesita recurrir al lenguaje en tanto código en el que operan los adultos ("enemigos" que ostentan un poder absolutista desde la visión del niño). También esto se hace evidente en el texto de Ortiz Cofer: el lenguaje es el "arma" que elige desde niña. Este arma se fortalece mediante un ciclo cuyo punto de partida es la lectura. Un ciclo que lleva a archivar "un arsenal de palabras" (63) y trasciende en la producción literaria posterior.

Por otra parte y yendo a otro aspecto que ubica al sujeto en una

posición de inferioridad o "minoridad", aparece lo señalado acerca del estatus dependiente de Puerto Rico y del tratamiento de los puertorriqueños como "ciudadanos de segunda". Esto se hace explícito en *Silent Dancing* al explicar que el nivel social es juzgado de una manera muy particular en esta cultura en la cual, por definición todos sus integrantes son ciudadanos de segunda ["by definition, everyone is a second-class citizen" (53)] y de ahí que lo único que quede como consuelo sea el recuerdo de una gloria pasada o algún título perdido. Los puntos de conflicto entre una y otra cultura son, por una parte, el hecho de que parecen relacionarse con tiempos diferentes como lo indica la cita anterior. También la autora, describe cómo en el recuerdo de sus percepciones infantiles relacionaba pasado y presente con los espacios que habitaba. La isla era el pasado, la memoria, un lugar al que recurrir cuando se quiere escapar de un presente frío.

El lenguaje, como ya se ha mencionado, es el otro punto de conflicto entre culturas y es el más evidente. La confusión que provoca el bilingüismo parece ser interpretada por la autora como síntoma de anormalidad. Ortiz Cofer recuerda esto como el haber sido víctima de un engaño, el de creer que se está dentro de la norma para luego descubrir que no es así. La autora recuerda escuchar desde una oreja el inglés de la televisión y desde la otra, el español de la conversación de sus padres y creer que eso es lo normal para cualquier niño americano (49). Sin embargo, recuerda también el descubrir "la verdad" y sentirse en principio ajena a ese espacio que la ve en la diferencia.

Pero esto sucede cuando se está en el continente, en el espacio "anglo". Desde el presente de la escritura y en relación a la isla, en cambio, se mira con ojos críticos el proceso de americanización, basado en la imposición del inglés que se intentó implementar en la isla. Se hace referencia a las especificaciones del Departamento de Educación estadounidense con respecto a que la isla debería ser "americanizada" a partir del reemplazo del idioma español por el inglés en las aulas, en todas las escuelas. Así, en una generación se planeaba cambiar la lengua de la isla y, por consiguiente, aculturar a sus habitantes. Sin embargo, Ortiz Cofer concluye con lo que todos sabemos: "The policy of assimilation by immersion failed on the Island" (51), y los puertorriqueños que habitan la isla siguen "cultivando" el español. Por supuesto, como esta misma escritora lo demuestra, no se puede decir lo mismo de aquellos puertorriqueños que habitan el continente.

Así como lo puertorriqueño es descripto como ajeno al espacio continental pero adaptable al mismo, siendo la autora el vivo

testimonio de tal posibilidad, lo americano es visto no sólo como ajeno a la isla sino como imposible de adaptar. Esto es representado a partir de la descripción de los vecinos americanos de la abuela puertorriqueña. Estos vecinos viven encerrados, necesitan del mosquitero, de la malla metálica que cubre sus ventanas, para proteger una piel que nunca se adaptará a los mosquitos, ni al clima, de la isla (74).

Como se verá también en *When I Was Puerto Rican,* se defiende la pertenencia del sujeto al espacio norteamericano al mismo tiempo en que se intenta demostrar que los norteamericanos no pertenecen ni pueden adaptarse al espacio puertorriqueño a pesar de sus intentos de adueñarse de él. Así, por debajo de las ideas asimilacionistas puede leerse también un mensaje nacionalista en torno a la isla.

Para concluir con el texto de Ortiz Cofer, es posible notar que la memoria es, sin duda, el generador principal de la escritura, pero además es el lugar para establecer un debate en torno a diferentes tópicos relacionados con la doble pertenencia cultural de la autora: el sexismo, los estereotipos de "puertorriqueñidad" o "latinidad", y principalmente, el lenguaje. Es en este último punto donde se produce el conflicto de la biculturalidad y se explicitan las contradicciones del sujeto que aunque esté en contra del asimilacionismo termina por optar por él. El debate establecido en el campo de la memoria finalmente conduce a definir la identidad de un sujeto femenino que si bien no ha logrado conciliar las partes conflictivas que lo componen -como puede comprobarse por lo contradictorio del texto-, las exterioriza y hace explícitas por medio del acto creativo.

IV
When I Was Puerto Rican: aprendiendo a no ser jíbara

La primera memoria de infancia y narrativa de experiencia migratoria de Esmeralda Santiago, *When I Was Puerto Rican*, nos presenta una historia ejemplar en la que el recorrido de la protagonista es el de integración, ascenso y crecimiento en el espacio socio-cultural al que se ingresa, más allá de las vicisitudes propias y comunes que conlleva todo cambio vital.

Si se hiciera una gradación de la tendencia asimilacionista de los textos de Ortiz Cofer y Santiago, no se necesitaría un análisis muy profundo para notar que el de esta última lo es de una manera mucho más explícita. Esto parece evidenciarse desde el título, interpretado por algunos críticos[69] como tendiente a negar el presente de la puertorriqueñidad de su autora-narradora, aunque a través del texto su postura sea en concreto bastante ambigua o imprecisa respecto de esa faceta de la identidad. Tal ambigüedad se condice con los giros que da la narración en lo concreto y en lo simbólico. Así como muda la escena de las experiencias rememoradas, también los sentimientos respecto del pasado que ha hecho a la identidad de quien escribe,

[69]Esta interpretación se ha generalizado sobre todo en las lecturas académicas efectuadas desde el espacio puertorriqueño.

parecen ir mudando, transformándose a medida que la narrativa avanza. De tal manera, la nostalgia pasa a ser optimismo agradecido por la forma en que transcurrieron los acontecimientos, pero también el asimilacionismo puede leerse como desarraigo no deseado y sólo parcialmente aceptado en el presente de la escritura.

Por otra parte, volviendo a la relación con *Silent Dancing*, el texto de Santiago más que la narración de un sujeto que se define vocacional/profesionalmente como sucede con el texto de Ortiz Cofer, es un relato de medro social[70] en el que opera como ingrediente principal el didactismo. En este sentido, también el movimiento es lo que define al texto; un movimiento ascendente como se interpreta tradicionalmente en un mapa el viaje de Puerto Rico a New York.

No por casualidad, el primer hecho que recupera la memoria de la narradora tanto en *When I Was Puerto Rican* como en su continuación, *Almost a Woman*[71] es la imagen de la mudanza. En el caso de *When I Was Puerto Rican*, la primera mudanza recordable: la de su familia a Macún cuando tenía cuatro años. Toda la narración en sí puede reducirse a una serie de mudanzas, cambios de lugar, desplazamientos, de los cuales el más trascendente es, por supuesto, el viaje a Nueva York, que no da por finalizada la serie sino que, por el contrario, abre un espectro mayor de posibilidades. La narración trata así la disyuntiva entre espacios de pertenencia y denominaciones de la que el sujeto toma conciencia paulatinamente al mismo tiempo en que se inicia en el juego por definir su identidad hasta que puede elegir cuál es su espacio y cómo prefiere ser llamada. Esto comienza, por ejemplo, cuando la narradora nota que a pesar de llamarse "Esmeralda", en su casa le dicen "Negi" y lo que ello implica.

A esta cuestión de las denominaciones y/o rótulos se recurre en

[70]En relación a esto se podría notar cierto carácter picaresco en el texto de Santiago. De hecho, Hugo Rodríguez Vechini trabaja este punto en su artículo "Cuando Esmeralda 'era' puertorriqueña: Autobiografía etnográfica y autobiografía neopicaresca".

[71]*Almost a Woman* es en cierta manera la continuación de *When I Was Puerto Rican* ya que narra desde la adolescencia hasta la juventud (el momento en que Esmeralda se va de la casa materna) de la escritora. Por el recorrido que traza la narración, este texto que comienza con la llegada a New York, encaja perfectamente en la definición de *bildüngsroman* en tanto se relaciona principalmente con la iniciación de la protagonista y su arribo a la madurez en diversos aspectos de la vida finalizando con su incorporación a la sociedad estadounidense y sus códigos culturales. Al referirme a este texto, remito a la primera edición de Perseus Books (Reading, MA, 1998).

varios momentos a lo largo del texto de Santiago, sobre todo en relación al género y al sexismo que domina la sociedad puertorriqueña. Uno de los más interesantes en este sentido parece producirse en relación al rótulo "jamona" que se le da a las mujeres solteras. La narradora revierte el valor negativo, de insulto, que el mismo tiene dentro de la sociedad puertorriqueña al notar que:

> It seemed to me that remaining *jamona* could not possible hurt this much. That a woman alone, even if ugly, could not suffer as much as my beautiful mother did (104).

En el espacio de la isla, el énfasis está puesto en el machismo-sexismo como si se tratara de rasgos culturalmente distintivos. Un ejemplo de ello es la siguiente definición de la palabra "dignidad" como no equivalente a "*dignity*" ya que en español es algo que deben poseer las mujeres:

> It meant men could look at women any way they liked but women could never look at men directly, only in sidelong glances, unless they were *putas,* in which case they could do what they pleased since people would talk about them anyway (30).

Una gran parte del texto está dedicada a esta toma de conciencia acerca de la falta de igualdad entre los sexos que se produce simultáneamente al descubrimiento de su sexualidad. Después de un juego infantil en el que se constatan las diferencias entre varones y mujeres, Esmeralda es regañada por pegarle en los genitales a su amiguito. Considerando que es la verdadera víctima en tanto Tato ha querido abusar de ella, y lo es doblemente por la golpiza que recibe de su madre, Esmeralda descubre el signficado concreto de una frase que ha escuchado innumerables veces en boca de las mujeres que conoce:

> "Men are such pigs!" The words flashed into my head like the headline on a newspaper, only I heard it too, in the voices of Mami and Doña Lola, Gloria and Doña Ana, Abuela, *bolero* singers, radio soap opera actresses, and my own shrill scream into Tato's face (119).

Esta constatación no sólo del valor de estas palabras, sino de que ella también puede proferirlas justificadamente, lleva a observar que en lo que refiere al espacio puertorriqueño el texto es principalmente un relato de iniciación. La idea de ser "casi señorita", que recorre varios capítulos de este texto y es el núcleo temático del último libro de

Santiago, *Almost a Woman*, permite comprobar esto así como el tema del sexismo asociado a lo hispano/latino. El mismo funciona como rótulo bajo el cual se inscribe una larga lista de restricciones que sobre todo suponen adoptar una conducta pasiva y distanciarse de los varones: " 'You're almost *señorita*. You shouldn't be running wild with boys,' she'd [mother] tell me" (116).

A pesar de que en el capítulo "Casi señorita", se expresa cierta exaltación ante la idea de pasar de ser niña, teniendo una sexualidad apagada o dormida, a descubrir que se puede ser objeto del deseo masculino ["It excited me that being 'casi señorita' meant my piano teacher saw me as more than a gifted student" (177-178)]. El verdadero significado de ser "casi señorita", que aparece recién dos capítulos más adelante, en "Dreams of a Better Life", implica descubrir, al menos en el espacio puertorriqueño, que existen una serie de restricciones y reglas estrictas a cumplir para la mujer en esta sociedad. La narradora nota estas restricciones y reglas al responderle a su madre:

> "...You keep saying I should do this, I shouldn't do that, I should do
> the other. All because I'm almost a *señorita*. What does that mean?
> What does it have to do with anything?" (197).

El acento en esta imagen, que se hace equivalente al descubrimiento de la sexualidad, se ofrece en relación a la isla y ya en New York pasa a segundo plano en lo que respecta a *When I Was Puerto Rican*. Esto no supone sólo la superación de una etapa de definición genérica, sino el traslado a una cultura menos sexista o, al menos, a un espacio en el que la narradora no siente la presión del machismo de la misma manera.

Esta última interpretación se ratifica en la lectura de *Almost a Woman* que se desarrolla por completo en el escenario continental y sin embargo, tiene como eje principal la formación genérica de la narradora-autora. La misma idea recurrente de ser "casi señorita" es la base y tema principal de este segundo libro autobiográfico de la autora. El peligro de ser, en este caso, "casi una mujer" aparece en relación a la figura de la madre, representante -como sucedía en *Silent Dancing*-, de los patrones culturales puertorriqueños:

> Like every other Puerto Rican mother I knew, Mami was strict. The
> reason she had brought me to New York, with the younger kids was
> that I was *casi señorita*, and she didn't want to leave me in Puerto
> Rico during what she said was a critical stage in my life (*Almost a
> Woman* 14).

El desplazamiento hacia el espacio anglosajón, siempre bajo la salvaguarda de la madre, funciona como una forma preventiva de que la hija se convierta en lo que el texto describe como los dos malos extremos en que puede "caer" una mujer: ser "pendeja" o ser "puta".[72] La madre es el modelo genérico principal en tanto representa el justo medio, ubicada en un espacio caracterizado como "decente" (*Almost a Woman* 15). Pero en otro terreno, en lo que respecta a la aceptación de los códigos culturales del continente, madre e hija se ubican en posiciones opuestas. Finalmente, la madre es quien no puede adaptarse a la cultura anglosajona norteamericana y por eso, cuando la hija abandona su casa, ella regresa a Puerto Rico. Sin embargo, se trata de un proceso contradictorio, en tanto también es ella la causante del desplazamiento y desarraigo de la hija: la madre logra que la hija acepte lo que ella no puede aceptar para sí misma.

En estos dos textos autobiográficos de Santiago, como en relación a *Silent Dancing* se puede entender por qué en Puerto Rico se atribuye el feminismo al influjo ideológico norteamericano, por lo cual la acusación de "feministas" hacia escritoras que asumen conciencia como mujer por parte de intelectuales pro-independentistas ha tenido el carácter de insulto.[73] Si el machismo-sexismo es algo intrínseco a la sociedad puertorriqueña, lo americano supondrá, si no la liberación de tales parámetros, por lo menos la posibilidad de vivir afuera de ellos.

Entonces, parte del "ser puertorriqueño" supone, según parece señalar la narración, la aceptación del machismo. Este aspecto es cuestionado a lo largo del texto y termina por ser rechazado, de la misma manera en que se rechaza la nacionalidad específica, en tanto el sujeto opta por el "*hyphen*" o por otras denominaciones en las que lo "puertorriqueño" se convierte en apenas una parte, un componente entre otros, al perder en especificidad. En el reconocimiento de su identidad como mujer, se produce gradualmente una reacción a esos preconceptos de la sociedad "machista" que funciona desde ciertos puntos de vista como sinónimo de lo "latino".[74] El carácter

[72]Explicado en estos términos en el texto.

[73]Me refiero, por ejemplo, a la acusación que se infiere en una carta que René Marqués dirige a Rosario Ferré en 1974 en la que el tono de burla e ironía se sirve del inglés para insinuar que feminismo es sinónimo de americanización (Gelpí 155).

[74]Estoy haciendo referencia aquí a una de las características principales que se le atribuye al estereotipo de lo latino. Al respecto, Zimmerman señala: "I suppose in some Anglo minds, it conjures up *machismo*..."(Zimmerman 14) y

discriminatorio que pesa sobre la mujer en el contexto puertorriqueño y que parece acentuar en la narración la conciencia de pertenencia a dicho género, se diluye en *When I Was Puerto Rican*, una vez que la historia pasa a situarse en Nueva York, contradictoriamente cuando Esmeralda ya ha asumido su identidad tanto en el plano genérico como en lo socio-cultural en general.

La imagen del sexismo puertorriqueño sirve para reforzar, en última instancia, la imagen materna, que en *When I Was Puerto Rican* es mucho más fuerte que en otros textos a abordar: "Mami was one of the first mothers in Macún to have a job outside the house" (122). A diferencia de *Silent Dancing*, donde los modelos no sólo eran variados y numerosos, sino que la imagen materna no formaba exactamente parte de ellos, en el caso de Santiago la madre es el modelo principal aunque, además se apunta a superarlo. La vía para esa superación es la educación formal que a su vez es la misma que funciona para posibilitar convertirse a la "americanidad". Esto se constata, según señalábamos, en *Almost a Woman*, donde el perfil de la narradora se va delineando en continua comparación -semejanza y contraste- con el de la madre, tanto en lo que respecta a la identidad genérica como nacional y cultural. Mientras en lo que hace a la primera –identidad genérica-, la madre sirve como ejemplo, en el segundo caso –identidad nacional y cultural-, la identidad del sujeto autobiógrafo se construye en contraste con la de la madre.

Pasando entonces a la cuestión de la identidad cultural/nacional, en *When I Was Puerto Rican* hay una clara autopercepción del sujeto como "no-americana" o "estadounidense" por naturaleza. El texto parece indicar, sin embargo, que esa americanidad puede adquirirse pero sólo en el espacio continental y a partir de la educación. Al respecto, las perspectivas que ofrece, restringidas a la coexistencia de una serie de factores entre los cuales la voluntad individual sobresale, no sólo son positivas, sino que siguen los lineamientos dados en el imaginario canónico de la americanidad, en comparación con lo manifestado en toda una literatura previa, predominantemente masculina, de *Nuyoricans*. Como lo observa Juan Flores, en esta literatura iniciada en los sesenta por obras como *Down these Mean*

se podría agregar que no se trata sólo del imaginario "anglo" de lo "latino" sino que aparece internalizado también entre los latinos mismos. Aunque en este caso, es relevante considerar que por el público al que el texto parece dirigido, apunta a prolongar en la visión anglosajona esa asociación de lo latino con el machismo en una especie de costumbrismo o de aspecto que concede "color local" a la narración.

Streets de Piri Thomas o *Puerto Rican Obituary* de Pedro Pietri, hay una tendencia a insertarse en la americanidad, pero a partir de mostrar una postura opuesta o contraria a los principios de la misma (Flores, Juan 143).

Como narrativas de inmigración, *When I Was Puerto Rican* y *Almost a Woman* representan desde esta perspectiva individual un panorama más promisorio acerca de los puertorriqueños en el continente. Esmeralda Santiago vuelve a marcar la posibilidad, ya descartada por los analistas del caso puertorriqueño,[75] de ascenso socio-económico del grupo. Aunque por supuesto, esto dependa mayormente, no del grupo mismo, sino de los esfuerzos individuales de sus integrantes: para lograr el "sueño americano" es necesario adecuarse también a la mentalidad moderna y capitalista del país.

La contracara de este tema, es decir, la posibilidad de adaptación de quienes van del continente a la isla sin ser de origen puertorriqueño, es anulada en el texto, lo cual es significativo en tanto supondría una gradación cultural: si una cultura es superior a la otra, lo que se implica es que se puede ascender, pero no descender culturalmente. El "americanizarse" es un proceso irreversible y por lo tanto, quienes lo son originariamente no pueden "puertorriqueñizarse". Esto se manifiesta en la representación de los "Americanos"-según se los denomina en el texto- en la isla. De manera similar a la representación que se hacía de ellos en *Silent Dancing*, aquí aparecen como ajenos a dicho espacio, como un objeto que, si bien no es negativo, es extraño al mismo. En "The American Invasion of Macún", donde aparecen descriptos en detalle, se representa a los estadounidenses hablando en un español artificial y proponiendo medidas que son imposibles de cumplir en el ambiente primitivo de la isla:

> In heavily accented, hard to understand Castilian Spanish he described the necessity of eating portions of each of the foods on his chart every day. (...)
> "But, *señor*," said Doña Lola from the back of the room, "none of the fruits or vegetables on your chart grow in Puerto Rico" (66).

El tema del lenguaje y de su asociación con parámetros culturales de uno y otro espacio en *When I Was Puerto Rican* es bastante contradictorio. Por un lado, se elije el inglés como medio de expresión y existe un cierto juicio negativo hacia el español dado en lo

[75]Ver al respecto el capítulo "New York: From Stickball to Crack" en *Strangers Among Us* (Suro 138 -158).

anecdótico: la maestra puertorriqueña que la narradora recuerda negativamente como malhumorada y mala es una defensora del uso exclusivo del español:

> Unlike every other teacher I'd ever had, my new teacher, Sra. Leona, insisted on Spanish and refused to answer when we said "Mrs."
> "It is a bastardization of our language," she said, "which in Puerto Rico is Spanish" (137).

Por otro lado, el español interfiere en el texto[76] demostrando que todavía queda un vestigio de hispanidad en la narradora. Aunque en cursiva y siempre traducido, el uso del español refuerza la asociación de lo puertorriqueño con lo hispano. Sin embargo, en el espacio neoyorquino, el español pasa a ser un lenguaje doméstico[77] y "pintoresco", si es posible caracterizarlo así , según se deduce del uso que se le da en el texto.

En *Almost a Woman* el lenguaje se presenta como un obstáculo más a superar en el relato de formación, en el que la "heroína" es la adolescente inmigrante. Ese obstáculo le impide, por ejemplo, comprender lo que dice el himno estadounidense que debe memorizar. Sabe los sonidos, pero no identifica significantes concretos, y menos aún, el referente (*Almost a Woman* 10). Luego, en el proceso de aprendizaje autodidacta que emprende, también debe memorizar pero en esta segunda etapa puede unir palabras con objetos aunque desconoce la pronunciación (17). El proceso de memorización en lo que respecta al lenguaje, se percibe, en los comienzos de la narración, como una operación incompleta que necesitará ser acompañada por un cúmulo de experiencias para que adquiera sentido. Dicho sentido, es el texto mismo, producto de la memoria vital que se termina por funcionar en inglés, dado que este es el idioma elegido para dar a conocer lo que se recuerda. *Almost a Woman* constata, a este respecto,

[76]Considero que más allá del valor que se le conceda a esta "interferencia" que podría verse principalmente como un ingrediente más del pintoresquismo del texto, es innegable que la misma recupera el uso del español y su asociación con la identidad de la isla.

[77] En este sentido, si mi interpretación es correcta, Santiago estaría de acuerdo con lo que señala Richard Rodriguez en *Hunger of Memory* acerca de que el español es bueno para el ámbito familiar, pero no para "pensar", es decir, para la actividad intelectual. Esto queda explícito en el juicio negativo que se hace de la maestra defensora del hispanismo. A pesar de esto, las posiciones de uno y otro autor hacia lo hispano tanto como hacia políticas como "affirmative action" se localizan en extremos opuestos.

lo que se insinuaba en *When I Was Puerto Rican*: se ha elegido el inglés más allá de fines utilitarios,[78] lo que supone que se opta también por la cultura implícita en el uso de esta lengua.

Por último, a pesar de su carácter claramente asimilacionista, al leer el primer texto de Santiago nos preguntamos si estas memorias tienden a reafirmar uno de los refranes iniciales, "Al jíbaro nunca se le quita la mancha de plátano", o si por el contrario el tiempo pasado del título indica una refutación del mismo, que se puede dejar de ser jíbaro tanto como puertorriqueño.

Esto conecta al texto con el debate mencionado en el primer capítulo en torno a la identidad puertorriqueña. Como mencionábamos, la imagen del jíbaro está muy presente en la concepción de tal identidad según se observa en los textos pro-nacionalistas de principios de siglo. El "jíbaro" es en la tradición cultural puertorriqueña y del Caribe hispano en general, lo que el "gaucho" es para la tradición del cono sur americano: una figura heroica contradictoria que encarna los valores culturales del espacio que habita, pero en su forma más primitiva. Como tal, fue una figura instrumental en la visión criollista de los intelectuales puertorriqueños (Flores, Juan 22). El texto de Esmeralda Santiago, juega con las visiones positivas y negativas del jíbaro, que funciona primordialmente como imagen de la puertorriqueñidad.

Aunque en el primer capítulo de *When I Was Puerto Rican* la narradora señala que quería ser una jíbara, la primera lección que aprende acerca de los rótulos que se le pone a la gente es que ser llamado de esa manera es un insulto (12). Paradójicamente, a medida que avanza el texto, la recurrencia a la idea del jíbaro se va convirtiendo en sinónimo de la puertorriqueñidad más auténtica según es interpretada por la narradora y sigue teniendo un carácter positivo para ella a pesar de que sucede lo contrario con el resto de los personajes que representan a la sociedad puertorriqueña en/desde la perspectiva de la infancia. Su madre, al regañarla, le dice que no se

[78]Me refiero, por una parte, a que primero el aprender inglés es presentado por la narradora como una necesidad en tanto sin él no puede funcionar socialmente. Pero, según lo presenta el relato, el recurrir al inglés supera la necesidad para convertirse en una elección de vida. Luego, por otra parte, también el uso del inglés para producir estos textos podría haber sido una elección con fines meramente comerciales. Sin embargo, estos textos aparecen simultáneamente en español e inglés, pero es el inglés el lenguaje que se tematiza en ambos casos como aquél que ha sido adoptado y elegido y no simplemente recibido por vía materna.

comporte como tal (12). Luego, en varias de las escuelas a las que concurre en Puerto Rico los niños se burlan de ella diciéndole jíbara (39) o cantándole canciones de jíbaro (139). Sin embargo, Esmeralda sigue admirando a Doña Lola, a quien describe como una auténtica jíbara y de hecho, parece haber tomado de ella la idea de usar refranes en la composición de *When I Was Puerto Rican*:

> I loved Doña Lola's *refranes*, the sayings she came up with in conversation that were sometimes as mysterious as the things Papi kept in his special dresser (56).

Al relatar el momento en que deja Puerto Rico se refiere con nostalgia a esa parte de su identidad que nunca terminó de desarrollarse y por el contrario fue dejada atrás, intercambiada por la de "*Nuyorican*":

> For me, the person I was becoming when we left was erased, and another one was created. The Puerto Rican *jíbara* who longed for the green quiet of a tropical afternoon was to become a hybrid who would never forgive the uprooting (209).

Ya en New York, según se relata en *Almost a Woman*, la connotación de "jíbaro" va a estar relacionada no sólo con el pasado, sino con lo primitivo, con la ausencia de "cultura", entendida ésta como "educación".

Lo cierto es que Santiago, respecto de sus condiciones de 'jibara', a la vez que ve en su procedencia y primeros años una identidad truncada y se percibe en el relato la frustración por ese camino que no llegó a transitarse, también el origen es mostrado como un tipo de estigma que el sujeto lleva y que, en su caso particular, funciona concediendo más valor a sus logros. Esto puede verse claramente en el diálogo final que la narradora sostiene con una de sus ex-profesoras de High School a quien visita en la época en que está por graduarse en Harvard en *When I Was Puerto Rican*. En él se marca el carácter excepcional, ejemplar, del trayecto de Esmeralda, lo que termina por acentuar el tono didáctico de la narración:

> "By the time I graduated from high school there were eleven of us."
> "Eleven!" She looked at me for a long time, until I had to look down."Do you ever think about how far you've come?" she asked.
> "No." I answered. "I never stop to think about it. It might jinxs the momentum" (269).

En tal sentido, dejar de ser identificado con un estrato social bajo así como adquirir una buena educación -hechos que parecen ir de la mano en la formación de la protagonista- son dos características que conjuntamente al cambio de territorio -dejar Puerto Rico y luego, poder dejar también el barrio pobre en New York- conllevan a la pérdida de la identidad puertorriqueña, al menos en una condición exclusiva: se puede interpretar, por ejemplo, que Esmeralda ya no es puertorriqueña sino *"Nuyorican"*.

Respecto de este término, según Peter Jackson, quien lo estudia en relación a la experiencia migratoria particular de los puertorriqueños al continente y, específicamente a New York, esta identidad se halla en sí misma moldeada por la experiencia de la migración, siendo la idea de "aculturación" demasiado simple para expresar la complejidad de cambios que se producen en la misma a partir de tal experiencia migratoria. La noción de *"shifting identity"* o de una identidad negociable en relación a las circunstancias parece más apropiada que la idea de pérdida o abandono de una identidad por otra. Su funcionalidad puede observarse en la denominación de *"Nuyorican"* donde tres rótulos se asocian: *"Newyorker"*, *"Puerto Rican"* y también *"American"*.[79]

When I Was Puerto Rican, ejemplifica perfectamente el concepto de *"shifting identity"* a través del recorrido de su narradora, protagonista y autora. La actitud de Esmeralda Santiago no es la de dar la espalda a la isla, pero sí de establecer una distancia con respecto al pasado al que se puede recurrir por la memoria aunque señalando una posición diferente, con la capacidad de variar o adaptarse, en cuanto a su identidad.

El cambio, primero geográfico y luego socio-cultural, que supone el relato de Santiago es conflictivo en varios aspectos:

> I had no idea where I was, only that it was very far away from where I'd been. Brooklyn, Mami said, was not New York. I wished I had a map so that I could place myself in relation to Puerto Rico (222).

Sin embargo, lo que reafirma la narrativa es la capacidad del sujeto para readaptarse a un nuevo espacio y, de alguna manera, triunfar. Esto es lo que sugiere, justamente, el final del texto, donde la narradora muestra sus aspiraciones que, según se señala, serán realizadas si se

[79] Para más detalles sobre las observaciones de Jackson, remito a su artículo "Migration and Social Change in Puerto Rico" (Clarke, Colin et al. 195 - 213).

sigue el camino del estudio: una forma del *"American Dream"* que *When I Was Puerto Rican* apunta a "testimoniar" en el recurso de la memoria desde la perspectiva individual que supone el relato autobiográfico.

En *Almost a Woman*, Santiago refuerza esta tendencia al regresar a la narración personal para dar cuenta de que se puede triunfar a pesar de las desventajas de ser miembro de una minoría y provenir de una familia de clase trabajadora. Este era un punto que parecía criticado en *America's Dream* (1996), donde ya desde el título, por el nombre que se le da a la protagonista, se juega con la idea del "sueño americano". Esta novela de Santiago, que apareció simultáneamente en inglés y español (*El sueño de América*), narra el trayecto de una inmigrante puertorriqueña al continente, que no logra su felicidad o satisfacción personal a pesar de progresar económicamente. América, ya sea por nostalgia silenciada hacia su tierra y su vida pasada, por su ambición que nunca queda satisfecha, o por su falta de disposición hacia la idea de asimilarse, no logra insertarse en la cultura del continente, aún cuando intenta negar su puertorriqueñidad.

El primer texto de Santiago, a pesar de lo que sugiere el título, no niega la identidad puertorriqueña, sino que apunta a una parcial recuperación de la misma por medio de la memoria -a una reconciliación con el desarraigo- al mismo tiempo que, al conectar lo puertorriqueño con un pasado propio, se asume también su pérdida parcial, precisamente, en la formación de esa identidad híbrida, nostálgica, pero consciente de las "ventajas" de haber abandonado su especificidad. Habría así un intento de cuestionamiento de los límites y redefinición de la identidad tanto puertorriqueña como estadounidense o "americana".

El tiempo pasado que marca el título supone la necesidad de abandonar la nacionalidad si la misma opera en forma restrictiva, optando por rótulos más flexibles o, directamente, por la eliminación de los mismos. Esmeralda habla de cuando *era* puertorriqueña, porque ahora *es* "*Nuyorican*" o americano-riqueña: la memoria sirve para recuperar, de alguna manera, el pasado, reconciliándose con sus raíces al mismo tiempo que se asume la "americanidad", no como forma de aculturación sino como adquisición que permite un desarrollo más rico, culturalmente diverso, de la subjetividad.

A sugerir esto último apunta específicamente el prólogo "How to eat a guava", escrito en el presente desde el cual el acto de recordar se proyecta: la cultura puertorriqueña es algo ya instalado en la memoria, asociado con la niñez, que no necesita volver a vivirse porque lo que

se vive en la adultez es la cultura más "gris" pero más "adulta" de New York.[80] La conexión del espacio neoyorquino con la adultez termina por reafirmarse en *Almost a Woman*, donde el pasaje a la adultez ocupa un lugar central y se lleva a cabo paralelamente en el descubrimiento y adaptación a dicho espacio como al mundo de los adultos. Así, la autora-narradora reconstruye, a través de estos relatos autobiográficos, un recorrido de aprendizaje individual: lo que se ha aprendido es a funcionar como mujer moviéndose entre los espacios culturales que le ofrece su identidad neorriqueña. No es una jíbara, y ha borrado toda posibilidad de serlo, pero la memoria le permite incorporar y capitalizar algo de tal identidad al reconstruir su recorrido vital, concediendo más valor a la posición desde la que enuncia y presenta su identidad actual.

[80]Aquí también se podrían trazar puntos en común con la representación de San Francisco o de las grandes ciudades del oeste norteamericano que elabora Richard Rodriguez, tanto en *Hunger of Memory* como en *Days of Obligation*. Por otra parte, la visión de Nueva York como ciudad que conduce , o incluso, obliga a la madurez es una idea que está implícita en el rol protagónico de esta ciudad en *Almost a Woman*.

V
Interacciones e integraciones: *Hoyt Street*

Lo que comenzó como un proyecto académico para Mary Helen Ponce, se convirtió en la autobiografía de infancia de esta autora que se define como "*Mexican-American*" o "Chicana". *Hoyt Street. Memories of a Chicana Childhood* conjuga literatura y antropología, experiencia personal y vivencia colectiva para dar a conocer un proceso positivo de crecimiento e incorporación a la sociedad y cultura estadounidense. Es por ello que el barrio, Pacoima, en las cercanías de Los Ángeles, es tan protagonista en estas memorias como el sujeto mismo que crece en él y luego recupera estas vivencias a través de la narración.

El por qué de escribir sobre Pacoima que Ponce marca en la Nota de Autor como la pregunta que se le ha formulado con más frecuencia, está explícito a lo largo de todo el texto. La centralidad del barrio está presente en otros textos de chicanos publicados previamente, entre ellos, el bien difundido *The House on Mango Street* (1984) de Sandra Cisneros. Pero, a diferencia de ellos, *Hoyt Street* apunta a un objetivo definido implícita y explícitamente, que excede la representación literaria. Desde la afirmación de que su motivo principal para hacer de un breve estudio una narración de más de trescientas páginas fue el

recuerdo de una infancia feliz, hasta la sensación de plenitud que se percibe entre líneas, queda claro que la razón es combatir un estereotipo bajo el cual los chicanos aparecen involucrados en pandillas ("gangas") y drogas, causando problemas a la sociedad norteamericana. En cambio, se busca no sólo mostrar que es posible una asimilación satisfactoria, feliz para quien la vive, sino además, que la migración mexicana puede aportar elementos positivos a la sociedad que la recibe.[81]

> For those who wonder why I feel *my* life story merits discussion, let alone publication, let me say that Mexican-Americans need to tell their side of the story in order to put to rest the negative stereotypes (x).

Esto, que se hace explícito en la Nota previa al relato, pone a *Hoyt Street* en plena consonancia con lo que señala otra autora chicana, Sylvia López-Medina, en su propia "Nota de autor" a *Cantora*, su primera producción ficcional:

> Being mestiza means that by being set apart, we have become the observers, thus, we are not lost in the tangled forest of U.S. culture; we are not lost at all (López-Medina viii).

Sin embargo, el texto de Mary Helen Ponce apunta aún más lejos. Más allá de demostrar que los chicanos -ya sean mestizos o no- tienen voz y no están perdidos en el espacio anglo, se busca refutar por medio de la experiencia los argumentos en contra de la migración mexicana.

De esta manera, el texto de Ponce parece dirigido a contrarrestar estudios recientes como, por ejemplo, el trabajo periodístico de Roberto Suro, *Strangers Among Us*, que si bien basado en un extenso trabajo de campo sobre los diferentes grupos inmigrantes que van conformando la identidad de los latinos en Estados Unidos, presenta un panorama sumamente negativo, en especial con respecto a las nuevas generaciones de chicanos.[82] Mary Helen Ponce representa a un

[81] Remito nuevamente a Honig *Immigrant America?* y a las reflexiones de W. Sollors.
[82] Los capítulos dedicados a Los Angeles en *Strangers Among Us* son particularmente explícitos y crudos acerca del efecto negativo de los hispanos/latinos en la sociedad norteamericana. El estudio de Suro sugiere que existe una brecha generacional que lleva al fracaso del proyecto migratorio chicano, además de la falla en políticas de incorporación del grupo a la sociedad que los recibe.

grupo previo de migración mexicana y de chicanos nacidos y educados en Estados Unidos, por lo cual no se trata exactamente de los mismos casos presentados por Roberto Suro. Pero de igual manera, el texto tiende a demostrar que es posible una integración satisfactoria al mundo anglo-norteamericano, algo que se pone en duda en *Strangers Among Us*. La clave para ello sería la conservación de los lazos con la familia y las tradiciones al mismo tiempo que se establecen nuevos lazos, principalmente a través de la educación formal, con la cultura anglo. Se trata de una interacción del individuo con ambos grupos. También, a este respecto, se verá luego que la postura de Ponce difiere de otros autores/as chicanos/as que aparentemente comparten con ella la idea de integración y asimilación por una vía institucional, pero argumentan que esta vía también los aleja de su comunidad.

Yendo al aspecto formal y sus implicaciones, *Hoyt Street* se divide en tres secciones que enfatizan la idea de relato de formación: "Innocence", "Reason" y "Knowledge". Es la idea de autodescubrimiento, a través de diferentes formas de conocimiento (intuitivo, racional, propiamente intelectual), lo que da coherencia a este texto formado de pequeñas historias autónomas entre sí, y lo convierte, al verlo en la perspectiva global, en un relato autobiográfico y de formación, pero donde lo individual sirve como representación de toda una colectividad. En este sentido, el texto es tanto una autoetnografía[83] como un *bildüngsroman* no-ficcional que se inicia con la descripción del grupo socio-cultural en el que el individuo ha nacido -la familia mexicana-, y que en el proceso de crecimiento irá abandonando para insertarse en otro grupo mayor que contiene al primero -la sociedad estadounidense. Es por ello, que las tres partes también marcan tres territorios: la familia, el barrio (con su "*Elementary School*") y, por último, la ciudad (sociedad más diversa) en la que ese barrio se inserta. El relato de infancia es así una historia de pasajes. El primero de ellos se produce desde el ámbito familiar al del barrio y luego, el segundo destaca la escolarización como vehículo

[83]Recuerdo aquí que me rijo por la definición de "autoetnografía" que ofrece Deborah Reed-Danahay: narración que funciona al mismo tiempo como etnografía del propio grupo y como autobiografía que posee un interés etnográfico para el lector. Destaco nuevamente que el autor/narrador de la autoetnografía es considerado un "*border crosser*", un sujeto cuya identidad se relaciona con dos culturas o posee lo que Du Bois llamara "doble conciencia" por estar ligado a una experiencia de desplazamiento. (Reed-Danahay 1-17, respecto del término "*double counsciousness*" ver también los textos de Du Bois y de Gilroy).

que lleva finalmente a la salida del barrio.

También es importante notar que en lo que hace específicamente al proceso de crecimiento individual, genérico, desde la niñez hasta convertirse en mujer, el texto describe diferentes patrones que sirven de modelos. A diferencia de lo que sucede en *Silent Dancing*, estos modelos no parten de una narrativa oral, sino de la realidad que la narradora observa. De la misma manera, sin embargo, tales modelos resultan "folklóricos", con tanto color local, como los que retrataba el texto de Judith Ortiz Cofer.

En primer lugar, esos modelos se dan dentro del círculo familiar: Doña Luisa ("our adopted grandmother" 43) , su madre, sus hermanas. Sobre todo el rol de estas últimas como modelos es central en la configuración y proyección de la identidad genérica. Se asigna, por ejemplo, a la hermana mayor, Nora, el mérito de haberla iniciado a ella y al resto de sus hermanos en el gusto por la lectura: "Nora was an intellectual, a seeker of knowledge, a buyer of books. She learned from everyone and passed everything down to us" (19). Tanto Nora como Elizabet son ejemplo de trabajo, devoción a la figura materna y de respeto a los mayores: "...just as Nora did, [Elizabet] loved our mother deeply. She emulated her in all things, never talked back, and was always willing to do more than her share of the housework"(20). También Elizabet contribuye a estimular el gusto por la lectura en la narradora: "It was Elizabet who bought me books each birthday and Christmas" (21).

Luego, están las mujeres del barrio y de la colectividad hispana -mexicanoamericana- en general, entre las que se destacan las caracterizaciones de Doña Cari, Doña Magdalena y Doña Clarissa, rotuladas redundantemente como "The Three Trinidads". Estas tres mujeres marcan el camino a evitar: la vida solitaria, retraída y monótona de las mujeres que permanecen apegadas a la tradición. Las caracterizaciones de las mujeres hispanas de edad avanzada, "las abuelas" como estas tres mujeres, Doña Chonita, Doña Luisa, y otras, es interesante, sobre todo en tanto se les atribuye un rol dominante: son mujeres que viven sin un hombre al lado - ya sea por viudez o soltería- que gobiernan el espacio familiar. Son "la mujer de la casa" (131), mujeres aparentemente sumisas en el espacio público, pero que toman las decisiones en lo privado. Una caracterización que coincide con los estudios existentes acerca de la mujer hispana como parte de una sociedad matrifocal.[84] Las amigas de la escuela, en tanto pares,

[84]Esto remite nuevamente a lo que señalábamos en el capítulo II. Elizabeth

también tienen un rol importante en la definición de la identidad, ya que es con y a través de ellas que la narradora se compara y se percibe a sí misma, según lo muestra su relato de formación, sobre todo en la actitud hacia lo anglo y lo hispano.

También aparecen modelos externos a estos dos ámbitos: la doctora Barr y las maestras, son ajenas a la colectividad hispana. Hay un acercamiento hacia lo hispano, pero difieren en los espacios en los que se mueven y las formas en las que actúan. Mrs. Goodsome, la directora de *"Pacoima Elementary School"*, es un buen ejemplo de ello: a pesar de ser descripta con una actitud muy positiva hacia el grupo *"Mexican-American"* ["Among her many talents, Mrs. Goodsome had a way of building students' self-steem. She complimented us on our pretty Spanish names,..." (311)], no logra en definitiva interpretar sus códigos.

Otros modelos de mujer que posee el sujeto son las estrellas de cine. A diferencia de las maestras, en el caso de las estrellas de cine, hay también representantes de la hispanidad o mexicanidad como María Felix (303), lo que permite hacer un cotejo entre modelos de un grupo y otro en el mismo rol. En este sentido, el texto insinúa que en cuanto a las actrices de cine, las mujeres de un grupo y otro no difieren ["Often I confused her [María Felix] with Joan Crawford..., except that Joan spoke English" (303-4)], precisamente porque es la cultura anglo la que domina y media las producciones hispanas.

Siguiendo con los modelos genéricos que presenta el texto, a diferencia de los textos anteriores, donde el modelo de masculinidad estaba sólo representado por la figura del padre, en *Hoyt Street* también el panorama se amplía al ser caracterizados y descriptos otros varones dentro y fuera de la familia: Norbert, Berney, Rito, Josey, Uncle Nasario, Falcón (el empleado del padre), Father Mueller, entre otros.

Respecto del *gender*, entonces, el texto es una rica galería de "tipos" donde se ejemplifica tanto la masculinidad como la femineidad -siempre dentro de un patrón heterosexual-, pero principalmente esta última dado que esos tipos señalan las alternativas del sujeto en lo que

Iglesias observa que la imagen de la mujer en la cultura latina tanto como en la negra se constituye alrededor de la figura de la madre, por eso tales culturas pueden ser consideradas como "matrifocales". Esto se relaciona con la forma en que la maternidad es vivenciada: por una parte, como un rol que da poder en el dominio de lo privado, familiar, pero por el mismo motivo, desligan al varón de dicho ámbito, haciéndolo ajeno al mismo y otorgándole todo el poder fuera de él, es decir, en la esfera pública (Delgado y Stefancic 508-15).

respecta a su definición como mujer. Uno de los elementos curiosos en esta definición es la idea del llanto como un elemento propio de lo femenino: "Crying was something girls did. In the movies, including those shown at the church hall, women who cried got their way"(35).

En efecto, este elemento es visto como un arma estratégica que poseen las mujeres para lograr lo que quieren y que la narradora en función de su definición genérica busca perfeccionar. Lo que está ausente en esta referencia al llanto es su conexión con una figura popular relacionada a la mexicanidad como es "la Llorona". A pesar de que la narradora señala que era llamada "la llorona" ["I was called 'la llorona', crybaby, because I liked to cry" (35)], tal denominación aparece despojada de su referencia cultural, lo cual es curioso si pensamos la narración como autoetnografía. Una explicación simple llevaría a pensar en el desconocimiento de dicha figura y los relatos que la circundan. Sin embargo, es más probable que se haya eludido esta referencia por su carácter negativo. Considerada desde una perspectiva occidental y heterosexual, "La Llorona", en oposición a la Virgen de Guadalupe -muy mencionada en *Hoyt Street* como representante de mexicanidad- que es la madre perfecta, representa, como mujer, un modelo negativo del género en tanto marca la resistencia a las reglas patriarcales y un fracaso ante la maternidad, en cualquiera de las versiones que se tome de la leyenda.[85]

Género y tradición cultural se unen, por ejemplo, en el retrato de la Doctora Barr, la única mujer profesional representada en el texto, además de las maestras, y que, como estas últimas, no es latina. La doctora Barr aparece simultáneamente al relato en torno al "folklore" en torno a las mujeres embarazadas que sí está asociado con la comunidad. Esta narración no sólo pone en contraste a las mujeres

[85]Las versiones más populares son: a) La Llorona como madre que ha perdido a sus hijos, lo cual es un castigo por dejarse llevar por su deseo sexual; b) como madre que ha devorado a sus hijos y roba hijos ajenos, que es una versión popular en toda Latinoamérica; c) como madre a la que le han robado a sus hijos y se sacrifica por ellos, versión que en México lleva a asociar La Llorona con Coatlicue, diosa del panteón mexica, y es la más positiva de las tres, aunque igualmente se une como las restantes a la idea de "La Chingada" a través de la historia mexicana. Con respecto a la asociación de esta figura con el concepto de resistencia, remito a Gloria Anzaldúa, quien así la define en *Borderlands* (Anzaldúa 21-2) y a Ana Castillo, en *Massacre of the Dreamers*, donde compara a La Llorona con Lilith, la primera mujer del Génesis que es maldecida y desterrada del Edén por no subordinarse al hombre (Castillo 107-8).

anglo con las mujeres hispanas en la oposición "profesional" (Doctora Barr)/ "no profesional" (mujeres del barrio), sino también respecto de la manera en que experimentan el embarazo y la maternidad:

> Unlike anglo women who sought out a doctor during the early stages of pregnancy, the expectant mothers of our town did not consult la Doctora Barr until the preganancy was well into its final months (56).

Este relato marca, a su vez, el cambio generacional que se va produciendo en la comunidad hacia la americanización y, en consecuencia, hacia otra concepción del género. Tal cambio tiene que ver con seguir la instrucciones de la mujer profesional y anglo, la doctora, y en tal sentido, se observa la relación paternalista (o de "maternalismo" dado que las mujeres son las protagonistas)[86] entre culturas.

> While old ladies shook their heads in amazement and issued dire warnings, young women who wanted to be *como las americanas* did as the doctor suggested (60, bastardillas del original como la mayoría de las frases en español).

Al considerar la representación de las mujeres en *Hoyt Street,* no es posible eludir la idea de machismo que se manifiesta de diversas maneras, incluso sustentado por las mismas mujeres: la idea de usar el llanto, marca de debilidad, como elemento estratégico propio del género, es una muestra de la estratificación que las mismas mujeres colaboran en mantener. Este hecho, que como ya se ha notado, es común a los textos en cuestión y se constata también a través de estudios sociológicos, podría encontrar explicación en la consideración del fenómeno que elabora Alma García. Para esta socióloga, el machismo, generalmente asociado con la identidad de los latinos, e incluso visto como sinónimo de lo latino, es un mecanismo de defensa que se establece en contra del racismo de la sociedad dominante (García, Alma 223).

A esto se le suma que el feminismo de la narradora se ofrece

[86]Hablar de "maternalismo" en este caso sería equivalente a hablar de un "paternalismo" con la única variante de que son mujeres las que reemplazan nominalmente a los hombres. Así el "maternalismo" estaría relacionado con una estructura patriarcal o como matriarcado mal entendido ya que funciona igual que el anterior pero con la única diferencia de que quienes lo protagonizan son mujeres.

tímidamente en el texto, ya sea porque es representado desde la perspectiva infantil o porque el texto no aspira a marcar una posición política definida al respecto, como en el caso de otras chicanas. El discurso delata, en primer lugar, cómo se percibe lo femenino como una posición de desventaja, relacionable con lo "menor", con la "debilidad", y desde el imaginario infantil hay primeramente un esfuerzo por no ser percibida de tal forma:

> I disliked working on the woodpile; while lugging boards from one side to the other, I tended to scratch both my hands and knees. But I was determined to show that although I was a mere girl, I could work like any boy -or better (86).

Sin embargo, a pesar de estos esfuerzos primitivamente feministas, la narradora demuestra que, al menos en su propio imaginario infantil y preadolescente, se busca encuadrar en los parámetros tradicionales del género. La proyección de su realización en lo genérico se produce en el plano de los afectos, teniendo como objetivos principales el matrimonio y la maternidad. Por ello es que la espera de la llegada de la menstruación como acontecimiento biológico que no sólo convierte a la niña en mujer, sino que la habilita para ser madre, adquiere relevancia en el relato:

> I feared living out my life as an old maid, relegated to dusting church pews and caring for plaster saints. *A vestir santos.* I could never marry without It, that much was certain. Nor could I have children! Only when a girl had gotten It could she have babies, as everyone on Hoyt Street already knew. And so I waited for God to send me a sign of It (337).

Como Anzaldúa bien lo explicita en *Borderlands/La Frontera*, "Educated or not, the onus is still on woman to be a wife/mother -only the nun can scape motherhood. Women are made to feel total faillures if they don't marry and have children" (Anzaldúa 17). También Ponce lo remarca al relatar que los varones en su comunidad eran alentados a ir a la escuela secundaria o High School y no las mujeres, ya que se presumía que éstas no necesitarían de diplomas para cambiar pañales. Todo lo contrario, "Girls were often forced to drop out school to help at home or to harvest crops" (Ponce 313).

Aunque se marca la diferencia, ya que la narradora sí continuará su educación formal según lo demuestra el texto mismo como producto de ello, leído como un *bildüngsroman*, es natural entonces que se

finalice con la llegada a la adolescencia de la protagonista, marcada por este fundamental paso biológico del "hacerse mujer" en la cultura hispana:

> And then finally I got It! (...)At last! At last I was a bonafide teenager! I itched to blurt out my news to Nancy, Virgie, and Concha, but told only Elizabet, who once more brought out the purple box (337).

En este punto la narradora ya ha asimilado una serie de elementos culturales asociados con el ser adolescente, mujer y heterosexual, en su época y en ambas culturas: usar tacos altos, aprender sobre maquillaje, salir con amigas e interesarse por el sexo opuesto, pero este final, respecto del carácter auto-etnográfico del texto, marca por un lado, las implicaciones del acontecimiento biológico como punto de pasaje hacia otro estadio vital en la cultura hispana, en la que la maternidad es central para la definición del género,[87] y los rituales que lo acompañan (el misterio que rodea al acontecimiento, la ausencia de palabras, y en su reemplazo, la caja púrpura conteniendo un panfleto explicativo, "What Every Teenage Girl Should Know" y las necesarias toallas higiénicas, la bolsa de agua caliente, el té de canela). Dicho acontecimiento, que no aparece rodeado de idénticos rituales y tabúes en la cultura anglo-americana, es esperado como el episodio definitivo que convertirá mágicamente a la niña en mujer y reafirmará su pertenencia a la norma.

Más allá del género, el recorrido de crecimiento y conocimiento personal y social que traza el texto desde la perspectiva de una hija de inmigrantes, pone al lector en contacto con una serie de conflictos a superar, generalmente en base a decisiones personales, que hacen a la formación de la identidad cultural y a cómo se perfila la misma con respecto a la familia o lo que se hereda, por un lado, y por otro, en relación a lo que se recibe por otras vías, principalmente la educación formal. Como en los textos de Ortiz Cofer y Santiago, el tema del lenguaje es un punto clave que liga o desliga a la narradora con su comunidad. En este sentido, la decisión de optar por la versión inglesa del nombre propio es destacable en tanto es un tipo de elección que inclina al sujeto hacia una cultura distanciándola de la otra, que en este caso representa a su familia y comunidad de origen. Por ello, se podría decir que existe un proceso de "aculturación" -entendido como distanciamiento más que como pérdida cultural- a partir del nombre

[87]Ana Castillo elabora un buen análisis al respecto en *Massacre of the Dreamers.*

propio.

> Although I liked my Spanish name, I was never attached to it. (...). In
> time we identified only with our names in English and even forgot
> how to spell our Spanish names.
> Not even Doña Luisa, who spoke only en español, called me by my
> proper name, mi nombre propio. Father Mueller once said my French
> name was Marie Hélène, which sounded pretty, but so did María
> Elena. When the Mexican waltz "María Elena" (translated into
> English from Spanish) became popular, I identified with the romantic
> lyrics, but this affectation did not last. I was never María Elena (35).

La imposible identificación con la versión hispana del nombre propio
dice mucho del proceso de asimilación que se da generacionalmente
entre los grupos inmigrantes. Ponce demuestra no ser la única de su
grupo en haber optado por "llamarse en inglés". En el comienzo de la
segunda parte, "Reason", donde cuenta su etapa escolar, la narradora
señala sobre una de sus mejores amigas "Nancy, who had changed her
name from Natcha" (121), haciendo explícito nuevamente que el
cambio de nombre es un paso común en el proceso de asimilación, en
este caso doble: al espacio sociocultural al que los padres han
inmigrado, por un lado, y por otro, a la sociedad adulta, según el
recorrido de maduración del sujeto, a través del cual debe "negociar"
-dejar o dar algo a cambio de otra cosa- ciertos aspectos dados de su
identidad para ser aceptado por los demás. Esto se corrobora también
en la alusión a otro personaje que no quiere ser llamado en inglés y por
lo tanto, es excluido en la escuela (221), precisamente por negarse a
interactuar o "negociar" con lo anglo.

 A pesar de la actitud respetuosa hacia la tradición, lo que se trae de
México, se presenta como sinónimo de algo que llega desde otro
tiempo, y es visto con rebeldía desde la perspectiva pre-adolescente:
"Trina and I hated the restrictions and old-fashioned customs brought
from Mexico, ideas no longer in vogue" (142).

 Lo que se impone, sin embargo, es el respeto por esas reglas del
pasado y de una cultura que ya no es exactamente la propia. La iglesia
es una de las instituciones que mayor peso parece tener en la
conservación de las tradiciones. También, la asociación de lo
mexicano con una educación más respetuosa de las "buenas maneras"
["One reason Sandy was so well liked was because he had lovely
manners; Old World manners, Mexican manners"(220)] de las reglas
de cortesía, conjuntamente con la ideología católica, ofrece motivos
para permanecer ligado, aunque sea mínimamente, a la cultura

heredada de los padres.

En cuanto a la identidad nacional, por momentos el texto sugiere que, al menos desde la memoria del imaginario infantil, no existe un cambio de nacionalidad a pesar de que se está en Estados Unidos o que la mexicanidad trasciende los límites territoriales y por lo tanto la idea de que remite a la pertenencia a una nación ["Our church did not have a statue of the Virgin of Guadalupe. This really bothered me. After all, were we not mejicanos?"(143)].

En el texto, el ideario católico es uno de los parámetros que define -y defiende- esa mexicanidad y como tal, la importancia dada a este ideario en la narración está bien justificada. El espacio central que ocupan las celebraciones religiosas en el barrio en calidad de actividades que nuclean a la comunidad, se condice con la importancia que se les otorga a nivel textual. Esto se relaciona principalmente con la intención etnográfica de la narración.

Uno de los capítulos más relevantes en cuanto a la postura de la narradora y de su familia respecto de su incorporación a la "americanidad" es el que se titula "When My Father Became un Comunista". En él se relata en tono humorístico cómo el padre de Mary Helen se ve involucrado en una conspiración comunista por su ignorancia del inglés -que según se señala apenas fue aprendido para pasar los exámenes de ciudadanía- y su extrema cortesía hispano-mexicana. Si bien narrada en tono humorístico, la conclusión del capítulo es bien clara y otorga un cierto carácter pedagógico a la anécdota:

> He eventually attended a meeting or two, but he never again volunteered to sign un papel, not even out of courtesy. He wanted to be an American, not un communista[88] out to lynch Negroes (161).

A pesar de que *Hoyt Street* defiende la incorporación chicana a la "americanidad" de los Estados Unidos y privilegia el inglés por sobre el español, como se verifica, por ejemplo en la lección de la versión en inglés de su nombre, la postura de Mary Helen Ponce dista de la adoptada por otros autores chicanos partidarios de la asimilación al país que ha recibido a sus familias inmigrantes.

Comparada, por ejemplo, con *Hunger of Memory. The Education of Richard Rodriguez* (1982) o con *Days of Obligation* (1992) del mismo autor, la escritura de Ponce proyecta un perfil mucho más positivo

[88] Escrito de esta manera en el texto.

respecto de la experiencia chicana. Mientras que Rodriguez se reconoce como un "*outclass*", un "Pocho" (Rodriguez 1982, 36) que da la espalda a sus raíces inmigrantes o las muestra como una "mancha" en el delineado de su identidad y un obstáculo para su desarrollo profesional tanto como personal, *Hoyt Street* recupera las tradiciones de un barrio de inmigrantes chicanos y, aún cuando se opta por el inglés y la asimilación a la cultura estadounidense, la narradora-autora representa su experiencia formativa dentro del grupo como algo que concede más valor a su trayecto vital y la llena de orgullo. Esto se observa simplemente en los patrones estéticos al que uno y otro texto adhieren: uno reniega de su color de piel,

> (...) That incident anticipates the shame and sexual inferiority I was to feel in later years because of my dark complexion. I was to grow up an ugly child.(...)
> Throughout adolescence, I felt myself mysteriously marked. Nothing else about my appearance would concern me so much as the fact that my complexion was dark (Rodriguez 1982, 124-125).

en tanto el otro lo exalta como marca de belleza. En la descripción que Ponce hace de su hermano favorito, Josey (presente en la foto de la portada), se destaca:

> He had dark brown eyes, a tiny mouth, and hair that shone blue-black in the California sun. He was said to resemble our father, except that he was dark, muy moreno (Ponce 36).

Parcialmente, esta diferencia puede tener su razón de ser en una visión de género-*gender*. Ejemplo de ello puede ser el hecho de que en *Hoyt Street* no se manifiesta la fuerte distinción entre lo público y lo privado -propiamente masculina, y según Rodriguez, firmemente establecida en la cultura hispana- que elabora este autor en *Hunger of Memory*. Para este último, su procedencia hispana es un impedimento para funcionar exitosamente en el ámbito público donde se espera preferentemente poder actuar:

> ...as a socially disadvantaged child, I considered Spanish to be a private language. What I needed to learn in school was that I had the right -and the obligation- to speak the public language of *los gringos* (Rodriguez 1982, 19, bastardillas del original).

Mary Helen Ponce, por el contrario, ni siquiera traza esa escisión entre

lo privado hispano y lo público anglo. Si bien se vislumbra una diferencia entre espacios socio-culturales, el texto construye una atmósfera de fluidez natural entre uno y otro.

Este es un punto importante a considerar, sobre todo respecto a la producción chicana femenina. En su análisis del mural *La Ofrenda* (producido en 1989, en Los Angeles) de Yreina Cervántez, Guisela Latorre observa el esfuerzo de la artista por integrar lo público y lo privado en convivencia armoniosa dentro del mural que representa, a su vez, un espacio femenino (Latorre 4). El mural retrata a Dolores Huerta, activista chicana, líder de "United Farmer Workers" en los años sesenta, y madre de once hijos, entre una serie de elementos que hablan de la importancia de la mujer y lo femenino en el desarrollo de la cultura latina en Estados Unidos. Asimismo, el mural apunta a integrar el activismo chicano al feminismo anglosajón.

A esto, agregaríamos que, dichas integraciones de lo privado a lo público y de la mujer al activismo chicano y al feminismo según es entendido por la intelectualidad estadounidense, se duplica, ya que en tanto producción urbana y de una mujer latina, el mural incorpora elementos de la hispanidad desde la perspectiva femenina, al ámbito de la cultura dominante. Por lo tanto, se muestra la posibilidad de funcionar entre espacios público y privado, anglo e hispano, del grupo latino, y de la mujer, en particular.

Por otra parte, volviendo a nuestro texto, el mismo lleva implícita una diferencia entre la postura de Ponce y otras chicanas de su generación -y latinos, en general- respecto de la educación. Por ejemplo, Cherríe Moraga señala que su educación la acercó a la parte anglo-americana de su familia (su padre) y por lo tanto, la distanció de lo hispano (Moraga 12): si bien eso hace su vida "más fácil", sobre todo en relación a la experiencia de su madre, también muestra a la educación como un elemento alienante respecto a las raíces hispanas. Saliendo del grupo chicano, Ruth Behar, en el texto que vamos a observar a continuación y en otros de tono autobiográfico, también apunta a la educación formal como un factor de beneficios que, sin embargo, la aleja de su familia y sus raíces, ya sea porque ella misma, o el grupo familiar así lo percibe.[89]

Mary Helen Ponce logra a través de este texto que su preparación

[89]Esto lo observaremos en la escena de las cartas que Behar envía cuando está en la universidad que es narrada en *Translated Woman* y revisada en *Women Writing Culture* en el ensayo "Writing in my Father's Name: A Diary of *Translated Woman*'s First Year"(Behar y Gordon 65-82)

académica sirva para mantener su conexión con la comunidad en la que se sentaron las bases de su identidad. Si bien no todo es "color de rosa" en ese proceso, ya sea por las tensiones que se producen entre el quedarse dentro de los parámetros de la comunidad hispana o salir de ella e integrarse a la sociedad angloamericana, o por la discriminación que se vivencia ["Mexican-Americans were not welcome in all the theatres" (304)], se demuestra que hay un camino para la asimilación al espacio angloamericano sin tener que romper los lazos con la comunidad. A través de esta reconstrucción que lleva a cabo la memoria, se deduce que tal posibilidad está dada por la unión entre la educación formal y la educación en el ámbito familiar y dentro de otro tipo de instituciones -particularmente, la iglesia-, siempre y cuando exista cierta apertura por parte del sujeto tanto como de las instituciones para una interacción satisfactoria que enriquezca en lugar de reprimir.[90]

Más que definir un conflicto entre culturas, *Hoy Street* traza un recorrido de pasaje en el que la identidad se va moldeando, un recorrido de integración paulatina en el cual es más lo que se gana que lo que se pierde. En "Innocence", la primera parte, el mundo previo a la escuela, es recordado encuadrando dentro de los parámetros de mexicanidad. Este mundo es el de la familia y el vecindario inmediato donde todo habla de las tradiciones y valores traídos por el grupo de inmigrantes. Luego, en la segunda parte, "Reason", que se inicia precisamente con el comienzo de la escuela primaria, la narradora y sus coetáneos de la comunidad viven en "dos mundos" según ella misma lo explica:

> We lived in two worlds: the secure barrio that comforted and accepted us, and the Other, the institutions such as school that were out to sanitize, Americanize, and delice us at least once a year, usually in the spring, when everything hatched, including lice (121).

[90]Esta es otra diferencia entre la visión de *Hoyt Street* y la de otros textos de chicanos en los que, por una parte, como señalábamos, la educación formal es representada como un proceso aculturador, alienante respecto a la herencia cultural hispana. Y por otra parte, también se muestra a la iglesia y a la familia como instituciones represoras que niegan al sujeto la posibilidad de asimilarse sin cargo de culpa a una sociedad individualista y partidaria del libre albedrío como es la norteamericana. Este conflicto no se manifiesta en el texto de Mary Helen Ponce con la misma intensidad. Por el contrario, la interacción entre estas instituciones y el pasaje que va desde la pertenencia exclusiva a la familia hasta la integración en la sociedad angloamericana vía educación formal, es narrado como un trayecto no sólo posible, sino "normal".

Aunque en esta instancia, el mundo institucional es representado como el enemigo, como un ente constituído por extraños que buscan alejar al sujeto de ese mundo tranquilo, cómodo y estable de la familia y el barrio, la narración marca el deseo de integración, de abandonar el "borde" que constituye lo hispano respecto a la sociedad angloamericana.

La tensión manifiesta en la segunda parte, ya es superada en "Knowledge", tercera y última parte en la que la relación sujeto-sociedad ocupa el lugar central. Como veíamos en *When I Was Puerto Rican*, no hay una preocupación por la pérdida de lo que culturalmente se ha heredado o vivenciado en los primeros años, en tanto lo mexicano/hispano -como sucedía con lo puertorriqueño/hispano en el texto de Santiago- ya es parte aceptada de la identidad. Esa preocupación, en cambio, gira alrededor de la idea de ser parte del grupo socio-cultural hegemónico, de ser "normal" de acuerdo a los patrones de dicho grupo. Esta preocupación es, entonces, un miedo que es propio a todo pre-adolescente y se acentúa en aquellos que se perciben diferentes, como es el caso de los hijos de inmigrantes: miedo a no ser aceptados. La narradora reconstruye en sus relatos el miedo a no ser una mujer normal en el espacio cultural, mayoritariamente anglo y de clase media, de la americanidad. Así, como sección final "Knowledge" representa la superación de dicho miedo, lo que permite la integración productiva del sujeto al espacio socio-cultural dominante y su expresión de identidad con anclaje en la tradición hispana-mexicana, pero igualmente "americana", en el sentido estadounidense de dicho término.

En resumen, *Hoyt Street* es una autoetnografía -con ciertos rasgos propios del *bildüngsroman*-, trazada desde la memoria individual, en la que se representa una época, una comunidad o grupo socio-cultural, "una infancia feliz" -según lo describe su autora -, pero sobre todo, la posibilidad de construir una identidad en base a la interacción entre los valores culturales heredados y los adquiridos por medio de la educación formal, que se integra así satisfactoriamente a la sociedad anglo-americana con el aporte de los aspectos positivos de la tradición hispano-mexicana.

"The Biography in the Shadow", el capítulo de *Translated Woman* en el que me detendré comienza precisamente con una cita de Gelya Frank que remite a la alianza resultante del contacto entre la vida del investigador y la del sujeto cuya vida está siendo objeto de la investigación. La reflexión en torno a esa relación entre etnógrafo y "etnografiado", similar a la que se produce en el testimonio entre compilador y testimoniante,[92] es también central y recurrente a lo largo de *Translated Woman*. En cuanto a esta cita, la misma refiere al hecho de que si el etnógrafo confía en su fuente y logra comprender al sujeto en cuestión, entonces la narración de la vida de ese "otro" que ha elaborado, puede convertirse en un retrato personal de sí mismo (320). La etnógrafa decide así, dedicar una sección para dar a conocer, en un tono confesional, su identidad:

> Okay, so technically speaking, I'm not gringa. I'm Cubana, born in Cuba, raised in a series of noisy apartments in the sad borough of Queens, New York, that smelled of my mother's sofrito (320).

Esta "confesión" nos pone también ante la consideración del texto como etnografía autobiográfica, en la que el antropólogo introduce elementos de su propia experiencia en la escritura al intentar representar al sujeto culturalmente diferente. Esta práctica, de la cual Behar es una reconocida participante (Reed-Danahay 2), permite al etnógrafo reflexionar sobre las políticas de representación y las relaciones de poder inherentes a la escritura etnográfica. La "autoridad" del autor de esa escritura, que aparece ocasionalmente en toda etnografía enmascarando al intelectual y a su biografía (Okely y Callaway xi), es en este caso objeto de reflexión y ocupa un lugar

[92] *Translated Woman* es un texto que permite constatar una vez más la estrecha relación entre el testimonio y lo etnográfico. Pero, en este caso, Ruth Behar elige también ubicarse en la escena y 'textualizar' de alguna manera su experiencia tanto como etnógrafa que hace posible que "el subalterno hable" como su propia experiencia como "subalterna" (por ser cubana, inmigrante en Estados Unidos, además de mujer) en el contexto norteamericano. Para ampliar este tema de la relación entre testimonio, etnografía y subalternidad, Ruth Behar misma da las coordenadas a seguir en una de las notas del texto *Translated Woman* 13, 346). Por mi parte, agregaré algunas otras referencias como los trabajos de Margaret Randall (en especial, *Testimonios: A Guide To Oral History* y "¿Qué es y cómo se hace un Testimonio?"), y las reflexiones teóricas de John Beverley, Elzbieta Sklodowska, Eliana Rivero, entre otros, en torno al testimonio en general, y a su importancia en Latinoamérica en particular.

VI
La autobiografía en la sombra:
Translated Woman o el problema ⊂
traducir(se)

Sin duda el texto más curioso de este corpus y ⊂
producido fuera de la literatura,[91] *Translated I*
antropóloga cubano-americana Ruth Behar, permite, e
sus zonas autobiográficas, una aproximación d
cuestionamientos que presenta la migración y el exilio
a la generación 1.5 o de *"Native Hispanics"* a la que ı
introducir estos textos. Como Cristina García,
trasladada a temprana edad a los Estados Unidos a cɛ
su familia y se forma como antropóloga en el ámbitc
En varios de sus trabajos, sin embargo, lo autobiogr
lo relativo a su cubanidad, aflora como un tópico inel

[91]*Hoyt Street* surge como proyecto etnográfico tamb
etnografía es abandonada para dar lugar a la memoria de
el texto se inserta en el campo literario más que ⊂
Translated Woman es, pues, el único texto de este trat
antropología y se inscribe en dicho campo, a pesar de qu
lo literario.

particular en la etnografía misma. De eso se trata, precisamente, el capítulo autobiográfico de *Translated Woman*, además de marcar un acercamiento, en las similitudes y diferencias, del antropólogo al sujeto etnografiado.

El revelamiento de esta "autobiografía en la sombra" no aparece, además, como un episodio fuera de lugar, sin justificación en el texto. Por el contrario, la idea de Gelya Frank se vuelve completamente visible en *Translated Woman* y resulta muy acertada: en cada traza de la historia de vida de Esperanza, se lee algo de la vida de la etnógrafa. A medida que avanza la etnografía el lector va sintiendo más curiosidad acerca de la autora, de quien sólo se van adquiriendo pequeños retazos de historia personal, conectados principalmente con su vida en el momento en que está recogiendo los datos para este libro y con su relación con Esperanza, el sujeto -u objeto- central de la etnografía.

La ansiedad del lector por saber más sobre la autora parece ser la misma que la necesidad en aumento que Behar va sintiendo de develar, aunque sea en forma sintética, su relato de vida. El pedido que la etnógrafa hace a Esperanza: "Comadre, I'd like to tell me about your life. From your first memory" (27), se convierte en una formulación que proyecta el propio deseo de recordar y de develar que ella es "otra", diferente de la percepción que tienen los habitantes de Mexquitic, y en el territorio mexicano en general: ella no es "una gringa rica" (3). En tal sentido, la etnografía se presenta como una forma de indagar tanto en la identidad del sujeto sobre el cual se centra el trabajo, como en la identidad propia del etnógrafo, que busca salir de la posición de poder en la que su rol de intelectual lo ubica. Como lo explicita el prefacio este libro no es una simple historia de vida, sino que es acerca del encuentro entre dos "*translated women*" (xi).

Esta reflexión de la autora acerca de que el libro trata en realidad de dos mujeres, más que de una, situadas en lados opuestos de la frontera,[93] lleva a notar que, además de hablar de su experiencia como cubano-americana en el capítulo particular y en otras zonas del texto en las que me detendré, *Translated Woman*, en su condición de etnografía relacionada con un sujeto que habita un área fronteriza, también ofrece -según mencioné en el primer capítulo- una reflexión en torno al "*border crossing*" mexicano. Por un lado, se muestra cómo

[93] Aunque la autora aclara que se trata de la frontera entre México y Estados Unidos, se implica también que se trata de lados opuestos en relación también a otras fronteras simbólicas de tipo socio-cultural.

la visión de este cruce es de contraste respecto a otros cruces de frontera, tales como el éxodo de alemanes de la zona oriental hacia la Europa occidental después de la caída del muro de Berlín, o incluso, en un contexto más cercano al tema de los latinos, de los cubanos mismos hacia Estados Unidos, que son percibidos por la opinión pública norteamericana, representada básicamente por los medios de comunicación, como "un cruce hacia la libertad":

> What a marked contrast, I think, to the way South/North crossings, especially from Mexico to the United States, tend to be depicted; these crossings are illegal, and they are made by alien hordes of dark people for the single purpose of earning dollars (262).

O aún más, a esta observación de Behar se puede agregar la visión que ofrecen los medios de quienes cruzan hacia el norte como verdaderos delincuentes que atentan contra la seguridad de la nación, lo que se ve perfectamente en el accionar de las patrullas de fronteras y la reacción de la opinión pública ante los crímenes que las mismas cometen arguyendo la defensa de esa seguridad nacional.[94]

En continuo diálogo con *Borderlands/La Frontera*,[95] el trabajo etnográfico realizado del lado sur de la frontera, se convierte en una posición particular desde la cual se analiza no sólo a un sujeto diferente que habita ese otro lado, sino las implicaciones de la frontera y las diferencias existentes entre los espacios -y sujetos- que ésta divide.

El texto dramatiza así la idea de "frontera" desde varios ángulos, desde su acepción más evidente como división física entre países, hasta la alusión metafórica a un sinnúmero de barreras simbólicas que nos separan a la hora de establecer un contacto interpersonal, un diálogo que involucra dos posiciones diferentes en cuanto a cultura, clase, raza,

[94]Esto puede verse, por ejemplo, en un episodio reciente (23 de febrero de 1999) que se dio a conocer públicamente (*Miami Herald*, cadenas de radio hispana, entre otros medios): un miembro de la patrulla de frontera disparó por la espalda a un trabajador ilegal. Tras ser llevado al hospital e informársele que no iba a poder volver a caminar, el sujeto fue re-enviado a México y se le negó la correspondiente atención médica por su estatus ilegal, además de quitársele toda responsabilidad sobre el accidente a la patrulla de frontera. Este es uno de los tantos actos de violencia que se reportan diariamente y desatan el debate en torno al flujo migratorio de México a Estados Unidos.

[95]Este diálogo no sólo se hace presente a través de citas del texto de Anzaldúa en *Translated Woman*, sino que además se explicita de diferentes maneras, pero principalmente a través de los agradecimientos del Prefacio (xiv).

ideología. La elección del término "*translated*" -otro término clave, según se evidencia desde el título-, de la imagen de la traducción, es una forma de sintetizar perfectamente el cruce de fronteras, la posibilidad de trascender esas fronteras y de la transformación que resulta de ese cruce. Y, aunque el título apunta principalmente a Esperanza, también resulta autorreferencial, por una parte, y, por otra, nos interpela en tanto lectores interculturales que podemos estar en la misma posición de la etnógrafa.

Deteniéndonos en particular en "The Biography in the Shadow", se pueden detectar los interrogantes que llevan a la etnógrafa a auto-dedicarse este capítulo para su propia exploración en torno a la identidad, en sus diversas facetas -étnica, genérica, nacional, lingüística, entre otras. Uno de los interrogantes reside en el auto-cuestionamiento que provoca hablar de ese "otro" que, en este caso, tiene varios puntos en común con la etnógrafa misma (fundamen-talmente, el ser mujer, el ser hispana con todo lo que estas dos características implican) y a la vez, tantas diferencias (las diferencias que causa el vivir de uno u otro lado de la frontera). Las diferencias son las que hacen que esta relación sea tan particular a primera vista, según marca Behar al comienzo del texto:

> Within the distinctions of race and class in Mexico, and from Esperanza's perspective as someone near the bottom of the social hierarchy, our interaction continues to be amusing and amazing (9).

Pero, en "The Biography in the Shadow" comprendemos que es en realidad la curiosa mezcla de diferencias y similitudes, de cercanías y distancias, lo que más sorprende de dicha relación que supera la situación antropológica "investigador-investigado". Además de revelar que no es "gringa" -por lo menos, no en forma completa-, la antropóloga recupera y relata episodios presentes en su memoria -dos de ellos, básicamente- que le permitirían identificarse de alguna manera con Esperanza y la violencia experimentada por ella (322), además de sellar su identidad como ajena o marginal respecto a la del espacio hegemónico anglo-americano. Esta es una forma de acercarse a Esperanza aunque sus experiencias sean tan claramente diferentes.

Dichos episodios se relacionan con su último año en la universidad antes de graduarse y con la forma en que sus relaciones familiares -principalmente con su padre y madre- se ven afectadas por su acceso, en parte frustrado, "al mundo de las letras". Behar narra e intenta analizar las respuestas obtenidas por parte de sus padres y profesores a

su accionar, marcado por la arbitrariedad o la desorientación de quien está buscando su identidad. Mientras ella actúa fría e intelectualmente en la presencia de sus padres, anhela el regreso al hogar cuando está en la universidad. Su padre interpreta esto último, expresado por escrito en las cartas que envía, como hipocresía o falsedad y destruye las cartas en su presencia, aludiendo que Ruth, su hija, ha abandonado las costumbres latinas, las formas de expresión de respeto y afecto dentro de su cultura, a partir de haber tenido acceso a la educación universitaria, pagada con los "sacrificios" de su madre (325). Casi en forma simultánea, en la universidad se le hace sentir que no es "apta" para el trabajo intelectual y que está allí sólo por ser representante de una minoría, por ser "hispana" (328).

Básicamente, a través de estos dos episodios, se representa de una manera muy clara la encrucijada que atrapa a esta generación de inmigrantes/exiliados, sujetos que no eligen la diáspora pero que igualmente la viven y, como observaré más adelante, esa vivencia se produce en una relación de dependencia y marginalidad de la que se sale sólo en apariencia. Asimismo, se remarca el carácter decisivo de los mismos en la elección de su carrera profesional, que resultan finalmente en un desvío de la atención deseada hacia la búsqueda de la identidad propia a la búsqueda de la identidad del "otro" que la antropología postula:

> ...in my years of graduate school and dissertation writing, I had been forced to put aside all the burning questions of my own identity and the painful memory of the torn personal and literary letters that had propelled me into anthropology in the first place (330).

Esto se relaciona con lo que procede a los mencionados "episodios traumáticos". Luego de la narración de los mismos, se relata el éxito en la academia después de sus estudios de postgrado como antropóloga, y mientras este libro sobre Esperanza se está produciendo. Estos últimos acontecimientos son los que le hacen notar la postergación de los interrogantes acerca de la identidad propia o el desvío que se ha producido.

El relato del éxito académico saca nuevamente a la luz el tema de los supuestos beneficios que reciben estudiantes y profesores cuando son miembros de una minoría según las políticas de "*equal opportunity*" para la educación y el trabajo. Más que cuestionar la existencia de estas políticas -como es el caso de Richard Rodríguez- se cuestiona la forma de implementación de las mismas así como el

criterio de representatividad dado en ellas.[96]

También, el dar a conocer estos aspectos autobiográficos está ligado aquí a la discusión, todavía vigente aunque más central en el momento en que fue producido este texto, sobre la "autoridad" del etnógrafo y su escritura, según lo hace explícito Behar misma. En tal sentido, el acercamiento al objeto de estudio -Esperanza- por medio de la adopción momentánea de ese lugar de "observado" que supone el autobiografiarse o, mejor aún, etnografiarse, es sin duda una acción tendiente a poner en duda la autoridad, pero que, al mismo tiempo, la reafirma. Lo mismo sucede con la declaración de que se ocupa o ha ocupado un lugar marginal dentro de la cultura dominante, en tanto el discurso que estamos leyendo, como producción de ese sujeto, reafirma la autoridad que ha sido cuestionada:

> We all bring different burdens of memory, different sanctioned ignorances, to the task of writing ethnography, to be sure. And there is a special burden that authorship carries if you have ever occupied a borderland place in the dominant culture, especially if you were told at some point in your life that you didn't have what it takes to be an authority on, an author of, anything (340).

Esta observación, que conduce a un planteo de género tanto como de pertenencia etno-cultural, reafirma la idea de que la escritura autobiográfica, especialmente la del antropólogo, "is neither in a cultural vacuum, nor confined to the anthropologist's own culture, but is instead placed in a cross-cultural encounter" (Okely y Callaway 2), menos aún cuando la antropóloga misma lleva en su identidad las señas de ese encuentro y está asociada de alguna manera a la cultura de su informante. Por eso, el peso de la autoría reviste un carácter particular y llama a una reflexión concienzuda por parte de quien se ubica aquí en el lugar de autor, siendo mujer y latina, igual que su informante y habiéndose sentido marginal por ello, aunque en otro plano, sean notables las distancias entre uno y otro sujeto, así como evidente la justificación del lugar de la autoría.

La autobiografía que se devela en este capítulo, según puede

[96]Si bien las declaraciones de Behar a este respecto no llevan a suponer que como sugiere Slavoj Zizek (*New Left Review* 225), la exaltación del multiculturalismo puede llevar a nuevas formas de racismo, sí se insinúa y describe sutilmente cómo estas políticas llevan a ver al "otro" como más diferente de lo que en realidad lo es y hasta crean una reacción adversa hacia ese "otro" que es revestido de un "color étnico" que a veces ni siquiera es tal.

notarse, difiere en varios puntos de los textos hasta aquí observados, ya
que no es la niñez lo que se recuerda, sino un momento clave en el
pasaje de la adolescencia a la adultez, a pesar de que trata igualmente
de los conflictos en torno a la definición genérica, lingüística, nacional,
cultural de una identidad que se mueve "entre dos Américas":

> How could I explain that I was not a gringa, not totally a gringa,
> anyway? Trying to figure out where I stood on the border between the
> United States and Mexico, I felt as though the fault lines of the
> divided America were quaking within me. Which America was my
> America? To which of the Americas did I owe allegiance? (322).

Y en tal sentido, se trata de un texto que aporta mucho al debate que
establece esta generación de escritoras en torno a la identidad.

Retomando la última cita, la idea de encontrarse en un espacio
incierto entre las Américas, a pesar de que es un factor que produce
confusión en relación a la propia identidad, se reconoce que, sobre
todo para un antropólogo, esta posición fronteriza resulta ventajosa, en
tanto permite otro tipo de acercamiento a los "otros".

> I like this mestiza identity. I can indulge in the thought that I am
> something other than a gringa, I who have sought, like the Puerto
> Rican writer Rosario Morales, always to be "the reasonable one", the
> easy-to-get-along-with-Latina (322).

Esta declaración en especial y las contradicciones que este capítulo en
general presenta respecto a la postura del sujeto frente a una identidad
que se define como "mestiza", remite a un debate que resulta muy
actual acerca de las implicaciones, dentro de una sociedad
democrática, de poseer una identidad que liga a dos culturas, dos
mundos diferentes, según sucede en el caso de los inmigrantes y
principalmente de sus hijos.

En dicho debate aparece la idea de "doble conciencia" que
presentara W.E.B. Du Bois a principios de siglo para hablar de la
conflictiva identidad de los afro-americanos. Además de esto ligada a
la modernidad, para Paul Gilroy, la idea de *double-consciousness*"
puede ser vista hoy en relación a otros grupos y también en conexión
con interrogantes que propone la posmodernidad. Desde la perspectiva
de Du Bois, esta doble conciencia era observada como negativa por la
escisión de la identidad que provoca. Doris Sommer, en "A
Vindication of Double Consciousness" retoma la idea de Du Bois, pero
observa que la misma fue en primer lugar utilizada por Ralph Waldo

Emerson para describir un dinamismo productivo, un rasgo que permite al sujeto interactuar en forma óptima en la diversidad democrática. Sommer defiende la postura de Emerson destacando que esa doble conciencia no es otra que el mestizaje practicado en Latinoamérica desde el descubrimiento y proclamado por legisladores e intelectuales a partir del momento independentista como un medio para suavizar las tensiones raciales.

Para Sommer, la idea de doble conciencia puede verse en el concepto de "transculturación" que propusiera Fernando Ortiz en su *Contrapunteo Cubano del Tabaco y del Azúcar*. En el contexto latinoamericano, sin embargo, este último concepto y su aplicabilidad a la identidad, no ya de Cuba o del Caribe sino del multifacético conjunto que conforma la "latinoamericanidad", compite con otros como hibridez (García Canclini) y heterogeneidad (Cornejo Polar).

Respecto a la identidad de los latinos residentes en Estados Unidos, en cambio, la idea de mestizaje cultural no ha sido relacionada con los tres mencionados conceptos (transculturación, cultura híbrida, o heterogeneidad cultural), que supondrían dos o más componentes, sino más bien con una combinación bipartita, "*hyphenated*", según la define otro cubano-americano Gustavo Pérez-Firmat en su *Life on the Hyphen*.[97] A esta visión adhiere Behar, aún cuando habla de su identidad como "mestiza". Esto se deduce no simplemente de la cita que se hace de Pérez-Firmat (338), sino de las particularidades que le otorga a dicha identidad, principalmente, su carácter contradictorio.

En efecto, después de leer el capítulo por completo, nos preguntamos hasta qué punto a Behar le gusta esta "mestiza identity" o si la misma no es acaso un problema. Lo que sucede es que se está remitiendo aquí a lo que Sommers describe como la faceta positiva de la doble conciencia, algo que deduce del concepto de transculturación de Ortiz, que está presente en la idea del "*hyphen*" y en lo que Du Bois no pensó dada su preocupación por resolver el conflicto de la doble conciencia suponiendo como única salida la aculturación o borramiento de una de las partes, lo cual termina siendo imposible (siempre quedan "marcas"). Esto es: si "transculturation is creativity derived from antagonism" (Sommers 16), lo positivo de este mestizaje al que alude Behar así como de la doble conciencia, es también esa creatividad que se deriva del conflicto entre los rasgos opuestos de las culturas a las que se ve ligada la identidad. En tal sentido, la idea del

[97] Si bien es en este volumen donde Pérez-Firmat teoriza en torno a este concepto, el mismo está presente en toda su obra.

"*hyphen*" es ilustrativa ya que muestra las dos partes principales[98] en juego sin borrar o negar una o la otra.

Más allá de todo esto, la revelación de esta doble pertenencia, de la cubanidad que subyace bajo la apariencia estadounidense, va acompañada de una cierta "conciencia culposa" del intelectual, que a través del trabajo de campo descubre y hace explícitos sus privilegios. Trascendiendo el planteo acerca de si es positivo o no estar ligado a dos espacios culturales, lingüísticos, nacionales, la antropóloga manifiesta en un tono de "(auto)denuncia" los privilegios que le otorga -o le otorgara- uno de esos espacios en una sociedad y un momento determinado en el cual ser "diferente" pero con cierto acceso a la "norma" (o en otros términos, ser marginal pero con cierto acceso al espacio central o hegemónico) resulta beneficioso:

> I have supposedly been privileged from the beginning, a Cubanita, another "model minority", a success story, the welcome mat of the American government spread at my feet (...), never asking for too much, thank you, thank you very much, *gracias por todo*, and sorry for any trouble (320, bastardillas del original).

El precio de esos privilegios reside en tener que ocultar o exaltar oportunamente[99] lo que en parte ha hecho posible su obtención, es decir, la "cubanidad", para mostrar que ha habido una asimilación satisfactoria al sistema y a la cultura que lo sustenta. Es por esto que la idea de "traducción" es la que mejor describe metafóricamente el proceso al que se ve sometido o al que se auto-somete el sujeto en lo que respecta a su identidad.

Es México el espacio en el que los privilegios se hacen más visibles, en tanto sólo una parte de su identidad es considerada -la más visible, su norteamericanidad- y es allí donde ella se convierte en el "otro", un "otro" que más que ser diferente, es visto como superior, como privilegiado y por lo tanto, provoca una reacción ambigua de "amor-odio", "deseo-rechazo". Por otra parte, México es el espacio al que la

[98]Digo "principales" en tanto siempre, o en general, hay más de dos componentes que hacen a la identidad. Por ejemplo, en el caso de Behar, como bien lo menciona aparecen la cubanidad y la americanidad, pero luego se agregan sus raíces de Europa oriental, más otros puntos que no ligan con territorios concretos, nacionalidades o religión, como sus experiencias de clase y género.

[99] Aquí recordamos la idea de "camaleón cultural" utilizada por Ortiz Cofer para definir su identidad en la capacidad de mimetizarse con el entorno o las circunstancias.

antropóloga va a buscar también a un "otro", Esperanza, quien, a su vez, representa la otredad existente dentro de Behar misma: lo hispano o latino, la mujer tercermundista que hubiera sido de no ser por el exilio de sus padres. La nacionalidad e identidad étnica que adquiriera por nacimiento -la cubanidad- son veladas por quienes la perciben con los privilegios de su otra identidad, al mismo tiempo que ella quiere verse y que la vean como tal:

> I'm a Cubana, but when in Mexico I'm a gringa because I go to Mexico with gringa privileges, gringa money, gringa credentials, not to mention a gringo husband and a gringo car (321).

También su relación con la madre y la forma en que fue criada por ella, son parte de esos privilegios, según se remarca. Como veíamos en la relación de las autoras consideradas en los capítulos anteriores y sus madres, Behar hace explícita su salida del ámbito doméstico, en este caso, gracias a -y no sólo a diferencia de, o en oposición a- su madre:

> So I have been privileged, to be sure from the beginning. And among those privileges I, too, must include, as does Sandra Cisneros, that "I grew up with a mother who prepared me for life in literature instead of life in the kitchen". It is a strange privilege this, of having a mother who even today comes to put order in my house (322).

Como lo reconoce Behar, la madre es su primer "otro" nativo, la mujer que ha hecho el trabajo de mujer que a ella, la antropóloga, la mujer profesional, le correspondía para que, en cambio, pudiera estudiar, y luego, trabajar fuera de la casa (323). La reflexión se vuelve un verdadero "mea culpa" desde una posición feminista hegemónica[100]en tanto la etnógrafa se hace cargo de su responsabilidad como intelectual de denunciar una situación de la que es parte: el "sacrificio" de la madre, representante de todas las mujeres que permanecen relegadas al ámbito privado o doméstico para que otros -generalmente hombres, pero en este caso ella, la hija, representante de todas las mujeres que

[100]Hablo de "feminismo hegemónico" para distinguir esta postura -blanca, ya sea angloamericana o europea- del llamado "feminismo tercermundista" o "de color". Sin embargo, cabe aclarar que si bien en este pasaje Behar parece estar ubicándose o hablando desde ese feminismo hegemónico, su postura es más cercana a la de un feminismo alternativo, por las mismas razones que se explican en este capítulo autobiográfico de *Translated Woman*. Esta reflexión precisamente va destinada a jugar con las diferencias entre una y otra posición, mostrando la ubicación de la autora en un lugar intermedio.

trabajan fuera de la casa, en la academia o no, y tienen otras mujeres que se ocupan de las tareas domésticas- puedan triunfar en sus profesiones. A su vez, el sentimiento de culpa se produce tanto en relación a Esperanza, por el trabajo de antropóloga y la etnografía en sí que convierten la vida de la vendedora mexicana -o la historia de su vida- en mercancía, y luego, en relación a su madre, que es quien se ha "sacrificado" para que ella triunfe, según ya mencionábamos.

Además, toda esta reflexión refuerza la discusión en torno a las mujeres y el acceso a la escritura. Por un lado, nuevamente aparece la pregunta acerca de si la autorrepresentación de las mujeres por medio de la escritura se produce en relación a un otro -en este caso, el informante nativo que es también mujer, y la madre que como la antropóloga lo insinúa y señalábamos, puede ser vista como su primer otro nativo. Y en segundo término, se hace presente el interrogante acerca de si es necesario apropiarse de un espacio masculino o de estrategias masculinas para esa autorrepresentación, lo cual estaría conectado con la primera idea: ¿es necesario subordinar a un otro (mujer) para lograr esa autorrepresentación y así, acceder a un espacio público como es el texto e interactuar mediante la circulación del libro? Es en este sentido que, como lo insinúa una declaración de Barbara Gordon en otro texto al que me referiré luego, el capítulo autobiográfico de *Translated Woman* puede ser entendido como una alegoría que refiere al fin de las utopías feministas en antropología (Behar y Gordon 80).

El tema de la educación, también en conexión con el acceso a la escritura, es una de las claves de este capítulo autobiográfico, ya que es la educación un medio para ir en busca de, o interrogar acerca de la propia identidad al mismo tiempo que es un instrumento alienante, que distancia del grupo de procedencia. Como sucedía con las historias de Esmeralda Santiago y Mary Helen Ponce, la educación es destacada como el medio para la salida del barrio y el ascenso social, aunque Ruth Behar es la única de estas autoras en presentar esto como algo que no sólo distancia, sino que en un punto de su vida la hizo avergonzarse de sus orígenes:

> The more books I consumed, the more shame I felt about who I was and where I had come from. I was already plotting to leave Queens, and books were to be my passport to the other worlds I wanted to enter... (324).

Las similitudes, en todo caso, se establecen mejor en relación a Santiago, para quien también la salida del barrio es una meta lograda.

Y luego, es inevitable aquí pensar en Richard Rodriguez, a quien alude la antropóloga misma en otro texto al que me referiré a continuación, en el cual se analiza el "primer año de vida" como libro de *Translated Woman*. Un análisis que lleva a otra confesión autobiográfica así como al develamiento de nuevas frustraciones y sentimientos de culpa en lo que aparenta ser éxito, no sólo respecto del trabajo etnográfico, sino en su relación con quienes representan la autoridad en el plano familiar.

En su ensayo "Writing in my Father's Name: a Diary of *Translated Woman*'s First Year" (Behar y Gordon 65-82), Behar narra la resonancia del haber dado a conocer elementos autobiográficos en dicho texto, sobre todo en lo que respecta al ámbito familiar.[101] El enfrentamiento con el padre dado por la idea de "hacer público lo privado", conducen a la autora misma a relacionar su situación con lo narrado por Richard Rodriguez en *Hunger of Memory*. Como es de esperar por las posiciones ideológicas que estos autores representan, y como bien lo remarca Ruth Behar, hay pocos puntos en común entre ambos. Pero sí concuerdan en notar y sentirse afectados por esta escisión tajante que existe entre lo público y lo privado en la cultura hispana, al punto de que parece haber una prohibición implícita en los códigos familiares alrededor de este tema:

> In writing about my parents, I also seem to be trying to mark the distance I've traveled, the distance that separates me from them and gives me the power to describe our relationship. In his memoir *Hunger of Memory*, Richard Rodriguez declares (...). On this, if not on most other things, I agree with Rodriguez. Where I differ from him is that, as a daughter, I keep longing for my parents to approve of my writing, even when, perhaps especially when, I'm being "bad" (Behar y Gordon 72)

Como se ve, una de las diferencias aquí explícitas, está en el género. La afirmación sugiere que, dada la estructura patriarcal de la cultura

[101]Con respecto a este tema también podemos remitir a Julia Alvarez, cuya última producción, *¡Yo!* (1997) encuadra dentro del plano ficcional la polémica que ocasiona a nivel familiar el escribir sobre lo privado y personal. Esta polémica se produce reafirmando que en el caso de los hispanos -y sobre todo de las mujeres- hablar de lo personal equivale a transgredir el límite que divide los dominios público y privado. Esta novela de Alvarez se desarrolla como una contraparte que ofrecen los restantes miembros de la familia, de la versión que da Yolanda en *How the García Girls...*. Aunque ambos textos de Alvarez se enmarcan en la ficción, se observa, sobre todo a partir del último, el conflicto al que hacen referencia las reflexiones no ficcionales de Rodriguez y Behar .

hispana, aún cuando se proclamen y promuevan ideas feministas, se sigue buscando la aprobación de los padres, y específicamente, del padre de quien se usa el apellido para firmar, asignando autor (marca no sólo del emisor o productor del discurso, sino quien tiene la autoridad para producirlo, o quien lo "autoriza", según reflexionábamos) a la escritura.

Otra diferencia con Richard Rodriguez consiste en que, si bien en primer término la educación aleja al sujeto de su cultura familiar, o hereditaria, luego, también es utilizada para acercarse o interpretarla mejor -algo que acerca este texto a *Hoyt Street*. En tal sentido, el uso de la educación formal para salir de la casa paterna, del barrio, de la comunidad o para ascender socialmente, según se interprete el deseo de alejarse de la identidad cultural heredada u originaria, es un objetivo en parte revertido aquí en la opción por la antropología y en la inserción en el ámbito académico, donde, como señalábamos, la antropóloga es percibida en relación a esa otra cultura, etnia, nacionalidad o clase. Como lo explica en "The Biography in the Shadow" -en una declaración gramaticalmente impersonal, pero que resulta significativamente personal-, esto la conduce a moverse en una posición difícil tanto en el espacio anglo y hegemónico, representado por la academia, en este caso, y el espacio hispano, familiar, privado, menor del hogar paterno. Asimismo, sin embargo, la conduce a buscar un contacto entre ambos mundos a fin de poder encontrarse o reconciliar las partes de su identidad:

> Those whose nationality, racial, ethnic, or class position make them uneasy insiders in the academic world often feels as if they are donning and removing masks in trying to form a bridge between the homes they have left and the new locations of privileged class identity they now occupy (338).

En términos simples, este intento auto-etnográfico de representarse quitando máscaras y de ligar, unir de alguna forma, los dos lugares de pertenencia que entran en conflicto a la hora de definir los componentes de la identidad, es el objetivo al que apuntan, desde diversos ángulos, los textos en cuestión en este trabajo.

Regresando al texto de *Women Writing Culture*, Behar describe perfectamente en este ensayo autobiográfico lo que distancia la experiencia de todas las autoras aquí consideradas de experiencias similares escritas por varones,

> Immigrants succeed through their children (...). And the immigrant

daughter, who worries about surpassing her parents, keeps trying to include them in her work, to throw a raft their way, so they can sail together on the choppy seas of the academy (Behar y Gordon 72).

Esta declaración, que será retomada en las conclusiones, focaliza en dos de los aspectos claves que permite comparar a las autoras de este trabajo: primero, la perspectiva de género, ya que como destaca Ruth Behar, se trata de *hijas* de inmigrantes; en segundo lugar y como consecuencia, existe un dilema implícito en estas representaciones a través del contraste que se manifiesta, principalmente en relación a la figura materna, pero respecto a los padres en general, entre el cumplir con sus expectativas o revelarse. El dilema, sin embargo, no está en estas opciones, sino en el hecho de que cumplir con las expectativas significa también revelarse. Esta ironía ubica a los sujetos en cuestión en el medio de una encrucijada, no sólo por el cotejo cultural al que se ven expuestas en la definición de sus identidades, sino por los mensajes contradictorios que desde una y otra se reciben.

Otro punto interesante del ensayo de *Women Writing Culture* es la interpretación que Behar recibe de *Translated Woman* por parte de su colega y co-editor del volumen, Barbara Gordon quien observa que la alegoría del texto es el fin de la heterosexualidad, o, tal vez, el fin de las utopías feministas en antropología (Behar y Gordon 79-80). La segunda opción, a la que ya hicimos referencia más arriba, parece más acertada puesto que -además de lo señalado- la alianza entre mujeres que representa la relación de Behar con Esperanza, y en otro plano, con su madre, no pone en tela de juicio la heterosexualidad, sino la estructura patriarcal en la que se inscriben dichas alianzas. Pero finalmente, esta interpretación también parece acertada en tanto el capítulo autobiográfico -sobre todo en su referencia al episodio de las cartas que el padre destruye y al "sacrificio" de la madre en pro de su educación y liberación de lo doméstico- como este ensayo, concluyen en la imposibilidad de esa utopía feminista de escribir fuera del "nombre del padre". Esta idea, fuera de la conexión con lo académico está de diferentes maneras implícita en todos los textos del presente trabajo.

Concluyendo, tanto "The Biography in the Shadow" como este ensayo autobiográfico de *Women Writing Culture*, conducen a una misma serie de reflexiones, que se verán aún con más claridad, desde otra perspectiva representacional, en los dos textos ficcionales a observar. En primer lugar, la escritura de Ruth Behar nos habla de la imposibilidad de asimilarse a la cultura dominante en la que se ha

crecido y formado, de ser visto y de mirar plenamente como aquellos que sí pertenecen -ya sea por nacimiento, tradición, asociación lingüística, clase social o la suma de estos factores- a la misma. Luego, esa imposibilidad está estrechamente relacionada con la función de la familia, la tradición y, sobre todo, la memoria. Una memoria que liga a otra cultura que, dentro del espacio hegemónico, es considerada "menor", "secundaria", "subalterna" o "marginal".[102] Sin embargo, tampoco es posible sentirse identificado plenamente como integrante de esta otra cultura. En tercer lugar, entonces, la identidad termina por ubicarse en un espacio intermedio con respecto a las dos culturas, teniendo la posibilidad, capacidad y voluntad de actuar como "puente" entre ambas o no. En este caso, es el trabajo antropológico, y el informante nativo en especial -Esperanza- el que sirve para establecer la conexión entre las partes en conflicto (337).

Por último, el hecho de ser mujer, y sobre todo definirse como "hija" en la situación de migración/exilio, otorga también una posición particular que, como en la relación entre las culturas de las Américas, es vista en términos de dependencia o marginalidad. De dependencia, porque la situación como inmigrante/exiliado, es una consecuencia de las elecciones de los padres -específicamente, del padre en este caso- y, en tanto siempre esa experiencia se escribe "bajo el nombre del padre", es imposible salir de la estructura patriarcal. De marginalidad, ya que desde el rol de "hija" la experiencia de migración/exilio se vive desde lo marginal, desde un lugar en el que no existe poder de decisión, ni siquiera cuando se busca dar la espalda, revelarse a la cultura de origen, en tanto los signos, las huellas de la misma, se ofrecen de manera tal que delatan siempre la diferencia. Como consecuencia, por más que se ascienda socialmente, o exista una integración satisfactoria a la cultura receptora, la identidad seguirá siendo percibida e interpretada, tanto por el sujeto como por quienes interactúan con él, como marginal respecto a la norma.

Y aunque así no lo fuera, aunque no existiera ni dependencia ni marginalidad, la condición de "diferente" tanto respecto a la norma -en el sentido de lo que es visto como normal o típico, pero también, lo canónico- de una como de otra cultura, seguiría presente, marcando la identidad de este sujeto y la necesidad de una continua "(auto)traducción". Traducción que implica perder algo o, lo que es

[102]Señalo estos términos entre comillas ya que cada uno de ellos, en tanto rótulos, representa una perspectiva ideológica diferente, pero que, en todos los casos, se manifiesta desde el espacio anglo-americano.

peor, perderse ["How far can one go in shuttling back and forth across these borders without losing everything in the translation? (*Translated Woman* 339)], pero para la cual el discurso antropológico o etnográfico resulta un instrumento y un medio para, o bien recuperar, o al menos, reflexionar sobre lo que puede recuperarse y, tal vez, ganar.

VII
Sueños de lo imposible: *Dreaming in Cuban*

La sección autobiográfica de *Translated Woman* conduce directamente hacia la consideración de *Dreaming in Cuban*, donde la novela es el género mayor en el cual se proyecta, encuadrándose disfrazadamente, lo autobiográfico. En lo que refiere a este género, enmarcado aquí en la ficción y no ya en un "otro" como sucedía en la etnografía de Behar, el caso que se presenta es muy similar: Cristina García y su contraparte ficcional, Pilar, fueron traídas a los Estados Unidos siendo muy pequeñas y criadas en New York, teniendo acceso a una educación formal universitaria.

Por ello, también en *Dreaming in Cuban* la escritura, teniendo como base el trabajo instrumental de la memoria, proyecta el camino recorrido por el sujeto en busca de una identidad -nacional, cultural, genérica- como una experiencia traumática o, por lo menos, conflictiva, en la que la relación con los padres y la familia en general, la tierra donde se vive y aquella desde donde se partió, la lengua materna y la adoptada a partir de la educación formal, son puntos inevitables a revisar. En tal sentido, las relaciones representadas entre los personajes de esta novela, como las que trazaba Ruth Behar a

través de ciertos episodios familiares traumáticos rememorados en "The Biography in the Shadow", permiten constatar la verdad de las palabras de Coco Fusco, al decir que los cubanos -o quienes étnicamente están ligados de alguna manera a la cubanidad- siempre están luchando con aquellos a quienes más aman en respuesta de la fuerte represión y separación que los afecta, incluyéndose ella misma dentro de tal afirmación (Fusco 3).[103]

En esta novela de Cristina García, su primer texto publicado y con gran éxito -como era el caso de Esmeralda Santiago-, el enfrentamiento es claro, hasta en exceso; las diferencias de perspectiva entre los personajes son tajantes al punto de que pueden verse de una manera esquemática, pero también así de definida es la unidad del grupo y la coherencia de las posiciones que sus integrantes, en su mayoría mujeres, han adoptado. La experiencia colectiva femenina y la visión que esa colectividad tiene de la nación, adquieren mayor relevancia que en los textos anteriormente considerados. También, a diferencia del texto de Behar, no estamos aquí ante la percepción del intelectual que revisa su identidad y su pasado desde un discurso semi-académico, sino como sucedía principalmente en *Silent Dancing*, la incursión en el pasado propio se produce desde la semi-conciencia -o hasta inconciencia- de la creación literaria.

La identidad, la historia individual y familiar, son terrenos de exploración creativa en la que se introduce abiertamente la ficción y por ello, como se verá también respecto al texto de Julia Alvarez, *Dreaming in Cuban* marca un acercamiento diferente a la memoria. Principalmente, este acercamiento hace que lo autobiográfico, a pesar de no pasar desapercibido, quede velado tras el intento de representación de la historia desde la perspectiva diversa de la mencionada colectividad de mujeres.

"Soñar en cubano": ¿pueden los sueños tener nacionalidad o contenerse bajo una bandera? Siguiendo la metáfora, diríamos que sí, que tienen muchas veces la nacionalidad otorgada por la nostalgia de quien los sueña y que sólo mediante el sueño, como en la ficción que

[103]Esto es algo que, por otra parte, se puede observar diariamente en las opiniones encontradas de los cubanos exiliados en Estados Unidos con respecto a cualquier iniciativa norteamericana ya sea en pro o en contra de la continuación del bloqueo. Por ejemplo, ante la idea de que un reconocido grupo de baseball vaya a jugar a Cuba, un grupo de exiliados se manifiesta totalmente en contra, otro apoya por completo la idea y son los menos los que mantienen una posición neutral o cautelosa (*Miami Herald*, cadenas de radio hispanas 3/8/99).

éste crea, le es posible volver a asumirla. Además, quienes sueñan son, en este caso, mujeres que forman parte de un mismo árbol genealógico cuyas raíces están en la tierra cubana.

De los textos aquí considerados, *Dreaming in Cuban* es el que cuestiona en términos más claros la idea de una identidad nacional desde la visión de un colectivo femenino que se intenta representar a partir de las diferentes voces y posiciones de los personajes delineados en la ficción. Implicando, además, la coordenadas del exilio cubano, la idea de la nacionalidad perdida y recuperable sólo a través de la imaginación, se torna particularmente interesante, sobre todo en un estadio epocal en el que el sentido del "nacionalismo cultural" está siendo cuestionado al ser puesto bajo la lupa conceptual de la globalización (Lee 300).

Si se piensa la "nación" en los términos de Benedict Anderson, es decir como una "comunidad imaginaria", que lo es en tanto:

> the members of even the smallest nation will never know most of their fellow-members, yet in the minds of each lives the image of their communion...all communities larger than primordial villages of face-to-face contact (and perhaps even these) are imagined (Anderson 6).

Entonces, a construir o deconstruir tal comunidad es a lo que apunta esta novela desde ese "soñar en cubano" de sus protagonistas, mayoritariamente, mujeres. Por otra parte, porque se trata de mujeres, la nación también es otra forma de nombrar el "hogar", o la versión matriarcal de la "patria". A pesar de que, como lo afirma Consuelo López Springfield, para las mujeres caribeñas, el "hogar" ("home") es tanto el lugar del saber comunitario como el de la opresión sexual (López Springfield xiii), lo que se constata a través de los textos aquí considerados, principalmente los de Ortiz Cofer y Esmeralda Santiago, se trata de un espacio asociado con lo femenino, necesario para la identidad que, si no es concretamente localizable, necesita por lo menos ser instaurado o reconstruido en términos simbólicos.

Tomando la hipótesis de que el texto construye tal comunidad imaginaria, "nación" y "hogar", resulta claro que la misma se encuentra escindida entre dos espacios: por un lado, Cuba y allí, Celia, madre y abuela de las restantes mujeres -y niños- protagonistas, la matriarca, quien queda "aislada" por decisión propia de apoyar la causa de la revolución y pone su devoción hacia la isla -y quien la gobierna-[104] por encima de sus lazos familiares.

[104]En tal sentido, el reino de Celia es el de un matriarcado contenido y

También Felicia integra este espacio, pero a diferencia de su madre, la isla representa el lugar donde se cumple un destino cruel. Nunca ha sido considerada por su padre, las relaciones con sus afectos son conflictivas en general, y busca refugio en la santería, un culto del cual, por su origen blanco, podría sentirse ajena o, incluso, que la excluiría. En tal sentido, como lo observa María Teresa Marrero, Felicia es un personaje periférico no sólo porque no es central a la trama, sino por hallarse en el borde de la norma, psicológica y socialmente (Aparicio y Chávez-Silverman 153).

Fuera de los lazos familiares, pero hermanada por su amistad con Felicia, Herminia, en cambio, defiende la revolución, anhelando que algún día ponga en condiciones de igualdad a los sexos como lo ha hecho con las divisiones raciales: "One thing hasn't changed: the men are still in charge. Fixing that is going to take a lot longer than twenty years" (185). Como en la ficción se ve representado principalmente por la relación entre estas dos mujeres, Cuba post-revolucionaria es uno de los pocos lugares en donde ha habido un intento colectivo de cambio en la dinámica de clase y raza que a través de la historia ha dividido y aún divide a las mujeres.[105]

En la otra margen, y aún cientos de millas hacia el norte, se encuentra Lourdes que es el prototipo de la latina "asimilada", quien ha buscado el frío de New York precisamente para alejarse de toda posible evocación de su tierra natal que se daría por supuesto en Miami. Lourdes es la "otra" madre[106] que, para decirlo en forma

gobernado por otro reino mayor, patriarcal, a cuya cabeza se encuentra "el Jefe", es decir, Castro.

[105]Por supuesto, como lo examina Ruth Behar en su artículo "Daughter of Caro" (en López-Springfield 112-120), ese intento no siempre es un logro, sobre todo porque como lo nota Herminia en *Dreaming in Cuban*, las estructuras patriarcales de poder, que suponen una estratificación de las relaciones humanas, son reproducidas a nivel doméstico, estableciendo diferencias, sobre todo raciales, entre las mujeres mismas. También Margaret Randall, refiere a las mismas dificultades al registrar sus impresiones sobre la situación actual en Cuba respecto a las diferencias de género y raza en su ensayo "Return to Cuba" (Randall 1995, 176). Desde otra perspectiva, María Teresa Marrero afirma que Felicia es un personaje construido desde los valores y convenciones literarias estadounidenses y como tal, a pesar de ser uno de los personajes más fuertes de los creados por la literatura de U.S. latinos, es dudosa su representatividad en lo que respecta a la política racial de la Cuba post-revolucionaria (Aparicio y Chávez-Silverman 154).

[106]Nótese que Lourdes es representada en relación a la figura de madre de Pilar más que de hija de Celia, contrariamente a lo que sucede con la imagen de

redundante, da la espalda a su propia madre y cuya relación con la tierra a la que ha migrado funciona bajo la imagen del *melting pot*, híbrido pero homogeneizador al fin:[107] acepta el nuevo idioma, no quiere saber nada de Cuba, su estatus de inmigrante "la ha redefinido":

> Lourdes considers herself lucky. Immigration has redefined her, and she is grateful. Unlike her husband, she welcomes her adopted language, its possibilities for reinvention (...) She wants no part of Cuba, no part of its wretched carnival floats creaking with lies, no part of Cuba at all, which Lourdes claims never possessed her (73).

Aún así, Lourdes es perseguida por el fantasma de su padre quien le recuerda su cubanidad: una cubanidad que, contrariamente a lo que sucede con Celia, es pre-castrista y anti-comunista; una cubanidad que, así entendida, defiende la existencia de Cuba como satélite dependiente de Estados Unidos. Esto se refleja en su actitud en pro de integrarse a esta América, pero buscando mantener una traza o marca del lugar de origen. A pesar de darle el nombre de "The Yankee Doodle" a su cadena de pastelerías reafirmando su intento de incorporarse a esta América, Lourdes también coloca una placa con su nombre "Lourdes Puente" para que vean, según ha dicho su padre, que no todo los latinos de Nueva York son puertorriqueños, haciendo visible no sólo su origen sino su presencia como cubana:

> "Put your name on the sign, too, *hija*, so they know what we Cubans are up to, that we're not all Puerto Ricans," Jorge del Pino had insisted (...) Each store would bear her name, her legacy: LOURDES PUENTE, PROPRIETOR (170-171).

Como Sandi, la hermana más conflictuada de *How the García Girls...,* Lourdes tiene problemas con su cuerpo y su alimentación: a pesar de su intento de interpretar el rol de quien ha superado el trauma del exilio, el mismo se manifiesta en sus actitudes extremistas hacia sí misma y su familia.

Felicia. Respecto a la "maternidad" de Celia, Felicia y Lourdes y la forma opuesta en que cada una asume su rol, recuerda la imagen que presenta Pérez-Firmat al comienzo de "My Life as a Redneck": "Cuba is a body of land, smaller than a continent, surrounded by mothers on all sides. Big mothers. Mean mothers. Total mothers. No Cuban is an island because we are all caught and connected in the great chain of maternal being"(Poey y Suarez 223).

[107]Existen varios trabajos sobre este concepto de *melting pot* que da lugar a intrincados debates. Para un acercamiento al tema remito a Gleason (20-46).

Sin duda, Lourdes representa a una generación de emigrados en conflicto con sus raíces, que abraza su nueva nacionalidad, pero sin querer abandonar su pasado a pesar de que se intente darle la espalda. El simbolismo del apellido "Puente", asumido en ella por vía conyugal -es el apellido de su esposo-, parece marcar tal paradoja, reflejada en otro plano en el estado de matrimonio. Dicho simbolismo adopta una faceta diferente en el caso de Pilar quien lo ha recibido desde su nacimiento, como si la función de "Puente" fuera inherente a su identidad.

En una zona intermedia, pues, fuera de Cuba pero mirando hacia allí y sobre todo hacia la imagen de su abuela, se encuentra Pilar, proyección de la figura autorial en la ficción,[108] quien sufre las consecuencias de esa escisión de la comunidad imaginaria que vendría a representar a la nación cubana. En el conflicto entre la pertenencia a uno u otro espacio, es ella quien "sueña en cubano" y es en su discurso donde esa comunidad se deconstruye simultáneamente al intento de trazar un puente que una uno y otro espacio a partir de la memoria que se suma a la creatividad y el sueño.

> Most days Cuba is kind of dead to me. But every once in a while a wave of longing will hit me and it's all I can do not to hijack a plane to Havana or something. I resent the hell out of the politicians and the generals who force events on us that structure our lives, that dictate the memories we'll have when we're old (138).

El desarraigo es en Pilar aún más conflictivo que en el caso de

[108] La historia ficcional que presenta la novela encuentra claramente un paralelo con la propia historia de Cristina García como se observa ya en la dedicatoria, el epígrafe de Wallace Stevens y en los rasgos biográficos de la autora; en tal sentido, es en la figura de Pilar donde tales rasgos se despliegan en la narrativa. Sin embargo, considero que el texto dista de poder ser leído como autobiografía. En primer lugar por el encuadre ficcional de la historia que está ya dado en el rótulo "novela" y excluye entonces a otros géneros. Luego, la narración no mantiene una primera persona que monopoliza el discurso. En tercer lugar, y en relación a esto último, el discurso autobiográfico es uno de los tipos discursivos que se utilizan en la composición del texto como sucede también con el discurso epistolar y no parece poner en duda el género del mismo. Hecha esta salvedad, es posible afirmar que es en el discurso de Pilar donde lo autobiográfico así como ciertas características del *bildüngsroman* pueden observarse. Para la observación del funcionamiento de lo autobiográfico en la novela, remito al artículo de Álvarez-Borland, "Displacements and Autobiography in Cuban-American Fiction".

Lourdes en tanto ella no tuvo la posibilidad de elegir. En este sentido,
en relación al español y a la tierra nativa se genera no sólo curiosidad,
sino una cierta ansiedad provocada por la interrogación acerca de qué
habría pasado en el caso de que la vida de los padres hubiera tomado
un rumbo diferente al de la migración/exilio.[109] La respuesta del
imaginario subjetivo consiste en idealizar una situación que surgiría de
lo imposible de saber. Por esto, el discurso de Pilar -como sucedía en
cierta forma con Yolanda y la República Dominicana en *How the
García Girls*-, hace de Cuba un lugar utópico donde reina el libre
albedrío, contrariamente a la visión de Lourdes (y a la visión de
muchos cubanos y estadounidenses) según puede verse en reflexiones
como la siguiente: "I may move back to Cuba someday and decide to
eat nothing but codfish and chocolate" (173).

La ansiedad por encontrar una identidad cultural -posiblemente la
misma de la escritora- que incorpore el lugar de procedencia, es en
Pilar un punto determinante para hacer de Cuba una utopía, en tanto
espacio de lo desconocido y prohibido por su madre. Nuevamente se
plantea aquí la confrontación con esta figura. Además de lo que se
señalaba en el capítulo sobre *Silent Dancing* acerca de la relación
madre-hija que suele darse en la autobiografía femenina, Nancy
Saporta Sternbach y Eliana Ortega notan en *Breaking Boundaries* que
en muchos textos de latinas dicha relación sirve como terreno de
confrontación entre culturas, generaciones y posturas frente al acto de
migración o exilio (Horno-Delgado et al. 12). *Dreaming in Cuban* es
sin duda un ejemplo de ello. Como en *Silent Dancing* madres e hijas se
enfrentan, mientras la relación entre abuelas y nietas se refuerza,
convergiendo, en este caso en un mismo espacio imaginario dado por
la memoria y simbolizado bajo el nombre de la isla, aunque sin
implicar una localización física, concreta, en ella.

En *Dreaming...* se ofrece entonces la idea de "cubanidad" que
muchas familias de exiliados mantienen a pesar de haber roto lazos
concretos con el espacio físico e ideológico de la isla. Esto también se
ve en otros textos ficcionales, de traza autobiográfica como *Memory
Mambo* (1996) de la cubano-americana Achy Obejas.[110] Publicado en

[109]Este interrogante que considero muy claro en el texto de García, es también
resaltado y marcado como propio de una generación (lo cual puede constatarse
además en el caso de Ruth Behar) en la lectura que María Teresa Marrero,
como cubano-americana de la misma generación que García, hace del texto
(Aparicio y Chávez Silverman 154).

[110]A pesar de que superficialmente esta novela reviste las condiciones para ser
incorporada en el *corpus* de textos que se abordan en este trabajo (momento de

los noventas, esta novela construye, desde la perspectiva homosexual, una historia en la que la "cubanidad" está tan bien definida en el espacio norteamericano como lo estaría en la isla, aunque, por supuesto, en este territorio adquiere características particulares y lo propiamente "cubano" se define principalmente por la situación de exilio y en función de la memoria. Considerando a los sujetos dentro y fuera de la ficción, como en *Dreaming in Cuban*, este texto permite desde su título trazar hipótesis sobre el uso de la memoria para definir una identidad singular y colectiva en relación a la isla. Así se confirma en las primeras páginas:

> There are times, I admit, when I can't remember if I'm related to somebody by blood or exile (...). These aren't lies or inventions. How else could I explain my family? How else could I explain myself? I don't long for a perfect memory. (...) What I want to know is what *really* happened (Obejas 14).

Sin embargo, el texto de Obejas marca un rumbo diferente ya que lo que se anuncia como recurrencia a la memoria en busca de los orígenes, termina por ser otro tipo de búsqueda más relacionada con los planteamientos que postula la sexualidad de la narradora y su historia particular. Además, como lo anticipa esta cita, en *Memory Mambo*, la memoria es un instrumento para indagar en lo que es "verdadero" y/o "real" y lo que no lo es, desenvolviendo la trama hacia lugares predecibles.

Retornando al texto de García, precisamente, por el rol central de la memoria lo utópico se mantiene vigente hasta el momento en que Pilar visita Cuba con su madre y decide que su lugar es New York. Existe una reconciliación con sus raíces, pero también se diluye la utopía sugerida por el espacio prohibido y, además se da la posibilidad de elegir: Nueva York deja de ser el lugar obligado para ser el espacio al que pertenece la identidad, conviviendo lo cubano con lo americano. Por supuesto, en la imaginación Cuba puede seguir manteniendo el

publicación, autora "latina", tono autobiográfico que subyace a la ficción, importancia dada a la memoria y su utilización para la definición de una identidad), no la he incluido, principalmente debido a que, como se ha señalado, presenta una perspectiva homosexual en lo que refiere a la construcción de la identidad. Esto lleva a posicionar, tanto a la voz de la protagonista como a la de la autora -y en consecuencia al texto-, en una dirección diferente con respecto a varios temas que en general presentan los textos de este *corpus*.

estatus de utopía perdida, en tanto lo que hace elegir a Pilar es la idea de una pertenencia incompleta a la isla, más allá de la presencia de su abuela cuya memoria tiene como misión conservar.

Pilar es el prototipo de la adolescente rebelde, y esa rebeldía se manifiesta principalmente en la relación madre-hija. La confrontación con la madre es relevante en este caso porque no se trata simplemente de un problema generacional, sino que está conectado con lo anteriormente mencionado: Lourdes ha hecho de Cuba -y en consecuencia de todo lo relacionado con la isla, incluido el español- un tabú y como tal, a Pilar se le presenta como algo fascinante, como el lugar del deseo. El punto de conflicto en el enfrentamiento con Lourdes es, entonces, la cultura en la que le está prohibida indagar a pesar de ser un componente de la identidad. En contraste con el frenesí de su madre por asimilarse a la americanidad, Pilar representa a una generación en constante búsqueda de sus raíces.

Respecto del género, a diferencia de las restantes mujeres, principalmente de la figura de su madre, Pilar no sólo no se apropia de comportamientos masculinos para construir su identidad,[111] sino que además cuestiona esta "asociación" entre géneros determinada socialmente:

> I think about all women artists throughout history who managed to paint despite the odds against them (...) Even supposedly knowledgeable and sensitive people react to good art by a woman as if it were an anomaly, a product of a freak nature or a direct result of her association with a male painter or mentor (139-140).

En este sentido, parece claro que su voz apunta a diferenciarse de los restantes discursos y que una voz similar a esta de la ficción subyace la red de mujeres o la historia matrilineal que traza el texto: se trata de la trayectoria de una mujer artista en la definición de su identidad, dada a

[111]Cabe aclarar en relación a la identidad genérica, que desde un sector de la teoría feminista el concepto de "construcción" es rechazado precisamente por implicar en cierta forma la imposición tácita de la masculinidad sobre una superficie pasiva, supuesta como femenina (véase Butler, "Preface"). Desde tal perspectiva hablar de "construcción" supondría en sí la adopción o apropiación de tácticas masculinas por parte de un sujeto femenino para posicionarse en una zona de poder, lo que resulta paradójico, pero que puede verse como una de las estrategias principales de algunas feministas. A pesar de esto, utilizo aquí el término no en este sentido, sino de manera más simple como sinónimo de "formación", ya que en el discurso de Pilar, como he señalado, el relato adopta la forma del *bildüngsroman*.

partir de fragmentos de la memoria familiar.[112]

Pilar como artista ficcional y Cristina García como su creadora no ficcional reafirman la necesidad de salir de un modelo masculino individualista para definirse vocacionalmente desde la memoria de sus antecesoras en el árbol genealógico familiar. Pero sin caer en el error de esas antecesoras -Celia y Lourdes en lo que respecta a la ficción-, quienes han mal interpretado la idea de matriarcado al instaurar un sistema que es simplemente un patriarcado con una mujer a la cabeza.[113]

Así, las palabras de Pilar respecto a la identidad de la mujer artista hacen resonar lo que advierte Margaret Randall en su ensayo "Woman to Woman, Our Art in Our Lives":

> As we imitate men, we lose memory. Without the collective memory -our real history- we are denied our uniquely personal history as well. If we cannot remember the women who have gone before us, we cannot remember ourselves, our own lives. We are not whole. As we retrieve and recreate the memories, we recreate ourselves (Randall 1991, 189).

A través del personaje de Pilar, el texto intenta dar cuenta de la búsqueda de identidad que emprenden en general las mujeres artistas de este fin de siglo, tratando de establecer modelos femeninos que surgen a partir del trabajo con la memoria y permiten establecer un nexo entre la historia personal y la historia colectiva.

Desde el discurso de Pilar, la novela puede leerse, pues, como una forma de *bildüngsroman*.[114] El aspecto "autobiográfico"[115] que adopta el relato en primera persona se extiende desde la pubertad hasta la

[112]Sobre este tema en relación con el discurso feminista, es interesante el artículo de Linda Williams "Happy Families? Feminist reproduction and matrilineal thought" en Isobel Armstrong (48-83).

[113] Remito nuevamente al artículo de Pat Whiting, al que hice referencia en el capítulo dos de este trabajo.

[114]Recuerdo aquí que por "*bildüngsroman*" entiendo la narración de una experiencia de aprendizaje que implica movilidad social y geográfica, la aceptación final de convenciones sociales por parte del héroe/heroína, lo que implica la definición de una identidad socio-cultural. Otras características del género son, en lo formal, el interiorismo psicológico, y en lo ideológico, la legitimación de los valores propios de un orden social burgués.

[115]Señalo "autobiográfico" entre comillas en tanto, como he señalado, lo que posee de autobiográfico es sólo el hecho de ser una narración en primera persona y permitir el establecimiento de conexiones con el sujeto autoral.

juventud de Pilar y da cuenta de la búsqueda del sujeto para delinear su identidad y su espacio. Esa jornada termina, según ya se ha señalado, con la aceptación de lo hispano o latino como parte de la identidad, pero al mismo tiempo con la decisión de optar por el espacio neoyorquino:

> I've started dreaming in Spanish, which has never happened before. I wake up feeling different, like something inside me is changing, something chemical and irreversible. There's magic here working its way through my veins (...) I love Havana, its noise and decay and painted ladyness (...) I'm afraid to lose all this, to lose Abuela Celia again. But sooner or later I'd have to return to New York. I know now it's where I belong -not *instead* of here, but *more* than here. How can I tell my grandmother this? (236).

En el mismo sentido del *bildüngsroman*, el texto define quién escribirá la historia. La certeza de Celia acerca de que será Pilar quien preserve su memoria y por extensión, la memoria de Cuba, es una de las claves con las que juega el texto.[116] La carta final a su amante Gustavo, escrita el día del nacimiento de Pilar, cierra el texto con esta idea que aparece en forma recurrente: "She [Pilar] will remember everything" (245). Mientras que Lourdes es la hija cuya madre olvidará el nombre, Pilar es la nieta que no sólo recordará sino que escribirá la historia de la familia, de sus raíces, justificando de alguna manera el surgimiento de una identidad nueva: la de los cubanos que se aceptan como tales al mismo tiempo que reconocen su pertenencia al espacio cultural norteamericano, conciliando así sus partes en conflicto. Una defensa del multi-culturalismo donde la memoria sirve como puente conciliador entre espacios ideológicamente enfrentados.

Como lo observa Isabel Álvarez-Borland, utilizando los términos de Susan Stanford Friedman, lo autobiográfico, aún desde la ficción, funciona como un ritual que une a la comunidad (Alvarez-Borland 47).[117] Entonces, la "cubanidad" evocada en esta novela, según

[116]En inglés se produce un juego interesante con el término recordar: "*remembering*" puede verse como lo opuesto de "*dismembering*", es decir como la reconstrucción de fragmentos o unificación de lo que había sido separado. Esto es en cierta forma lo que la figura de Pilar apunta a representar en el texto, puesto que es en ella y en la función de "recordar" o conservar la memoria que se le concede, donde se produce una especie de conciliación entre lo cubano y lo norteamericano.

[117] Véase Iraida H. López, " '...And there is only my imagination where our history should be': An interview with Cristina García". Nótese que el título de

expresa Coco Fusco, "floats effortlessly across borders" (Fusco 20) por la comunicación que los personajes, aún separados física e ideológicamente, logran establecer, y en esa comunicación Pilar es la clave, como lo es la generación que representa: una generación en la que, especialmente en las mujeres, existe no sólo el deseo, sino una necesidad de regresar a las raíces que se hallan en la isla y se materializa en los viajes que emprenden en busca de sus identidades tanto como para cotejar un destino que no fue realidad.

Regresando a la idea de la nación como familia escindida, la novela apunta entonces a establecer una restitución imaginaria de la unidad perdida por la comunidad a partir del personaje y voz de Pilar, *alter ego* de la figura autoral, quien al respecto no sólo ha reconocido este componente autobiográfico sino que también ha señalado la intención restauradora que subyace al texto, logrando desde la ficción reestablecer los lazos cortados por la historia.

esta entrevista que es parte de las declaraciones de Cristina García, se encuentra en la novela misma en la voz de Pilar (*Dreaming in Cuban* 138).

VIII
La paradoja de perder para ganar: *How the García Girls Lost Their Accents*

El "acento" es, sin duda, una de las marcas más delatoras de la procedencia, un signo de desplazamiento, y por ello, para quienes migran y quieren asimilarse al nuevo país, dejando de ser percibidos como extraños, perder el acento se convierte en una verdadera meta. Una vez perdido, sin embargo, se supone que es algo irrecuperable. A diferencia de los momentos pasados, el acento tampoco puede ser recordado más allá del tener conciencia de que se lo tuvo. Ahora bien, ¿hasta qué punto se pierde el acento? ¿Es posible lograr esto? o en otros términos, ¿es posible una asimilación completa?

Partiendo de estas reflexiones, *How the García Girls Lost Their Accents* sugiere desde el título o bien ser una receta para la asimilación, un testimonio[118] de la posibilidad de incorporarse definitivamente al país adoptivo, o por el contrario, una pregunta indirecta que con nostalgia da nombre a la narrativa de un proceso irreversible.

Como en *Dreaming in Cuban*, la narración se presenta desde

[118]Por supuesto, utilizo aquí el término "testimonio" en un sentido literal y no en referencia al género de textos así caratulado.

diferentes perspectivas y voces narrativas -en su mayoría representando figuras femeninas-, pero con una voz/perspectiva "líder" que se corresponde con un personaje identificable con la figura autoral.[119] En este caso, se trata de una de las "chicas García", Yolanda o "Yoyo",[120] quien abre[121] y cierra la historia al lector desde un presente situado en 1989 (dos años antes de la publicación del libro). Se trata así de una historia enmarcada por una escena clave: el regreso de Yolanda a la isla de su infancia, es decir, el regreso concreto a un espacio que, como en el caso de *Dreaming in Cuban*, está marcado por el deseo y por su reconstrucción mediante la memoria. La escena del regreso, según se verá luego, muestra una serie de desentendimientos provocados, en parte, por la distancia que se establece entre la imagen creada por la memoria y el deseo, y lo que ofrece la realidad.

El relato enmarcado, que comprende la historia general de las hermanas García y, marginalmente, de sus padres, es retrospectivo: llega hasta el recuerdo más lejano de Yolanda alrededor de 1960, para retornar al presente en el párrafo final del texto que sirve de síntesis en lo que respecta al personaje y la crónica en general.

> Then we moved to the United States. The cat dissappeared altogether. I saw snow. I solved the riddle of an outdoors made mostly of concrete in New York (...) You understand I am collapsing all time now so that it fits in what's left in the hollow of my story? I began to write (...) There are still times I wake up at three o'clock in the morning and peer into the darkness. At that hour and in that loneliness, I hear her, a black furred thing lurking in the corners of my life, her magenta mouth opening, wailing over some violation that lies at the center of my art (289-290).

Uno de los puntos más interesantes de este párrafo final es la oración con signo de pregunta dirigida al lector en tanto sugiere la imposibilidad de que todo el cúmulo de experiencias, emociones,

[119] Esta identificación salta a la vista: Julia Alvarez es profesora de literatura inglesa, dominicana aunque creció y se educó en Estados Unidos, como su personaje Yolanda.

[120] Tanto por el nombre y características que se le dan a este personaje como por la idea de un clan de cuatro hermanas, etc., sería interesante ver si existe en *How the García Girls...* una especie de parodia, versión "inmigrantes hispanas que marcan la nueva identidad femenina americana", o simplemente la influencia subyacente de la lectura de *Little Women* de Louise May Alcott.

[121] Aunque el relato comienza en tercera persona, el mismo aparece focalizado desde el punto de vista de Yolanda.

vivencias en general, que supone la historia de inmigración quepan en el espacio del relato.

Pensando en esto último, pero retornando al principio de la narración, diré que la voz y la perspectiva de Yolanda no sólo son nostálgicas, sino que llevan implícito un mensaje: el de la pérdida que presupone la migración. El significado del verbo *"to miss"* se traduce en español, según el contexto, como "extrañar" o como "perder". Así, si bien en el siguiente párrafo adquiere el sentido de "extrañar", se puede jugar a interpretarlo además como "perder":

> Here and there a braid of smoke rises up from a hillside - a *campesino* and his family living out their solitary life. This is what she has been missing all these years without really knowing that she has been missing it. Standing here in the quiet, she believes she has never felt at home in the States, never (12, el subrayado es mío, bastardillas del original).

Como si se tratara de una circunstancia de exilio según la define Edward Said, "una condición de pérdida terminal" (Said 1990, 357), una situación no sólo irremediable sino imposible de superar en forma definitiva, la narración surge de ese sentimiento de "pérdida". De hecho, el caso que el texto presenta, así como la historia personal de la autora, se relacionan con el exilio, aunque de una forma indirecta: las hermanas García parten de la República Dominicana cuando sus padres -específicamente, el padre- deciden salir del país por cuestiones políticas y bajo el riesgo de perder la vida si permanecen allí.

El tema del exilio pone en contraste a las Américas. Aquella que representa la República Dominicana es una América donde reina el terror y las conspiraciones, mientras que la América que nombra al país del norte, es el lugar de la libertad, la seguridad y el éxito, aún para los inmigrantes/exiliados. Tal es la visión que da el texto en lo que respecta a los padres: "They could not talk, of course, though they had whispered to each other in fear at night in the dark bed. Now in America, he was safe, a success even" (139).

Esta misma visión es la que se hace presente en otro texto reciente sobre la migración dominicana. *Muddy Cup* (1997), de la periodista norteamericana Barbara Fischkin, también establece esta dicotomía entre una y otra América: la del autoritarismo y la censura que representa la República Dominicana y la democrática, donde reina la libertad que se identifica con Estados Unidos. En *Muddy Cup* se suma además el factor económico que se hace más presente en tanto el caso presentado por Fischkin es el de una familia con pocos recursos que

migra por cuestiones económicas más que políticas. En un pasaje que habla acerca del razonamiento de Roselia Almonte en torno a la migración, en el que el factor de seguir a su marido no es el dominante,[122] la dicotomía entre sociedad pre-capitalista y capitalismo aparece implícita en este "balance emocional":[123]

> A balance sheet was in her head, the poor versus the prosperous, the familiar versus the unknown, taking care of her children now versus working so that she could provide for them later (Fischkin 179).

Relacionado con esto último, resulta de interés que en el contraste entre las Américas que ofrece *Muddy Cup* ya desde el subtítulo, *A Dominican Family Coming of Age in A New America*, se sugiere que si bien tanto la República Dominicana como Estados Unidos son, geográficamente hablando, parte de América, la que representa el país caribeño pertenece a un viejo orden, mientras que Estados Unidos es una "nueva" América, implicando en este adjetivo una serie de cualidades positivas, principalmente la inexistencia de un pasado que en muchos sentidos podría ser pensado como "perjudicial" en la definición de una identidad que representa o es parte de un colectivo.

Todo esto es aplicable a la visión de la generación que toma la decisión de emigrar. Sin embargo, la perspectiva cambia si hablamos de la experiencia de los hijos que son trasladados a una edad temprana, teniendo que adaptarse a los actos y decisiones de los mayores. En *Muddy Cup,* por ejemplo, una de las hijas de la familia Almonte, Cristian, traiciona en cierta forma el proyecto migratorio familiar, decidiendo volver a la isla para casarse y formar su propia familia, en tanto prefiere aceptar lo negativo de su país a ser percibida como inferior por su condición de inmigrante. En segundo lugar, especialmente en relación a este personaje, el texto hace evidente las expectativas que la sociedad pone en los inmigrantes (Honig).

[122]La historia migratoria que este texto presenta es un típico ejemplo de cadena familiar: primero emigra Marta Almonte en busca de prosperidad, luego logra que sus hermanos emigren también; de los hermanos la historia se detiene en Javier, casado con Roselia y padre de Elizabeth, Cristian y Mauricio. Javier "pide" a su mujer e hijos, pero sólo ella y la hija mayor obtienen visa. Tras la intervención de un congresista, los dos hijos restantes logran emigrar también. De todos ellos, sólo Cristian vuelve a vivir a la isla. Javier y su mujer planean volver cuando se retiren.

[123]La autora-narradora caratula este razonamiento como "the emotional calculations of an emigrant" (Fischkin 179).

Expectativas cuyo peso no todos los sujetos están dispuestos a soportar. Como lo marca Fischkin, en el caso de Cristian, "She just needed her predictable life" (Fischkin 265).

Los otros dos hijos de los Almonte, Elizabeth y Mauricio, adoptan el camino del estudio como forma de vencer la discriminación. El ejemplo de Mauricio, a quien la autora llama "the graduate student" cuando se refiere al presente de la escritura, es representativo no sólo de una forma de vencer sino revertir la discriminación, convirtiéndola en lugar de privilegio: habiendo emigrado con sólo once años a Estados Unidos, y tras una separación traumática de sus padres, ya en la universidad Mauricio hace uso de su pertenencia a una minoría étnica para obtener una beca que le permita continuar sus estudios graduados.[124] En *¡Yo!* (1997), donde Julia Alvarez amplía la historia de *How the García Girls...* y específicamente de Yolanda, se representa esto en la narración de Sarita, la hija de la sirvienta que, como Mauricio en *Muddy Cup*, aprovecha las ventajas de ser parte de una minoría y acceder a la educación de esta nueva América para ascender, ubicándose en un lugar más alto de la escala social que las propias hermanas García (Alvarez 1997, 54-72).

Ellas, por su parte, como protagonistas de este *bildüngsroman* colectivo en el que el aprendizaje y la incorporación a la sociedad se constituyen precisamente como un trayecto hacia la pérdida del acento, ven ese contraste entre las Américas como un punto que las sitúa en desventaja. La búsqueda de formas estratégicas de "disimular", si no revertir, esa desventaja se convierte en objetivo central en la vida de estos sujetos. El problema común a todo adolescente, se hace aquí más manifiesto: cómo "encajar" en el nuevo espacio, descubrir el lugar que el sujeto ocupa en la comunidad que se habita. "How to fit in America" es un tema que el texto hace explícito en relación a las hermanas:

> Here they were trying to fit in America among Americans; they needed help figuring out who they were, why the Irish kids whose grandparents had been micks were calling them spics (138).

Y en el que también enfatiza la narración de Sarita en *¡Yo!*:

> And did the García girls themselves really know who they were?

[124] El caso representado por Mauricio en *Muddy Cup* es muy similar a lo observado acerca de Esmeralda en *When I Was Puerto Rican*. Como en este último texto, se insinúa que no tanto en el trabajo como en la educación es donde está el camino del "American Dream".

Hippy girls or nice girls? American or Dominican? English or Spanish? Pobrecitas... (Alvarez, Julia 1997, 64).

Tratado con tono trágico tanto como con humor, esta cuestión de la adaptabilidad es como en *Silent Dancing* un punto clave. Para la narradora principal, Yolanda, su situación, según es relatada en ciertas zonas, es más que una desventaja una especie de condena que al ubicarla en una zona híbrida respecto a su pertenencia cultural, le impide definirse frente a otros sujetos.

> I saw what a cold, lonely life awaited me in this country. I would never find someone who would understand my peculiar mix of Catholicism and agnosticism, Hispanic and American styles (99).

Aunque este tipo de apreciaciones pueden interpretarse, por el contexto en el que se emiten, de una forma irónica en tanto Yolanda -como la propia autora a quien representa en la ficción- es en última instancia un ejemplo de que la hibridez puede dar un resultado exitoso, la faceta problemática de definir una identidad entre dos culturas aparece claramente expuesta.

El lenguaje es uno de los elementos principales en este conflicto de identidad. En este caso Yolanda es competente en los dos idiomas lo que resulta nuevamente en una ventaja y una desventaja a la vez. Christopher Ruiz Cameron, en un artículo cuyo nombre parodia al de la novela ("How the García Cousins Lost Their Accents"), relaciona el episodio en el cual la familia es discriminada por una vecina (170-171) con dos casos judiciales de discriminación laboral por hablar español. Poniendo realidad y ficción al mismo nivel, Ruiz Cameron critica la resistencia ante el biculturalismo que existe en Estados Unidos, a pesar de las leyes antidiscriminatorias: "That English-only rules have a discriminatory impact on Latinos ought to be beyond rational debate. The Spanish language is central to Latino identity" (Delgado y Stefancic 580). Lo que Ruiz Cameron no nota es que ese bilingüismo -y en consecuencia el biculturalismo- es constantemente cuestionado y puesto a prueba por el sujeto mismo y quienes lo rodean. Así lo evidencia también el texto de Julia Alvarez:

> In English or Spanish? she wonders. That poet she met at Lucinda's party the night before argued that no matter how much of it one lost, in the midst of some profound emotion, one would revert to one's mother tongue. He put Yolanda through a series of situations. What language, he asked, looking into her eyes, did she love in? (13).

Según puede observarse en el citado pasaje, situado al principio de la narración, cuando Yolanda comienza su relato retrospectivo desde su visión del regreso, en este volver a la isla los conflictos de identidad que se daban por superados son actualizados. El pasado se revive y evalúa a través de la memoria, intentando interpretar el camino que llevó al sujeto a convertirse en quien es.

Además, como en la experiencia que Tzvetan Todorov relata en *An Other Tongue*, es el regreso al país y a la cultura nativa lo que pone definitivamente a prueba el carácter dual de esta identidad. Tal como lo describe Todorov, se trata de un episodio traumático sin resolución posible:

> In the second case I examined, involving a return to one's native country, the two discourses, which were also two languages, drove me towards madness as long as I was unable to assign distinct functions to each of them (Arteaga 214).

El crítico búlgaro termina su reflexión en torno al biculturalismo preguntándose si creer en la posibilidad de un bilingüismo neutral que permita la perfecta reversibilidad entre uno y otro idioma no es una esperanza falsa, una idea utópica, ya que implicaría tanto la convivencia psíquica de ambos en un mismo sujeto como la articulación de uno y otro lenguaje en diferentes funciones. Esto es precisamente lo que en términos más simples se hace evidente en *How the García Girls...*, específicamente en la voz y reflexiones de Yolanda ["For the hundredth time, I cursed my immigrant origins" (94)].

Por último, otro tema a tratar en la confrontación entre las culturas de las dos Américas en este texto, es el de la percepción del rol genérico. Por un lado, se presenta el contraste de los estereotipos genéricos de uno y otro espacio cultural. *"The American style"* parece, desde la perspectiva adolescente, el lugar de privilegio al cual es fácil adaptarse:

> We began to develop a taste for the American teenage good life, and soon, Island was old hat, man. Island was the hair-and nails crowd, chaperones, and icky boys with all their macho strutting and unbuttoned shirts and hairy chests with gold chains and teensy gold crucifixes. By the end of a couple of years away from home, we had *more* than adjusted (108-109).

Por otro lado, sin embargo, también en este campo la biculturalidad

que parecía una ventaja en primera instancia, se convierte en problema. Cuando las hermanas vuelven a la República Dominicana en diferentes ocasiones se encuentran con que nuevamente no encajan en la norma y deben reajustarse a las convenciones del lugar. Las historias en torno de Fifí, o Sofía, son las que mejor ejemplifican esto. Tales historias tienden a fortalecer la dicotomía entre "Mujer hispana, tradicional" versus "Mujer americana, liberada". Por ejemplo, Fifí es enviada a Santo Domingo para "reformarse" cuando su madre descubre marijuana entre sus pertenencias. Sin embargo, lo curioso es que en el presente de la escritura, se describe la imagen de una Fifí en continuo conflicto con el padre ["His macho babytalk brought back Sofía's old antagonism towards her father" (27)][125] que combina el estilo de vida americano con el rol de mujer tradicional (56-67). De las tres hermanas ella parece ser la única que se ha realizado en el plano genérico.

En el caso de Yolanda, lograr la combinación de estilos en la que Fifí se desempeña con cierta destreza no parece posible. Sus relaciones con el sexo opuesto son conflictivas y la razón de esto parece ser su búsqueda de realización profesional. Por ejemplo, en la lista que John, su ex-marido, hiciera pensando en si sería bueno casarse con ella, se lee en los pro y contras: "Number one *for* was *intelligent*; number one *against* was *too much for her own good*" (74, bastardillas del original), sugiriendo que no es bueno para una mujer ser muy inteligente. El texto, en general, parece indicar que en relación al género la cultura norteamericana espera de una mujer que sea independiente, pero que igualmente se mantenga subordinada al orden masculino.

Además, en relación a su deseo de volver a vivir en Santo Domingo que se expresa al inicio del texto, las diferencias entre la interpretación del género en una y otra cultura son uno de los tantos obstáculos para cumplirlo. La brecha entre su comportamiento y lo que es esperado de una mujer dominicana se explicitan desde el inicio del texto. Yolanda tiene el "antojo" de comer guayabas y sale a buscarlas a pesar de la oposición de sus tías quienes le anticipan que no es bueno que siendo mujer salga sola a esas horas [" 'This is not the States,' Tía Flor says, with a knowing smile. 'A woman just doesn't travel alone in this country. Especially these days.' " (9)]. Yolanda va igualmente en busca de su "antojo" y tras un inconveniente con su auto, envía a un

[125]Podría interpretarse que el padre simboliza los valores del orden cultural hispano, con los cuales la parte americana, "liberada", de Fifí entra en conflicto.

niño que está con ella a pedir auxilio a la "guardia" o policía. Cuando vuelve a encontrar al niño después de haber solucionado el problema por otros medios, el niño se lamenta: "The *guardia* hit me. He said I was telling stories. No *dominicana* with a car would be out at this hour getting *guayabas*"(22,bastardillas del original).

Este pasaje reafirma el sexismo que es atribuido a la cultura hispana en general y que en el caso caribeño, según afirma Consuelo López-Springfield en su introducción a *Daughters of Caliban*, se ve acentuado al sumarse a cuestiones de clase y raza.[126] En segundo lugar, nuevamente el texto marca que Yolanda no encaja en ninguno de los dos espacios: es muy americana para la isla, muy latina -¿sentimental, idealista, demasiado pendiente de la opinión de los demás?-[127] en Estados Unidos.

Pasando a otro plano, de los textos de este trabajo éste es el que cuestiona de manera más sutil o subliminal el orden patriarcal. Por ejemplo, la actitud proteccionista del padre hacia las hijas al darles dinero en sus cumpleaños o su explicación del por qué sólo tiene hijas mujeres ["Good bulls sire cows" (57)], marcan la fuerte tradición machista más que patriarcal que caracteriza a la cultura hispana. El machismo y racismo sustentado por la misma se evidencia en pasajes como el siguiente:

> All the grandfather's Caribbean fondness for a male heir and for fair Nordic looks had surfaced. There was now good blood in the family against a future bad choice by one of its women (27).[128]

Aunque la interpretación más lógica de estos pasajes consiste en

[126]Si bien comparto esta idea, creo que esto no es algo que define la cuestión de género en el Caribe ya que se pueden ver las mismas problemáticas tanto en otras regiones de Latinoamérica, como del mundo en general, incluyendo los Estados Unidos. Quizás, hay una diferencia de grado y proporción, que hace más visibles estas diferencias en el tercer mundo, pero el mismo problema está presente a nivel mundial.

[127] Pongo en signo de pregunta estas características porque son las que el texto parece atribuir a Yolanda, relacionándolas con su origen cultural y con las causas de sus fracasos amorosos. La misma imagen se reafirma en *¡Yo!,* texto en que las narraciones apuntan a describir desde diversas voces a este personaje.

[128]A pesar de que no es algo particular a los dominicanos, el tema de "purificar'" o "blanquear" la sangre, que se ve también en *Muddy Cup,* se hace más presente en relación a quienes provienen de este país que en la inmigración desde otros países latinoamericanos.

pensar que se trata de una crítica de esos rasgos de la cultura hispana, no queda totalmente claro hasta qué punto el discurso los censura.

Así y todo, es innegable que el texto defiende la idea de alianza entre mujeres, tanto en la relación horizontal de las hermanas, como en la verticalidad generacional (67). Sin embargo, el texto se mueve en una contradicción en lo que respecta a la representación genérica en la situación de inmigración. Por un lado, las mujeres, según se las representa, parecen más vulnerables a quedarse atrás en el proceso de integración a la sociedad a la que arriban, principalmente por estar relegadas al ámbito privado de lo doméstico y en tal sentido, deben hacer un doble esfuerzo. Así lo ejemplifica el relato en torno a las capacidades inventivas de la madre, "Daughter of Invention". Por otro lado, resulta contradictorio en relación a ésto que, como el texto mismo ejemplifica tanto a partir de lo representado como en cuanto producción, las mujeres, sobre todo si toman sus experiencias conjuntas, son capaces de transformar la dificultades vivenciadas en ese proceso en algo positivo, y finalmente, integrarse de una manera más radical en la sociedad adoptada, por ejemplo, transformándose en profesionales al servicio de la comunidad -educadoras, médicas, etc., como Yolanda y Carla-, o simplemente reproduciendo los patrones de ese nuevo espacio socio-cultural a nivel doméstico, como madres (Fifi).

Más allá de lo señalado, el mensaje principal del texto no es respecto al género, sino a la identidad de los sujetos que crecen entre dos culturas, tema al cual se le suma la perspectiva de género como uno entre varios factores determinantes -la clase social, es también uno de ellos. Las hermanas son representadas en constante conflicto y búsqueda: Sandi y Yolanda, las más creativas, son internadas en clínicas psiquiátricas por distintas razones, Carla es psicóloga y la historia de Sofía está hecha de rebeldías.

Para terminar, resulta interesante enmarcar también esta lectura, volviendo a la escena inicial del texto así como a las reflexiones de Todorov en torno a la experiencia del regreso al país de origen, en la que se produce –sobre todo en relación al lenguaje en el caso presentado por Todorov-, un conflicto de identidad, una situación de esquizofrenia (Arteaga 203-14). Como señalábamos, el texto se abre con Yolanda en el espacio dominicano, en una fecha relativamente cercana a la de la publicación del libro. La protagonista ha pensando en la posibilidad de volver a vivir en la isla, según se informa al lector, y esta visita será decisiva para tal fin. Sin embargo, las cosas no resultan como ella las imaginaba como puede verse en su excursión en

busca de guayabas. Comprueba, por una parte, la frase de una de sus tías advirtiéndole que no está en los Estados Unidos. Los códigos culturales son diferentes en la isla y ella ha perdido parcialmente el dominio de los mismos: no sabe en qué idioma dirigirse a quienes se le presentan en el camino, su presencia y acciones son cuestionadas por ser mujer, y más aún, por provenir de la clase media-alta. No sólo aquellos con quienes interactúa se desorientan sino la protagonista misma. De tal manera, los desentendimientos se producen en base a dos factores: clase y género, y luego, la cuestión del lenguaje resulta fundamental. Asimismo, esos desentendimientos son una consecuencia de la distancia entre la imagen que construye el recuerdo y la imagen que se obtiene en la vivencia de los espacios que se transitan a diario.[129]

La escena del regreso, representa un desentendimiento cultural en el medio del cual se encuentra atrapado el sujeto. La narrativa, en este sentido, es un intento por explicar y reconstruir el recorrido que llevó a tales desentendimientos a la vez que se representa una identidad atrapada en esa brecha cultural, sin posibilidad de retorno a los orígenes, de desandar el camino o de elegir, ya sea deshaciéndose del acento o volviendo a él.

Así, como lo ilustra la muñequita de la alcancía ["The little figure rose, her arms swiveled. Then she stopped, stuck, halfway up, halfway down" (274)], en otro episodio que marca un desentendimiento de clase ("An American Surprise")[130], la identidad de los sujetos representados en *How the García Girls...*, y principalmente la de Yolanda -proyección autoral en la ficción- está atascada entre dos espacios culturales.[131] No se pertenece a uno ni a otro. Por un lado, el

[129] Ese es otro punto observable también en *¡Yo!*, donde la Yolanda que se describe es un sujeto conflictuado por el contraste entre las mencionadas imágenes.

[130] En este episodio, Carla, una de las hermanas, regala esta muñequita-alcancía, cuando se ha cansado de ella, a una de las mucamas sin avisar a sus padres, lo que provoca que acusen a la sirvienta de robar la muñequita y la despidan. Aún cuando Carla confiesa que no ha sido un robo, los padres no se retractan. La muñequita-alcancía vuelve al poder de Carla y queda abandonada y rota.

[131] Contrariamente a esta visión, en *Muddy Cup* quienes quedan "atascados" son aquellos que no han emigrado. No lo están en cuanto a su identidad, pero sí en lo que respecta a sus posibilidades de crecer económica, social y culturalmente. Para decirlo con la imagen del texto mismo, *"they can't come of age"* si no emigran de su país. Esto se hace explícito en el caso de Julio, quien siendo profesional no puede trabajar en el área en que se formó y es, en cambio, un chofer de taxi (Fischkin 354).

acento original se ha perdido y aunque se lo desee, ya no se puede recuperar. Por otro, la nostalgia que surge de la conciencia de esta pérdida, impide también dejarse llevar por el nuevo acento, el de la cultura que ha hecho perder el anterior. La única salida sería tal vez el olvido, pero como veíamos con Ortiz Cofer, el borramiento de la memoria impediría también la creatividad. Por todo esto, convivir con la nostalgia en ese lugar culturalmente intermedio se convierte, para algunas de estas autoras latinas, en parte indispensable en la búsqueda y descubrimiento creativo de la identidad.

Memoria de latinas: reflexiones finales

Sin la memoria no somos nada.
 –Luis Buñuel (*Mi último suspiro* 14)

We are always going home, going home
wherever memory stands up, says
it's time now...
 –Margaret Randall, "Under the Stairs" (*Memory Says Yes* 12)

Estas citas reúnen ideas en torno a las funciones de la memoria, provenientes de dos perspectivas muy diferentes, pero que por el mismo motivo, resulta interesante ligar para concluir este trabajo sobre la identidad en las narrativas analizadas. La primera, enunciada por uno de los más geniales creativos hispanos, señala tanto hacia una verdad como a lo que es obvio. Quien no tiene memoria no puede saber quien es ni puede darse a conocer ante los otros. Lo que es más, como una consecuencia, tampoco sabe o es capaz de vislumbrar en quién se convertirá. Las narrativas aquí observadas no sólo adhieren sino que reafirman estas verdades obvias desde la perspectiva de mujeres que, por sus circunstancias vitales, necesitan recurrir

constantemente a la memoria.

A su vez, como en el poema de Margaret Randall, una mujer que tanto a través de su trabajo intelectual como de su experiencia de vida ha transitado y conectado las dos Américas,[132] la memoria llama siempre, oportunamente, a un regreso al hogar. Pero, en el caso de estas autoras surge el problema de cuál es el hogar ¿dónde está el hogar, en la tierra de nacimiento o en la de crianza? Para saberlo, es necesario, también por medio de la memoria, emprender una búsqueda que lleve a descubrir ese lugar en el que reside simbólicamente la identidad. Y ese lugar, como bien lo definiera Gloria Anzaldúa, es una frontera, una zona límite, "una herida abierta" (Anzaldúa 3), un espacio de cuestionamiento. Aunque las autoras aquí consideradas ofrezcan una interpretación diferente de esa frontera, apuntando a una reconciliación más que a la confrontación, sus identidades igualmente se ubican en esa zona intermedia al oscilar entre el dejarse llevar por la memoria más remota, individual y familiar, hacia el territorio de nacimiento o de las tradiciones, y el permanecer en el terreno más cercano al presente en el que otra experiencia, ajena a lo familiar, se ha adquirido (volviéndose, paradójicamente, más familiar que lo familiar).

Esa posición fronteriza que adopta la identidad en el proceso de recuperar sus raíces culturales y, a su vez, intentar trasplantarlas y crear nuevas en el territorio cultural elegido en primera instancia por los padres, pero luego aceptado como espacio de formación por los sujetos mismos, conduce, sin duda, a esa "doble conciencia" de la que hablara Du Bois, según mencionábamos. Lo que varía es la forma de aceptar esa "doble conciencia" de la cual la memoria es parte fundamental. Y las posibilidades son más complicadas que pensar dicha doble conciencia como ventajosa o perjudicial (Sommer), además de suponer un espacio de conflicto, generalmente irresoluble.

Algunas de las posibilidades en torno a cómo aceptar la pertenencia culturalmente dual, están ejemplificadas por los textos aquí observados. Desde una misma perspectiva de género, desde la clara posición heterosexual y de clase media -ya sea por origen o por el ascenso social que les ha brindado la educación formal, así como los beneficios de pertenecer a una minoría étnica, en el ámbito norteamericano y en una época determinada-, que estas autoras

[132]Es necesario agregar que, además, su pertenencia a una y otra América ha sido cuestionada de diversas maneras. Ver al respecto "Coming Home" (Randall 1991).

expresan, desde un similar uso de la escritura, las formas de aceptar la identidad que proyecta el simbólico y transitorio "regreso al hogar" que ofrece la memoria, difieren en varios sentidos.

Ortiz Cofer opta por mantenerse en una línea de constante cotejo, de ida y vuelta entre lo que se le transmite, incluso sobre la memoria, y su propia experiencia. Esmeralda Santiago, sin renunciar a lo puertorriqueño, que de hecho es la base de su escritura, decide permanecer en el presente americano utilizando la memoria como viaje simbólico al pasado infantil en una cultura que ya es vista como exótica. En una línea similar, Mary Helen Ponce también asocia la tradición cultural mexicana con un pasado dejado atrás, pero la memoria es un medio no sólo de recuperarlo -de allí el carácter etnográfico de su texto- sino de anunciar su orgullo étnico y proclamar una asimilación posible sin renuncias traumáticas. Ruth Behar, en cambio, saca a la luz las experiencias traumáticas dadas por la confrontación cultural que en sí misma se produce; aunque a través también de la escritura etnográfica, en este caso se busca un acercamiento a un otro que es aparentemente muy diferente, pero termina conduciendo al descubrimiento del "otro" que existe dentro del etnógrafo mismo. Cristina García apunta a la búsqueda de un destino que no pudo ni puede ser y a una reconciliación. Julia Alvarez traza un camino de regreso que también está marcado por la imposibilidad.

Cotejo intercultural y generacional para mostrar una identidad nueva (*Silent Dancing*), recurso a lo anecdótico para re-descubrir el propio exotismo y así reencontrarse (*When I Was Puerto Rican*), relato de las diferencias culturales para afirmar el poder de integración (*Hoyt Street*), intento de (auto)traducción para interpretar una y otra parte de esta identidad ("The Biography in the Shadow), búsqueda de una reconciliación que sólo es posible en el plano simbólico de la imaginación (*Dreaming in Cuban*), y por último, constatación de la imposibilidad de pertenecer plenamente a dos espacios culturales así como de recuperar lo que de uno y otro se va perdiendo (*How The García Girls Lost Their Accents*), estas representaciones construyen todas una identidad entre dos Américas. Y, en tanto se trata de mujeres, hijas de inmigrantes/exiliados, como bien lo definía Ruth Behar, estos textos aportan una visión diferente de este fenómeno en aumento que es la diáspora latinoamericana. Representantes de los territorios que se ven más afectados por dicho fenómeno, hay que reconocer que sus historias tienen mucho material trillado, pero también acerca de ese mismo material nos dicen algo nuevo.

Si retomáramos la idea que Bonnie Honig desarrollara, siguiendo a Julia Kristeva y a Cynthia Ozick, respecto de la interpretación de Ruth como "inmigrante modelo" que se silencia para asimilarse, pero cuyo hijo -su producción- traerá, a la nación que la ha recibido, un nuevo orden (Honig, inédito),[133] podría pensarse a estas autoras y a sus proyecciones ficcionales como "hijas" imaginarias de esta figura, que adoptan una estrategia opuesta, pero cuyas producciones igualmente apuntan a la instauración de un nuevo orden. Estas "hijas" adoptivas de la bíblica Ruth, no se quedan en silencio ni permanecen en el espacio fijo de sus nuevas tierras, sino que optan por contar la historia de migración familiar que han protagonizado y retornar ya sea en forma concreta o simbólica -por medio de la memoria- al lugar de origen. El nuevo orden que vaticinan se caracteriza por el movimiento, y por lo tanto, la necesidad de desarrollar estrategias de adaptación a espacios diversos y de aceptar las diferencias. Siendo que los latinos se convertirán en la primera minoría al entrar el nuevo siglo -y milenio- en Estados Unidos, resulta positivo pensar que esta generación de mujeres, a pesar de que anuncia la imposibilidad de un espacio fijo al que considerar como "hogar", también abre desde sus producciones literarias un espacio dinámico de diálogo intercultural. En tal sentido, en esta relación simbólica con la figura de Ruth, podría vislumbrarse en estos textos un camino de convivencia tolerable, una sociedad más diversa y democrática, entre las visiones negativas que circulan al respecto de la migración latina.[134]

O tal vez, siguiendo con las figuras literarias, más que relacionarlas simbólicamente con Ruth, habría que recurrir a un espacio más cercano a la cultura con la cual estas mujeres están estrechamente ligadas. Me refiero a las mismas figuras que durante todo el transcurso del presente siglo, los intelectuales latinoamericanos usaran, de diversas formas, pero siempre desde una perspectiva masculina, para representar tanto la relación entre Estados Unidos y Latinoamérica, como la identidad o el "espíritu" de esta última. Los personajes de *La Tempestad*, Próspero, Calibán, Ariel, fueron adoptados como figuras que podrían servir para tales fines, ejemplificándose a través de ellos y

[133]Remito al capítulo 2, páginas 47-48 de este trabajo, donde comparo el caso de Ruth con el de las autoras y narrativas aquí abordadas.

[134]Entre ellos y en relación específica a los latinos, el mencionado estudio de Roberto Suro o artículos como el aparecido en el *New Yok Times*, "Future U.S.: Grayer and More Hispanic", donde se vaticina que en las primeras décadas del nuevo milenio gran parte de la población de Estados Unidos estará compuesta por ancianos y latinos (3/23/1997).

de la trama de la obra shakespereana la complejidad implícita en dicha representación.[135]

En esta última década, sin embargo otros textos no tan renombrados y producidos en inglés por latinas[136] hacen un acercamiento al tema desde la perspectiva femenina. Coco Fusco, da el nombre de "Miranda's Diary" a un ensayo autobiográfico en el cual narra las vicisitudes de sus viajes a Cuba, elaborando así una analogía entre su propia identidad y la del olvidado personaje femenino de la obra de Shakespeare. Fusco llama "Mirandas" a todas aquellas que encuadran dentro de su generación de cubano-americanas, pero la simbología podría hacerse extensible a quienes como ella fueron criadas en estrecha relación con la cultura latinoamericana y del Caribe hispano, pero creciendo, formándose y percibiendo el mundo desde la cultura anglo-americana de los Estados Unidos.

Luego, *Daughters of Caliban*, editado por Consuelo López-Springfield, reúne una serie de ensayos de perspectiva antropológica, social y literaria en torno a la identidad de las mujeres caribeñas durante el presente siglo. Esta nueva apropiación por parte de intelectuales latinas, en especial relacionadas con el Caribe, plantea una nueva reformulación tanto de la simbología, como de las identidades representadas por ella y tal reformulación se produce por la percepción de otros tipos de alianzas y genealogías en las que las mujeres no sólo son también protagonistas, sino parte decisiva.

Sería interesante concluir con una reflexión en torno a esta simbología. Podría decirse siguiendo a Coco Fusco que estas autoras son "Mirandas", hijas adoptivas de un Próspero que representa a la cultura hegemónica y que se revelan en cierta forma mediante el juego de seducción que establecen con Calibán, a quien intentan demostrarle la importancia de alfabetizarse para combatir la subordinación. Sin embargo, resulta más atractivo aún jugar un poco con la imaginación y

[135]Como se sabe entre los latinoamericanistas, dos textos ejemplifican y sirven de referencia básicamente al respecto: *Ariel* (1900) de José Enrique Rodó y *Calibán* (1971) de Roberto Fernández Retamar. Alrededor de ellos se teje a su vez una extensa bibliografía que no se justifica recorrer aquí. Sí es válido recordar las imágenes a las que remiten estos personajes.

[136] Y también por no-latinas, pero caribeñas, como por ejemplo la crítica jamaiquina Sylvia Wynter, quien como Fusco utiliza la figura de Miranda, aunque con un significado casi opuesto al verla en relación al feminismo europeo y, por lo tanto como imagen femenina del colonizador, en su ensayo "Beyond Miranda's Meaning: Un/Silencing the 'Demonic Ground' of Caliban's Woman".

poner a dialogar no sólo a los personajes de *La Tempestad* sino también a sus interpretaciones. En tal sentido, por qué no suponer que éstas, en efecto son "hijas de Calibán" , en unión con Miranda, una Miranda que si bien le enseña al subalterno las armas del enemigo y cómo combatirlo, forma parte y representa también, como señalara Sylvia Wynter, el ideario colonizador.

De esta manera, es clara la identidad que estos textos proyectan y las contradicciones en juego. Más necesitadas aún que la Miranda shakespereana de descubrir la verdad de su pasado, vuelven de diferentes maneras a la cultura del lugar de origen para comprobar, memoria y creatividad mediante, que sus identidades se localizan en un espacio intermedio entre las dos Américas, sin importar cuán integrantes se sientan de una o de la otra. Y lo mismo sucede a la hora de ubicar sus textos en relación a una tradición literaria. En la institucionalización que se hace de lo latino en Estados Unidos, es evidente que la metáfora de la frontera se concretiza.

¿Qué le deparará el destino a estas hijas que no pueden escapar a las leyes contradictorias de sus dos ramas familiares, las dos de raíces igualmente patriarcales,[137] a la vez que no son aceptadas como legítimas por ninguna? ¿Qué sucederá con sus producciones después del éxito que obtuvieran? El tiempo dirá si sólo llevan a una constatación de la teoría de Werner Sollors -a la que hicimos referencia en los primeros capítulos- acerca de que toda literatura étnica tiende a reafirmar el canon y en relación a Estados Unidos y su tradición, la idea de "nación de inmigrantes" que atraviesa ese canon, o si por el contrario, abren un nuevo espacio en lo literario, que lleva a plantear, más allá de él, los conflictos que subyacen en ciertas categorizaciones -como la idea de nación y nacionalidad, raza, pertenencia étnica, entre otras- que son cada vez más populares cuando al mismo tiempo se habla de su superación.

Ahora bien, como queda explícito con respecto al género -sexual o *gender*- aún cuando estos textos o sus autoras, apunten a una liberación de los patrones que culturalmente les son impuestos, la utopía feminista sigue siendo eso, una utopía, ya que no hay forma de desligarse del patriarcado. ¿No sucede, acaso, lo mismo en otros aspectos? Tal vez estos textos -y las identidades representadas en ellos- buscan resolver el círculo vicioso de ubicarse en el borde y ser absorbidos -y finalmente silenciados- por un centro poderoso. Si lo

[137]Aunque una, la latina, es ostensiblemente patriarcal y la otra lo es de una manera más subliminal, ambas terminan siéndolo por igual.

logran o no es una pregunta abierta que por ahora, nos atreveríamos a contestar en forma negativa. Al menos hacen el intento de regresar, por medio de la memoria, a esa casa donde tal vez se hallan los más silenciados. Si esa casa ya no se reconoce como hogar, si la memoria no alcanza, si la identidad queda a medio camino, o es descubierta a través de quien se creía que era un "otro" diferente -amigo o enemigo-, esas son las alternativas a las que esta escritura se enfrenta, como los riesgos y desilusiones existentes en toda búsqueda.

Bibliografía

* Fuentes Primarias:

Alvarez, Julia. *How the García Girls Lost Their Accents*. New York: Plume/Penguin, 1992 [1991].

Behar, Ruth. *Translated Woman. Crossing the Border with Esperanza's Story*. Boston: Beacon Press, 1993.

García, Cristina. *Dreaming in Cuban*. New York: Ballantine Books, 1993.

Ortiz Cofer, Judith. *Silent Dancing. A Partial Remembrance of a Puerto Rican Childhood*. Houston: Arte Público Press, 1990.

Ponce, Mary Helen. *Hoyt Street. Memories of a Chicana Childhood*. New York: Doubleday, 1993.

Santiago, Esmeralda. *When I was Puerto Rican*. New York: Vintage Books, 1993.

*Fuentes Secundarias:

Acosta Belén, Edna. "The Literature of the Puerto Rican National Minority in the United States". *Bilingual Review* 15 (1978): 107-117.

_____ *The Puerto Rican Woman*. New York: Praeger,

1979.

_____ y Barbara Sjostrom (eds.). *The Hispanic Experience in the United States. Contemporary Issues and Perspectives*. New York: Praeger, 1988.

Acworth, Evelyn. *The New Matriarchy*. London: Victor Gollanez Ltd., 1965.

Alarcón, Norma (ed.). *The Sexuality of Latinas*. Bloomington: Third Woman Press, 1991.

Alcoff, Linda y Elizabeth Potter (eds.). *Feminist Epistemologies*. New York-London: Routledge, 1993.

Allende, Isabel. *La Casa de los Espíritus*. Buenos Aires: Editorial Sudamericana, 1994 [1985].

Álvarez-Borland, Isabel. "Displacements and Autobiography in Cuban-American Fiction". *World Literature Today*. 68.1 (Winter 1994): 43-48.

Alvarez, Julia. *¡Yo!* New York: Plume, 1997.

Anderson, Benedict. *Imagined Communities. Reflections on the Origin and Spread of Nationalism*. London-New York: Verso, 1991.

Anzaldúa, Gloria. *Borderlands/ La Frontera. The New Mestiza*. San Francisco: Aunt Lute Books, 1987.

_____ y Cherrie Moraga (eds.). *Este puente, mi espalda. Voces de mujeres tercermundistas en los Estados Unidos*. Trad. Ana Castillo y Norma Alarcón. San Francisco: ISM Press, 1982.

Aparicio, Frances y Susana Chávez-Silverman (eds.). *Tropicalizations. Transcultural Representations of Latinidad*. Hanover-London: University Press of New England, 1997.

Appiah, Anthony y Henry Louis Gates, Jr. (eds.). *Identities*. Chicago-London: University of Chicago Press, 1995.

Arteaga, Alfred (ed.). *An Other Tongue. Nation And Ethnicity in the Linguistic Borderlands*. Durham-London: Duke University Press, 1994.

Balassi, William, John Crawford y Annie Eysturoy (eds.). *This is About Vision. Interviews with Southwestern Writers*. Albuquerque: University of New Mexico, 1990.

Barret, Michèle. *Women's Oppresion Today. The Marxist/Feminist Encounter*. London: Verso, 1980.

Behar, Ruth (ed.). *Bridges to Cuba / Puentes a Cuba*. Ann Arbor: Michigan University Press, 1995.

_____ *The Vulnerable Observer. Anthropology that Breaks Your Heart*. Boston: Beacon Press, 1996.

_____ y Deborah Gordon (eds.). *Women Writing Culture*.

Berkeley-Los Angeles-London: University of California Press, 1995.

Beverley, John. "The Margin at the Center: On Testimonio". *Modern Fiction Studies*. 35.1 (1989): 11-28.

_____*Una modernidad obsoleta: Estudios sobre el barroco*. Los Teques: Fondo Editorial ALEM, 1997.

Bhabha, Homi. *The Location of Culture*. London-New York: Routledge, 1994.

Bing, Jonathan. "Julia Alvarez: Books that Cross Borders". *Publishers Weekly*. 243.51 (Dec. 16, 1996): 38-39.

Brewster, Anne. *Literary Formations. Post-colonialism, Nationalism, Globalism*. Melbourne, Australia: Melbourne University Press, 1995.

Buñuel, Luis. *Mi último suspiro*. Barcelona: Plaza &Janes, 1982.

Butler, Judith. *Gender Trouble. Feminism and the Subversion of Identity*. New York-London: Routledge, 1990.

Calderón , José. "Hispanic and Latino. The Viability of Categories for Panethnic Unity". *Latin American Perspectives*. 9.4 (1992): 37-44.

_____ y José Saldívar (eds.). *Criticism in the Borderlands. Studies in Chicano Literature, Culture, and Ideology*. Durham: Duke University Press, 1991.

Castillo, Ana. *Massacre of the Dreamers. Essays on Xicanisma*. New York: Plume/Penguin, 1995.

Chamberlain, Mary y Paul Thompson (eds.). *Narrative and Genre*. London-New York: Routledge, 1998.

Clarke, Colin, David Ley y Ceri Peach (eds.). *Geography & Ethnic Pluralism*. London: George Allen and Unwin, 1984.

Coe, Richard. *When the Grass Was Taller. Autobiography and the Experience of Childhood*. New Haven - London: Yale University Press, 1984.

Colón, Jesús. *A Puerto Rican in New York and Other Sketches*. New York: International Publishers, 1982.

Conway, Jill Ker. *When Memory Speaks. Reflections on Autobiography*. New York: Alfred Knopf, 1998.

Cornejo Polar, Antonio. *Escribir en el aire. Ensayo sobre la heterogeneidad socio-cultural en las literaturas andinas*. Lima: Horizonte, 1994.

Cortina, Rodolfo y Alberto Moncada. *Hispanos en los Estados Unidos*. Madrid: Editorial de Cultura Hispánica, 1988.

Daniels, Roger. *Coming to America. A History of Immigration and Ethnicity in American Life*. New York: Harper Collins Publishers, 1990.

_____ *Not Like Us. Immigrants and Minorities in America, 1890-1924.* Chicago: Ivan R. Dee, 1997.

Danticat, Edwidge. *Breath, Eyes, Memory.* New York: Vintage Books, 1994.

Darder, Antonia y Rodolfo Torres (eds.). *The Latino Studies Reader. Culture, Economy and Society.* Oxford, UK- Cambridge, USA: Blackwell, 1997.

Delgado, Richard y Jean Stefancic (eds.).*The Latino/a Condition. A Critical Reader.* New York-London: New York University Press, 1998.

Denzin, Norman. *Interpretive Biography.* Newbury Park, CA: Sage Publications, 1989.

Doran, Terry (ed.). *A Road Well Travelled. Three Generations of Cuban American Women.* Fort Wayne, IN: Latin American Educational Center, 1988.

Du Bois, W.E.B. *The Souls of Black Folk.* Introducción de Henry Louis Gates, Jr. New York: Bantam Books, 1989.

Eakin, Paul John (ed.). *American Autobiography: Restrospect and Prospect.* Madison: University of Wisconsin Press, 1991.

Esman, Milton. "The Political Fallout of International Migration". *Diaspora* 1 (1991): 3 - 40.

Fernández Olmos, Margarite. *Sobre literatura puertorriqueña de aquí y de allá: aproximaciones feministas.* Santo Domingo, R. D.: Editora Alfa y Omega, 1989.

Fischkin, Barbara. *Muddy Cup. A Dominican Family Comes of Age in a New America.* New York: Scribner, 1997.

Flores, Juan. *Divided Borders. Essays on Puerto Rican Identity.* Houston: Arte Público Press, 1993.

Flores, William y Rina Benmayor (eds.). *Latino Cultural Citizenship. Claiming Identity, Space, and Rights.* Boston: Beacon Press, 1997.

Foucault, Michel. "What is an Author?". *Contemporary Literary Criticism: Literary and Cultural Studies.* Davis, Robert y Ronald Schleifer (eds.). New York: Longman: 365-376.

Fromm, Erich. *Love, Sexuality and Matriarchy. About Gender.* New York: Fromm International Publishing Corp., 1997.

Fusco, Coco. *English is Broken Here. Notes on Cultural Fusion in Americas.* New York: The New Press, 1995.

García, Alma. "The Development of Chicana Feminist Discourse, 1970-1980", *Gender and Society: Official Publication for Sociologists for Women in Society.* 3/2 (June 1989): 217-238

García, María Cristina. *Havana USA. Cuban Exiles and Cuban*

Americans in South Florida,1959-1994. Berkeley-LosAngeles-London: University of California Press, 1996.

García Canclini, Néstor. *Culturas Híbridas. Estrategias para entrar y salir de la modernidad.* México: Grijalvo, 1989.

Gates, Henry Louis, Jr. (ed.). *"Race," Writing and Difference.* Chicago: The University of Chicago Press, 1985.

Geertz, Clifford. *Works and Lives: The Anthropologist as Author.* Stanford: Stanford University Press, 1988.

Gelpí, Juan. *Literatura y Paternalismo en Puerto Rico.* Río Piedras, PR: Editorial de la Universidad de Puerto Rico, 1993.

Gilman, Sander. "Ethnicity-Ethnicities-Literature-Literatures". *PMLA* 113/1 (January 1998): 19-27.

Gilroy, Paul. *The Black Atlantic. Modernity and Double Consciousness.* Cambridge, Massachusetts: Harvard University Press, 1993.

Glazer, Nathan y Daniel Moynihan (eds.). *Beyond the Melting Pot: The Negroes, Puerto Ricans, Jews, Italians, and Irish of New York City.* Cambridge: MIT Press, 1963.

Gleason, Philip. "The Melting Pot: Symbol of Fusion or Confusion?". *American Quarterly.* 16 (1964): 20-46.

Goldberg, David Theo. *Multiculturalism. A Critical Reader.* Oxford, UK-Cambridge, USA: Blackwell, 1994.

Gómez-Peña, Guillermo. *Warrior for Gringostroika: Essays, Performance Texts, and Poetry.* St. Paul, M.N.: Graywolf Press, 1993.

González, Patricia y Eliana Ortega (eds.). *La sartén por el mango. Encuentro de escritoras latinoamericanas.* Río Piedras, PR: Huracán, 1984.

Gordon, Milton. *Assimilation in American Life: The Role of Race, Religion and National Origins.* New York: Oxford University Press, 1964.

Grewal, Inderpal y Caren Kaplan (eds.). *Scattered Hegemonies. Postmodernism and Transnational Feminist Practices.* Minneapolis: University of Minnesota Press, 1994.

Gugelberger, Georg (ed.) *The Real Thing. Testimonial Discourse and Latin America.* Durham-London: Duke University Press, 1996.

Hall, Stuart. "Cultural Identity and Diaspora". *Colonial and Postcolonial Theory. A Reader.* Williams, Patrick y Laura Chrisman (eds.). New York: Columbia University Press, 1994: 392-404.

_____ y Paul du Guy (eds.). *Questions of Cultural Identity.* London-Thousand Oaks-New Deli: Sage, 1996.

Honig, Bonnie. *Immigrant America? How Foreignness "Solves"*

Democracy Problems. Chicago: American Bar Foundation, 1998.

_____ "Ruth, the Model Emigree: Mourning and the Symbolic Politics of Immigration". 1998 (inédito).

Horno Delgado, Asunción, Eliana Ortega, et al. (eds.). *Breaking Boundaries. Latina Writing and Critical Reading*. Amherst: University of Massachusetts Press, 1989.

Hospital, Carolina (ed.). *Los Atrevidos: Cuban American Writers*. Princeton, NJ: Linden Lane Press, 1988.

Hutcheon, Linda, Homi Bhabha, Daniel Boyarin, Sabine Gölz. "Four Views on Ethnicity". *PMLA.* 113/1 (January 1998): 28-51.

Jacobson, David (ed.). *The Immigration Reader. America in a Multidisciplinary Perspective*. Malden-Oxford: Blackwell, 1998.

Kallet, Marilyn. "The Art of Not Forgetting: An Interview with Judith Ortiz Cofer" en *Prairie Schooner.* 68/4 (Winter 1994): 68-86.

Kaplan, Caren. *Questions of Travel. Postmodern Discourses of Displacement.* Durham-London: Duke University Press, 1996.

Latorre, Guisela. "*La Ofrenda* by Yreina Cervántez: Muralism at the Service of Latina Feminist Discourse", presentado en LASA, Chicago, 1998.

Laviera, Tato. *AmeRícan.* Houston: Arte Público Press, 1985.

Lee, Mabel y Meng Hua (eds.). *Cultural Dialogue and Misreading.* Sidney: Wild Peony, 1997.

Lejeune, Philippe. *On Autobiography.* Minneapolis: University of Minnesota Press, 1989.

Limón, Graciela. *In Search of Bernabé*. Houston: Arte Público Press, 1993.

López, Iraida H. " '...And There is Only My Imagination Where Our History Should Be': An Interview with Cristina García", *Michigan Quartery Review.* 33/3 (1994): 605-617.

López-Medina, Sylvia. *Cantora.* New York: Ballantine Books, 1992.

López Springfield, Consuelo (ed.). *Daughters of Caliban. Caribbean Women in the Twentieth Century*. Bloomington, Indiana: Indiana University Press, 1997.

Martínez, Demetria. *Mother Tongue.* New York: Ballantine Books, 1994.

Mignolo, Walter. "Linguistic Maps, Literary Geographies, and Cultural Landscapes: Languages, Languaging, and (Trans)nationalism", *Modern Language Quarterly.* 57/2 (June 1996): 181-196.

Molloy, Sylvia. *At Face Value: Autobiographical Writing in Spanish America.* Cambridge: Cambridge University Press, 1991.

Moraga, Cherríe. "La Güera", *Fem.* 34 (June-July 1984): 11-12.

Morales, Ed. "Madam Butterfly: How Julia Alvarez Found her Accent".
 Village Voice Literary Supplement. 130 (1994): 13
Morgan, Janice y Colette Hall. *Redefining Autobiography in Twentieth-
 Century Women's Ficiton. An Essay Collection.* New York - London:
 Garland Publishing, Inc., 1991.
Morley, David y Kevin Robins. *Spaces of Identity. Global Media,
 Electronic Landscapes and Cultural Boundaries.* London-New York:
 Routledge, 1995.
Neuman, Shirley (ed.). *Autobiography and The Question of Gender.*
 London: Frank Casas, 1991.
Novas, Himilce. *Everything You Need to Know About Latino History.*
 London-New York: Plume/Penguin, 1994.
Obejas, Achy. *Memory Mambo.* Pittsburgh-San Francisco: Cleis Press,
 1996.
Oboler, Suzanne. *Ethnic Labels, Latino Lives: Identity and the Politics
 of (Re)Presentation in the United States.* Minneapolis: University of
 Minnesota Press, 1995.
Okely, Judith y Helen Callaway (eds.). *Anthropology & Autobiography.*
 London-New York: Routledge, 1992.
Olney, James. *Metaphors of Self. The Meaning of Autobiography.*
 Princeton, NJ: Princeton University Press, 1972.
_____ *Autobiography: Essays Theoretical and Critical.*
 Princeton, NJ: Princeton University Press, 1980.
Ortiz Cofer, Judith. *Line of the Sun.* Athens, GA: University of Georgia
 Press, 1989.
_____ *The Latin Deli. Telling the Lives of Barrio Women.*[1993]
 New York-London: W.W. Norton & Company, 1995.
Ortiz, Fernando. *Contrapunteo Cubano del Tabaco y del Azúcar.*
 Barcelona: Ariel, 1973.
Pachon, Harry y Louis DeSipio. *New Americans by Choice: Political
 Perspectives of Latino Immigrants.* Boulder: Westview Press, 1994.
Pérez-Firmat, Gustavo. *The Cuban Condition. Translation and Identity
 in Modern Cuban Literature.* Cambridge: Cambridge University
 Press, 1989.
_____ (ed.). *Do the Americas Have a Common Literature?*
 Durham: Duke University Press, 1990.
_____ *Life on the Hyphen: The Cuban-American Way.*
 Austin: University of Texas Press, 1994.
Poey, Delia y Virgil Suarez (eds.) *Iguana Dreams. New Latino Fiction.*
 New York: Harpers Collins, 1992.
Pratt, Mary Louise. *Imperial Eyes: Travel Writing and Transculturation.*

London-New York: Routledge, 1992.

_____ "Transculturation and Autoethnography: Perú 1615/1980". *Colonial Discourse/Postcolonial Theory*. Frances Barker, Peter Holme y Margaret Iverson (eds.). Manchester-New York: Manchester University Press, 1994.

Randall, Margaret. *La Mujer Cubana Ahora*. Habana: Editorial de Ciencias Sociales, 1972.

_____ *Women in Cuba: Twenty Years Later*. New York: Smyrna Press, 1981.

_____ *Testimonios. A Guide To Oral History*. Toronto: Participatory Research Group, 1985.

_____ *Memory Says Yes*. Willimantic, CT: Curbstone Press, 1988.

_____ *Walking to the Edge. Essays of Resistance*. Boston, MA: South End Press, 1991.

_____ "Qué es y cómo se hace un testimonio?". *Revista de Crítica Literaria Latinoamericana*. 36 (1992): 21-45.

_____ *Our Voices/Our Lives. Stories of Women from Central America and the Caribbean*. Monroe, Maine: Common Courage, 1995.

Reed-Danahay, Deborah (ed.). *Auto/Ethnography. Rewriting the Self and the Social*. Oxford-New York: Berg, 1997.

Rivero, Eliana. "Acerca del género 'Testimonio': Textos, narradores y 'artefactos'". *Hispamérica*. 46 (1987): 40-55.

Rodriguez, Richard. *Hunger of Memory. The Education of Richard Rodriguez*. New York: Bantam Books, 1982

_____ *Days of Obligation. An Argument with my Mexican Father*. New York-London: Penguin Books, 1992.

Rodriguez Vechini, Hugo. "Cuando Esmeralda 'era' puertorriqueña: Autobiografía etnográfica y autobiografía neopicaresca". *Nómada*. 1 (April 1998): 145-160

Romero, Mary, Pierrette Hondagneu-Sotelo, Vilma Ortiz (eds.). *Challenging Fronteras. Structuring Latina and Latino Lives in the U.S.* New York-London: Routledge, 1997.

Rubin Suleiman, Susan (ed.). *Exile and Creativity. Signposts, Travelers, Outsiders, Backward Glances*. Durham-London: Duke University Press, 1998.

Said, Edward. *Culture and Imperialism*. New York: Vintage , 1993.

_____ "Reflections on Exile". *Discourses: Conversations in Postmodern Art and Culture*. Russell Ferguson (ed.). Cambridge, MA: MIT Press, 1990: 357-368.

Sánchez, Rosaura. *Telling Identities. The Californio Testimonios*. Minneapolis-London: University of Minnesota Press, 1995.
_____ *Chicano Discourses. Socio-historic Perspectives*. Rowley, MA: Newbury House Publishers, 1983.

Santiago, Esmeralda. *Almost a Woman*. Reading, MA: Perseus Books, 1998.
_____ *El Sueño de América*. New York: Harper Collins, 1996.

Santiago, Roberto (ed.). *Boricuas. Influential Puerto Rican Writings – An Anthology*. New York: Ballantine Books, 1995.

Santiago, Silviano. *Latin American Literature: The Space in Between*. Buffalo, N.Y.: Council of International Studies, State University of New York at Buffalo, 1973.

Sarup, Madan. *Identity, Culture and the Postmodern World*. Athens: The University of Georgia Press, 1996.

Seelye, Ned. *Teaching Culture*. Chicago: National Textbook Company, 1984.

Sklodowska, Elzbieta. *Testimonio Hispanoamericano: Historia, teoría, poética*. New York y Frankfurt: Peter Lang, 1992.

Sollors, Werner. *Beyond Ethnicity. Consent and Descent in American Culture*. New York-Oxford: Oxford University Press, 1986.

Smith, Raymond. *The Matrifocal Family. Power, Pluralism, and Politics*. New York-London: Routledge, 1996.

Smith, Sidonie. *A Poetics of Women's Autobiography. Marginality and the Fictions of Self-Representation*. Bloomington and Indianapolis: Indiana University Press, 1987
_____ y Julia Watson (eds.). *Decolonizing the Subject. The Poetics of Gender in Women's Autobiography*. Minneapolis: University of Minnesota, 1992.
_____ *Women, Autobiography, Theory: A Reader*. Madison, WI-London: The University of Wisconsin Press, 1998.

Sommer, Doris. *Proceed With Caution, When Engaged by Minority Writing in the Americas*. Cambridge-London: Harvard University Press, 1999.
_____ "A Vindication of Double Consciousness" (inédito).

Sowell, Thomas. *Migrations and Cultures. A World View*. New York: Harper Collins, 1996.

Spitta, Silvia. *Between Two Waters. Narratives of Transculturation in Latinamerica*. Houston: Rice University Press, 1995.

Stavans, Ilán. *The Hispanic Condition. Reflections on Culture & Identity in America*. New York: Harper Perennial, 1996.

Suro, Roberto. *Strangers Among Us: The Promise and The Peril of*

Latino Immigration. New York: Knopf, 1998.

Tomas, David. *Transcultural Space and Transcultural Beings.* Boulder, CO: Westview Press, 1996.

Wagner-Martin, Linda. *Telling Women's Lives. The New Biography.* New Brunswick, NJ: Rutgers University Press, 1980.

Whiting, Pat. "Goddess Politics". *Politics of Matriarchy.* London: Matriarchy Study Group, 1979: 2-4.

Wynter, Sylvia. "Beyond Miranda's Meaning: Un/Silencing the 'Demonic Ground' of Caliban's Woman". *The Routledge Reader in Caribbean Literature.* Allison Donnell y Sarah Lawson Welsh (eds.). New York: Routledge, 1996: 476-482.

Young, Robert. *Colonial Desire. Hybridity in Theory, Culture and Race.* London-New York: Routledge, 1995.

Yúdice, George, Jean Franco y Juan Flores (eds.). *On Edge: The Crisis of Contemporary Latin American Culture.* Minneapolis: University of Minnesota Press, 1992.

Zimmerman, Marc. *U.S. Latino Literature: An Essay and Annotated Bibliography.* Chicago: March/Abrazo Press, 1992.

Zizek, Slavoj. "Multiculturalism, Or, the Cultural Logic of Multinational Capitalism". *New Left Review.* 225 (September/ October 1997): 28-51.

Índice de Referencia